秋史體로 쓴 (部首別)

常用漢字 一千名字

東泉 嚴基喆 著

❁ ㈜이화문화출판사

일러두기

본 敎材의 빠른 理解를 돕기 위해 다음 사항을 알려드리오니 참고바랍니다.

1. 常用漢字 1,800字의 발췌는 2007年 '보고사' 발행 "부수 따라 익히는 1,800자"(기태완, 유영봉 共著)를 참고하였습니다. ─ 현재는 절판되었음.
 原文의 정확한 수록 글자 수는 1,806字임을 참고 바랍니다.

2. 部首별로 정리되어 있으므로 여러 글자에 반복되는 부수는 각 글자마다 달리 표현된 변형을 참고하여 다양한 방법으로 바꿔가며 응용할 것을 권장 드립니다.
 ex) 사람人, 마음心, 나무木, 손手, 물水, 책받침, 말씀言, 등

3. 각 글자 중 모양이나 형태를 달리해 표현되는 부분들은 본 교재와 함께 별도로 出刊되는 秋史體로 쓴 "四言 700選"을 참고할 것을 추천합니다.
 즉, 반복되는 글자들은 가급적 표현방법을 달리해서 썼기 때문에 비교가 가능토록 했으며, 다양성을 구축해 작품 응용에 도움이 되도록 했습니다.

4. 빠른 검색을 위해 索引 〈가, 나, 다 순으로 찾아보기〉 기능을 뒷부분에 첨부했습니다.

5. 敎材에 삽입되는 原文 글씨는 筆者의 가장 最近 글씨의 수록과 일관성 유지를 위해 2024 년 1월부터 3월까지 집중해서 쓰기 시작 했습니다.

6. 원문 글씨를 자세히 관찰하면 붓이 지나간 길의 흔적이 보일 텐데, 이는 글을 쓸 때 일부러 붓 길을 나타내기 위해 100% 순수 먹물이 아닌 적색물감을 가미해 썼기 때문입니다.
 붓 길의 흔적을 잘 참고하시면 공부에 한층 도움이 될 것입니다.

7. '附錄'으로 筆者의 대표작품이라 할 수 있는 "般若心經" 6폭 병풍과 "金剛經(秋史體 大作, 秋史體와 木簡隷書 細筆, 한글古體, 한글書簡體)을 실었습니다.

發刊에 즈음하여

2024年은 秋史선생이 誕生하신지 238年, 그리고 逝去 168년이 되는 해입니다.

秋史선생이 남기신 獨步的이고 深奧한 藝術世界속 墨香의 痕迹들은 歲月이 가면 갈수록 우리들의 곁에 머물며 큰 울림을 주고 심장을 뛰게 합니다. 더하여 오늘날 書藝를 공부함에 있어 많은 이들이 秋史體에 대한 깊은 관심을 보이고 있음은 매우 고무적인 현상이 아닐 수 없습니다.

筆者는 1980년대 후반 書藝에 입문한 이래 秋史體에 관심을 갖고 오직 한 길을 걸어왔던바 職場을 병행하며 공부해왔던 지난 歲月을 돌이켜보니 感懷가 남다릅니다.

아시다시피 추사선생의 筆跡은 전해지는 것이 그리 많지 않습니다. 그 중에서도 특히 行書는 더더욱 생소하기만 합니다. 다행이도 故 蓮坡 崔正秀 선생께서 生前에 추사선생의 筆痕을 모아 발간했던 字典인 "蓮坡書徵"이 있어 추사체를 공부하는 후학들에게 많은 도움이 되었는데 필자도 그 중의 한 명 이기도 합니다. 그 외에도 秋史 筆意로 쓴 "蓮坡叢書" "嘉言集" "研墨千字"등 연파 선생이 執筆한 책들이 여러 권이 있습니다. 그 중에서도 "研墨千字"는 部數別 주요 글자들을 集字해 1,000字를 압축해 놓은 法帖으로 추사체에 입문하는 많은 분들이 요긴하게 공부해 왔습니다. 이에 筆者는 敎育部 제정 1,800字를 참고로 해서 800字를 더해 "秋史體로 쓴 部數別 常用漢字 1,800字"를 出刊하게 되었습니다. 우리가 言語生活이나 學問의 연마를 위해 자주 사용하는 用語 가운데 가장 절실한 漢字들만을 추려 모은 것이 1,800字이기 때문에 漢字學習은 이 1,800字만 제대로 익혀도 아쉬움은 면할 수 있다고 봅니다.

書藝를 공부함에 있어 접근하는 방식은 저마다 다릅니다. 스승의 體本에 전적으로 依存하는 사람도 있고 또한 法帖에 몰두하는 이들도 있습니다. 저의 경우는 作品을 함에 있어 "蓮坡書徵"을 많이 참고했는데, 글자 하나를 표현할 때마다 반드시 추사선생의 現存하는 글씨를 살피곤 했으며 전해지는 글씨가 없는 경우에는 연파선생의 筆跡을 참고해 제 나름대로의 個性을 표현하고자 노력해 왔습니다. 그리고 2009년에 썼던 '상용한자 1,800字'를 2013년 첫 個人展에 선보인바 있습니다. 많은 이들이 관심을 가져주셨으며 어떤 분들은 出刊計劃을 물어오기도 했습니다. 이에 오랜 시간 長考를 거듭한 끝에 새롭게 쓰고 編輯해 용기를 내어 비로소 出刊에 이르게 되었습니다. 書如其人이라고 혹여나 타고난 性品에 의해 제 글씨가 날카롭고 다소 과격해 보일 수도 있습니다. 江湖諸賢들의 너그러운 惠諒이 있기를 바랍니다.

추사선생의 글씨는 書法이 難解하고 變化無雙하여 體得하기가 어려운 건 사실입니다. 그러나 기본에 充實하고 特徵만 잘 살필 수 있다면 그 또한 못 넘을 山은 아니라는 것을 염두에 두시고 日日新 又日新 매진해 주시기 바랍니다.

아무튼, 본 敎材가 秋史體를 연마하는 여러분들에게 다소라도 도움이 되었으면 하는 간절한 마음입니다.

2024년 4월
Gallery '秋藝廊'에서 東泉 嚴 基 喆 拜上

'秋史體' 에 대한 筆者의 見解

〈'發刊에 즈음하여'〉에서 잠깐 언급했듯이 秋史선생의 筆痕은 전해지는 것이 그리 많지 않을뿐더러 설령 전해진 글씨가 있다 하더라도 매우 難解하여 흉내 내거나 따라 쓰기가 쉽지 않음은 엄연한 사실입니다. 따라서 오늘날 秋史體를 쓴다는 많은 분들의 글씨는 故 蓮坡선생님을 비롯한 몇몇 선생님께서 저술한 책자들을 통해 공부해왔던 그 후학들에 의해 전해지는 글씨들이 대부분일 것이라는 것이 저의 판단입니다.

이를 두고 '秋史體'를 쓴다고 자신 있게 말하는 것은 다소 무리라는 것이 저의 솔직한 심정입니다. 筆者 역시 작품이나 공부를 함에 있어 '蓮坡書徵'을 참고하며 그 책속의 秋史선생께서 직접 쓴 筆痕을 살피면서 조금씩 응용을 하며 참고했을 뿐입니다. 따라서 제가 쓴 글씨를 눈여겨보면 故 蓮坡선생님도 보이지만 秋史선생의 筆痕도 아주 조금은 보일 텐데 엄밀히 따지자면 저의 글씨는 秋史體에 관심을 갖고 공부해왔던 많은 서예가 중에 하나로 오늘에 이른 東泉 嚴基喆의 글씨임이 분명합니다.

금번 제가 출간한 두 권의 책(常用漢字 1,800字/四言 七百選)을 통해 기존의 書帖에서 볼 수 없는 새로운 특징을 발견하고 응용할 가치가 있다고 판단되는 讀者가 단 한 분이라도 계신다면 저로서는 더 없는 영광으로 생각하겠습니다. 더하여 먼 훗날에 한 때 秋史선생을 흠모하고 존경하며 수십 년을 공부해왔던 秋史體를 사랑하는 한 사람으로 기억되는 書藝家로 남고 싶은 마음 간절합니다.

三 석 삼

三

下 아래 하

下

丈 어른 장

丈

上 윗 상

上

一 한 일

一

丁 고무래 · 장정 정

丁

七 일곱 칠

七

5

且 또 차

丘 언덕 구

| 뚫을 곤

中 가운데 중

不 아닐 불

丑 소 축

丙 남녘 병

世 인간 세

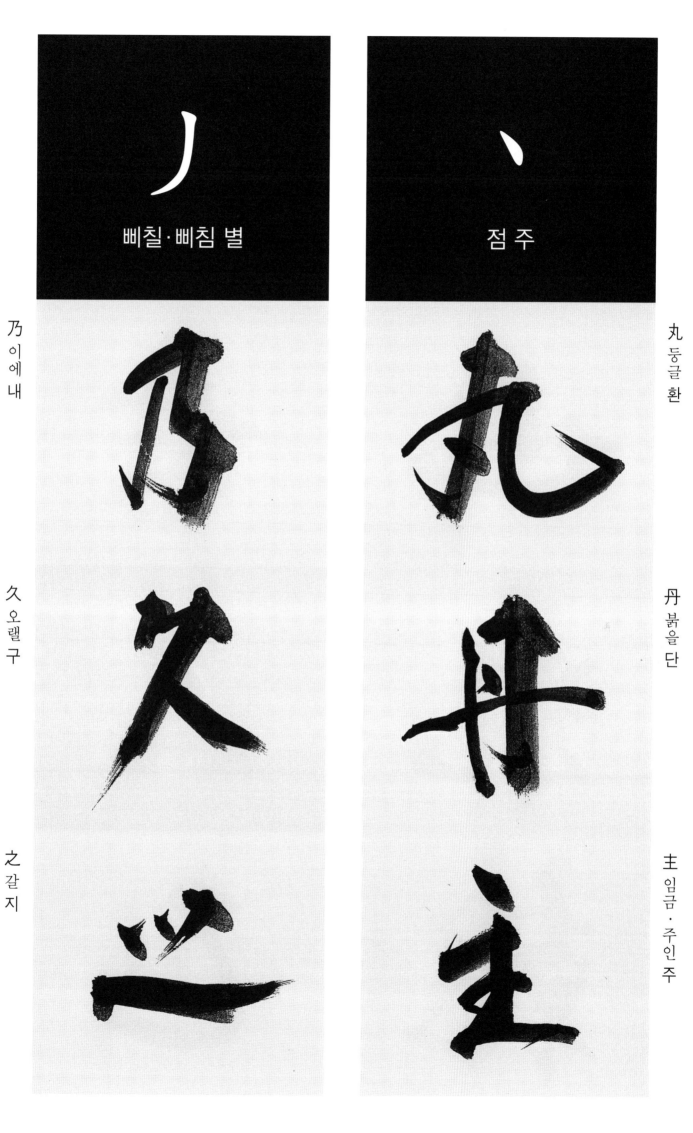

丿 삐칠·삐침 별

丶 점 주

乃 이에 내

久 오랠 구

之 갈 지

丸 둥글 환

丹 붉을 단

主 임금·주인 주

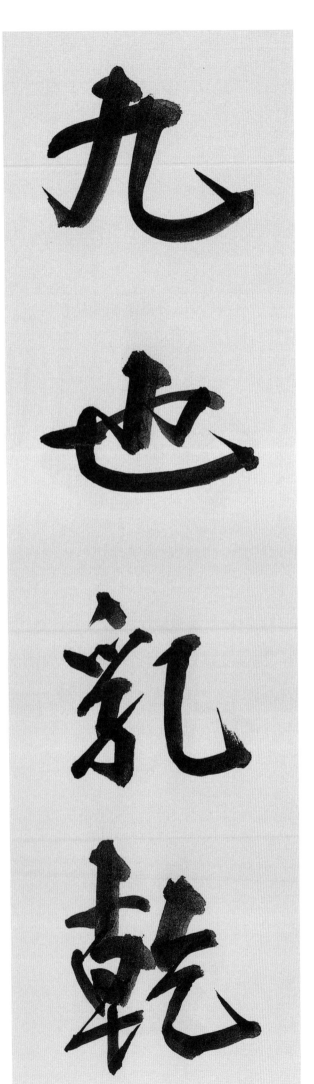

九 아홉 구

也 어조사 야

乳 젖 유

乾 하늘 · 마를 건

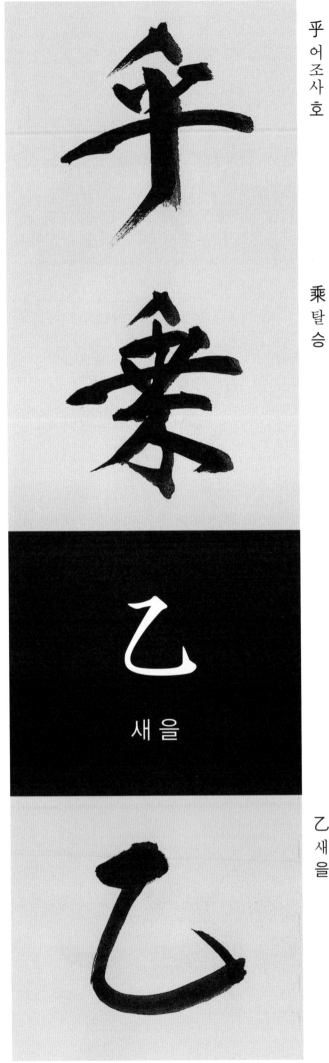

乎 어조사 호

乘 탈 승

乙 새 을

乙 새 을

事 일 사

亂 어지러울 란

二 두 이

丁 갈고리 궐

二 두 이

了 마칠 료

于 어조사 우

予 나 여

亞 버금 아

亡 망할 망

爻 사귈 교

二 돼지 해 머리

云 이를 운

互 서로 호

五 다섯 오

井 우물 정

京 서울 경

亭 정자 정

人(亻)

사람 인

人 사람 인

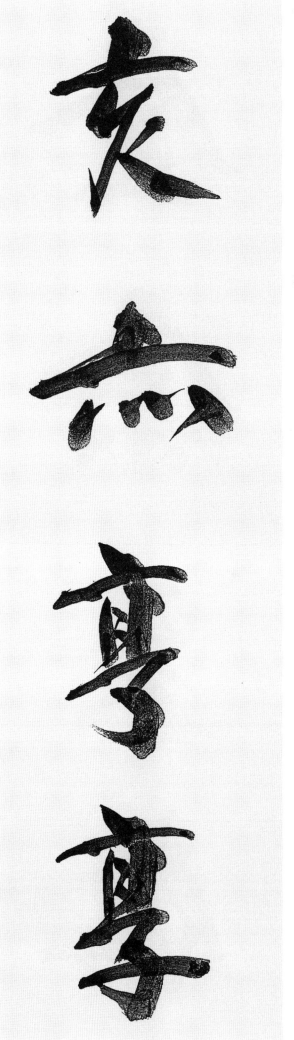

亥 돼지 해

亦 또 역

亨 형통할 형

享 누릴 향

11

企 꾀할 기

余 나 여

來 올 래

仁 어질 인

介 끼일 개

今 이제 금

以 써 이

令 명령할 · 하여금 령

代 대신할 대

付 줄·부칠 부

仕 벼슬·섬길 사

仙 신선 선

他 다를 타

件 사건 건

伐 칠 벌

伏 엎드릴 복

但 다만 단

伯 맏 백

佛 부처 불

似 같을 사

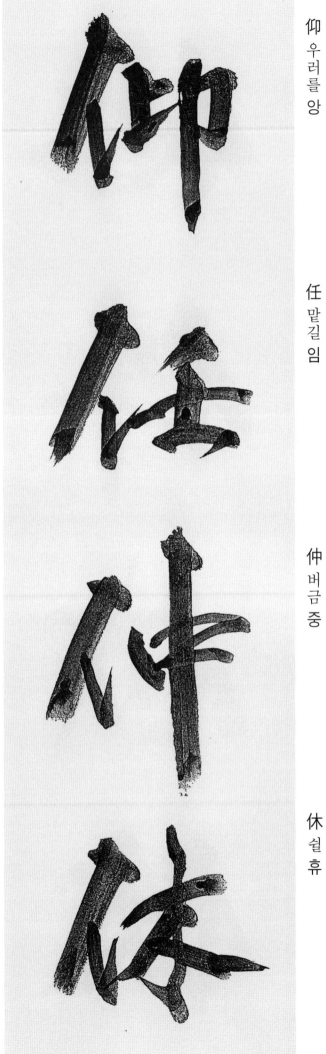

仰 우러를 앙

任 맡길 임

仲 버금 중

休 쉴 휴

伸 펼 신

位 자리 위

作 지을 작

低 낮을 저

佐 도울 좌

住 살 주

何 어찌 하

佳 아름다울 가

15

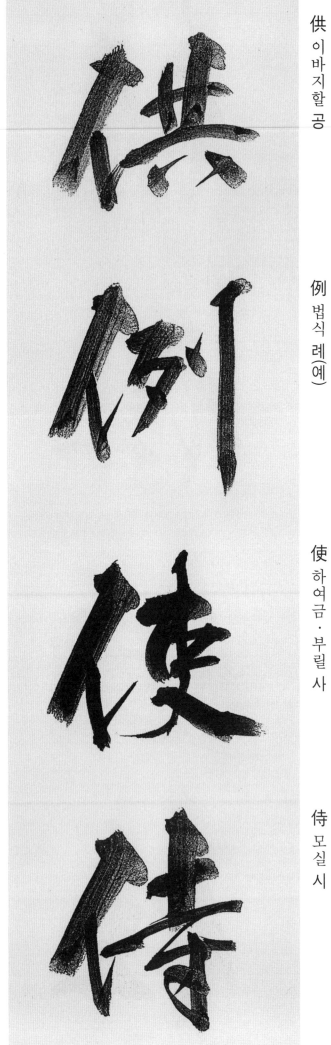

供 이바지할 공

例 법식 례(예)

使 하여금·부릴 사

侍 모실 시

依 의지할 의

係 걸릴·이을 계

侮 업신여길 모

保 지킬 보

侵 침노할 침

便 편할 편 · 똥오줌 변

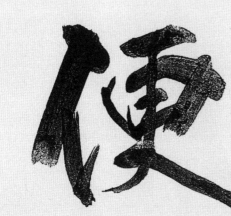

侯 과녁 · 제후 후

個 낱개 개

俗 풍속 속

信 믿을 신

俊 준걸 준

促 재촉할 촉

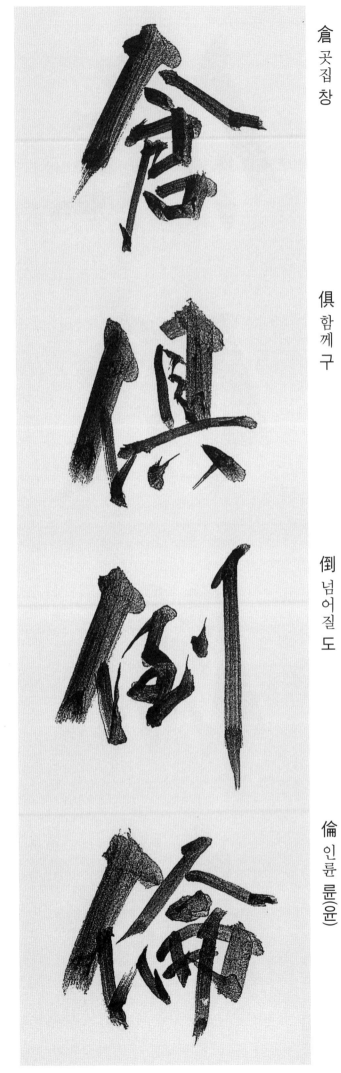

倉 곳집 창

俱 함께 구

倒 넘어질 도

倫 인륜 륜(윤)

倣 본뜰 방

倍 곱 배

修 닦을 수

借 빌릴 차

18

偶 짝 우

偉 위대할 위

停 머무를 정

側 곁 측

値 값 치

候 물을 · 기후 후

假 거짓 가

健 굳셀 건

偏 치우칠 편

傑 뛰어날 걸

傍 곁 방

備 갖출 비

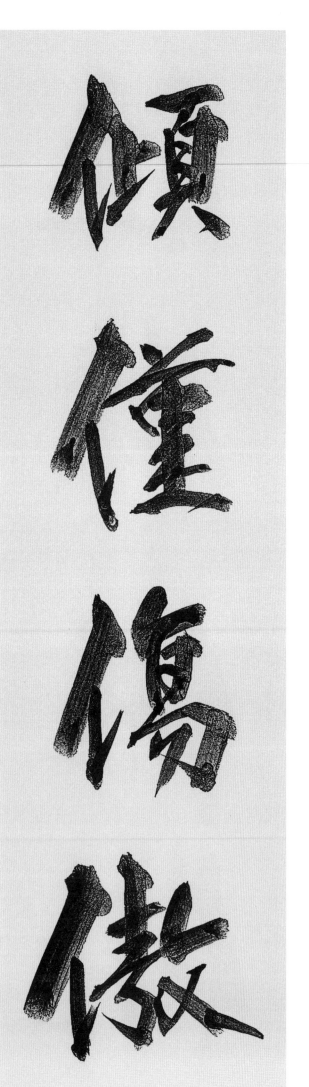

傾 기울 경

僅 겨우 근

傷 상할 · 다칠 상

傲 거만할 오

傳 전할 전

債 빚 채

催 재촉할 최

僚 동료 료(요)

像 형상 상

僧 중 승

僞 거짓 위

價 값 가

償 갚을 상

優 넉넉할 우

儿
어진사람 인

元 으뜸 원

億 억 억

儀 거동 의

儒 선비 유

兄 형·맏 형

充 채울·가득할 충

兆 조 조

先 먼저 선

光 빛 광

克 이길 극

免 면할 면

兒 아이 아

全 온전할 전

兩 두 량(양)

八 여덟 팔

兎 토끼 토

入 들 입

內 안 내

들입

여덟 팔

兵 군사 병

其 그 기

具 갖출 구

典 법 전

公 공평할 공

兮 어조사 혜

六 여섯 륙(육)

共 함께 · 한가지 공

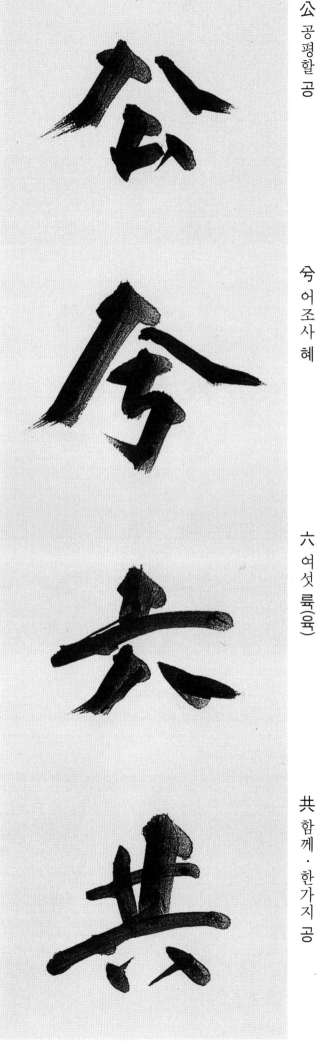

민갓머리

兼 겸할 겸

冠 갓 관

민갓머리

冥 어두울 명

冂 멀 경

册 책 책

氵 이수 변

册 책 책

再 두 재

26

凡 무릇 범

니 위 터진 입구

凶 흉할 흉

出 날 출

冬 겨울 동

冷 찰 랭(냉)

凍 얼 동

几 책상·안석궤

分 나눌 분

刊 책펴낼 간

刑 형벌 형

列 벌릴 렬

刀(刂) 칼 도

刀 칼 도

刃 칼날 인

切 끊을 절 · 온통 체

券 문서 권

到 이를 도

制 억제할 제

刷 인쇄할 쇄

判 판단할 판

別 나눌 · 다를 별

利 이로울 리

初 처음 초

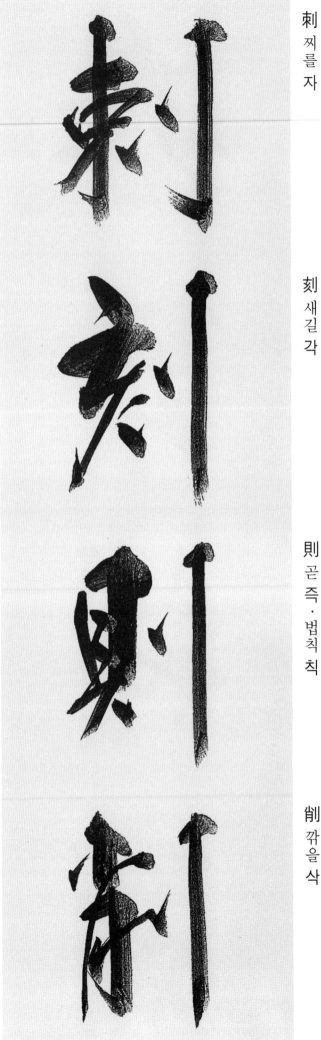

剌 찌를 자

刻 새길 각

則 곧 즉·법칙 칙

削 깎을 삭

前 앞 전

剛 굳셀 강

副 버금 부

割 나눌 할

力
힘 력

力 힘력(역)

加 더할 가

功 공 공

創 비롯할 창

劃 그을 획

劇 심할 극

劍 칼 검

劣 못할 렬(열)

助 도울 조

努 힘쓸 노

勉 힘쓸 면

勇 날랠 용

動 움직일 동

務 일・힘쓸 무

勞 수고로울 로

32

勵 힘쓸 려(여)

勸 권할 권

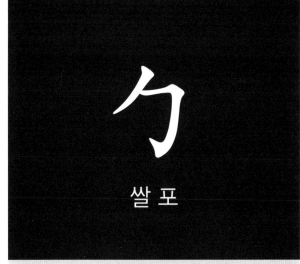

勹 쌀 포

勿 말 물

勝 이길 승

勤 부지런할 근

募 모을 · 뽑을 모

勢 기세 세

包 쌀 포

匕 비수 비

ㄷ 감출혜 몸

匹 짝 필

化 될 화

區 지경·구분할 구

北 북녘 북

十 열 십

半 반반

協 화할협

卑 낮을비

卒 군사졸

十 열십

千 일천천

升 되승

午 낮오

占 점령할 · 점칠 점

ㅏ(巴) 병부절

卯 토끼 · 넷째지지 묘

印 도장 인

南 남녘 남

博 넓을 박

卜 점 복

卜 점 복

卽 곧 즉

卿 벼슬 경

厂
굴바위 엄·민엄호

厄 재앙 액

危 위태할 위

却 물리칠 각

卵 알 란

卷 책 권

去 갈 거

原 근원 원

參 참여할 참

厥 그 궐

又 또 우

及 미칠 급

友 벗 우

反 되돌릴 반

叔 아재비 숙

取 취할 취

叛 배반할 반

口 입 구

口 입 구

只 다만 지

叫 부르짖을 규

史 역사·사기 사

可 옳을 가

司 맡을 사

右 오른쪽 우

古 옛 고

句 글귀 구

召 부를 소

吐 토할 토

吏 관리 리

向 향할 향

同 한가지 동

各 각각 각

合 합할 합

吉 길할 길

41

君 임금 군

즘 아닐 부

숨 머금을 함

吾 나 오

名 이름 명

吟 읊을 음

吸 숨들이쉴 흡

吹 불 취

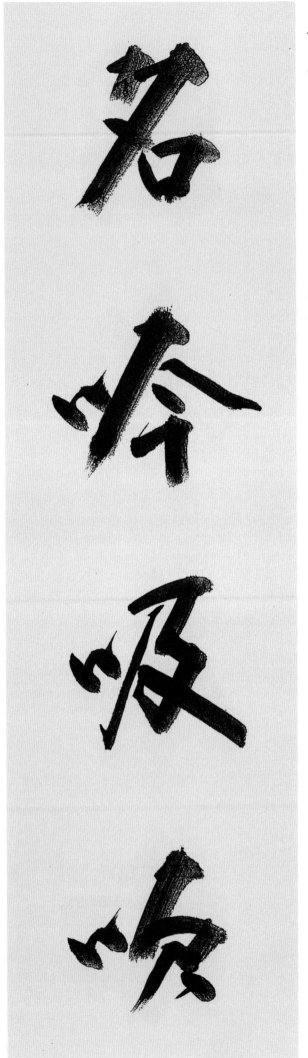

告 알릴 고

味 맛 미

呼 부를 호

和 화할 화

命 목숨 명

周 두루 주

品 물건 품

哀 슬플 애

哲 밝을 철

唐 당나라 당

唯 오직 유

唱 노래 창

哲唐唯唱

咸 다 함

哉 어조사 재

哭 울 곡

員 인원 원

咸哉哭員

商 장사 · 헤아릴 상

問 물을 문

啓 열 계

單 홑 단

喪 초상 · 잃을 상

喉 목구멍 후

善 착할 선

喜 기쁠 희

嗚 탄식할·슬플 오

嘆 탄식할 탄

嘗 맛볼 상

器 그릇 기

噫 탄식할 희

嚴 엄할 엄

口

에울 위·큰입구몸

囚 가둘 수

固 군을 고

國 나라 국

圍 둘레 위

園 동산 원

四 넉 사

回 돌아올 회

因 인할 인

困 곤할 곤

土 흙 토

地 땅 지

在 있을 재

均 고를 균

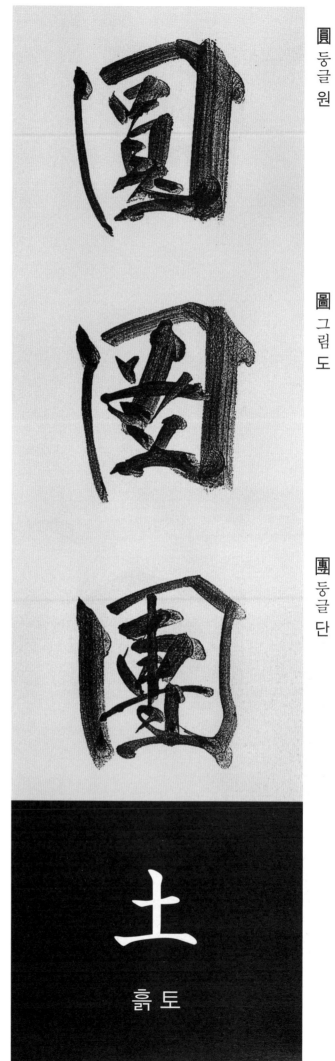

圓 둥글 원

圖 그림 도

團 둥글 단

土
흙 토

坐 앉을 좌

坤 땅 곤

埋 묻을 매

城 성·재 성

執 잡을 집

域 지경 역

倍 북돋울 배

基 터 기

堂 집 당

堅 굳을 견

報 갚을·알릴 보

堤 둑 제

場 마당 장

塊 흙덩이 괴

塔 탑 탑

塞 변방 새

境 지경 경

墓 무덤 묘

增 더할 증

墳 무덤 분

墨 먹 묵

墮 떨어질 타

壇 제단 단

壁 벽 벽

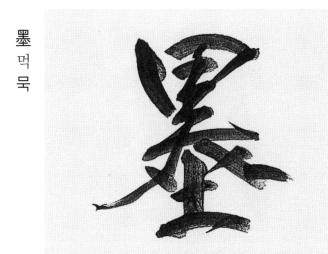
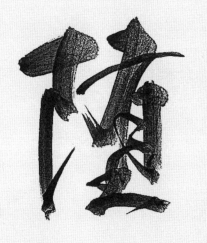
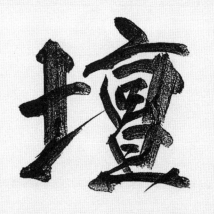
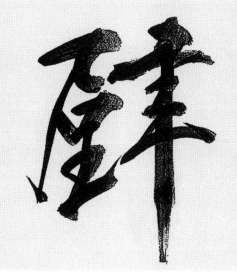

51

壞 무너질 괴

壤 흙 양

土 선비 사

士 선비 사

壬 북방 임

壯 씩씩할 장

壹 한·하나 일

夕 저녁 석

外 바깥 외

多 많을 다

夜 밤 야

壽 목숨 수

천천히걸을쇠발

夏 여름 하

저녁 석

夢 꿈 몽

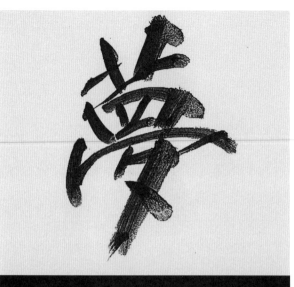

夫 사내 부

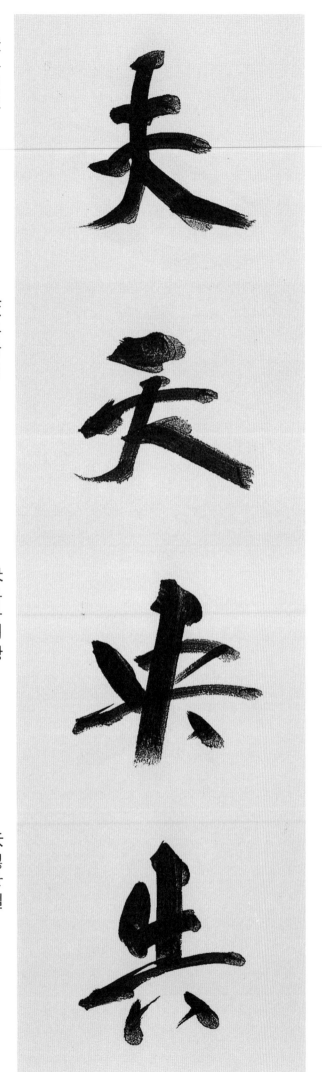

天 하늘 천

央 가운데 앙

失 잃을 실

大
큰 대

大 큰 대

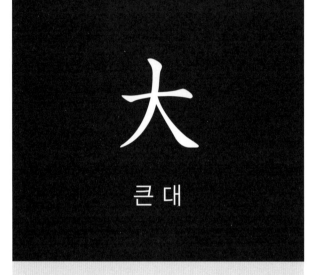

太 클 태

奔 달릴 분

契 맺을 계

奚 어찌 해

奪 빼앗을 탈

夷 오랑캐 이

奇 기이할 기

奈 어찌 내

奉 받들 봉

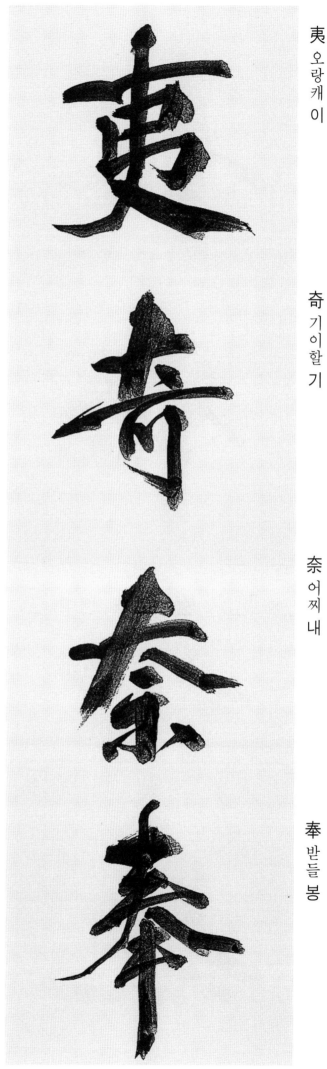

奴 종 노

好 좋을 호

如 같을 여

妃 왕비 비

獎 권면할 장

奮 떨칠 분

女 계집 녀

女 계집 녀(여)

妹 손아랫누이 매

姊 손윗누이 자

始 비로소 시

姑 시어미 고

妄 망령될 망

妙 묘할 묘

妨 방해할 방

妥 온당할 타

姓 성 성

妻 아내 처

妾 첩 첩

委 맡길 위

姦 간사할 간

姪 조카 질

姻 혼인 인

威 위엄 위

婢 계집종 비

婦 며느리 부

媒 중매 매

子 아들 자

姿 맵시 자

娘 각시 낭(랑)

娛 즐거워할 오

婚 혼인할 혼

59

孝 효도 효

孟 맏 맹

孤 외로울 고

季 끝·계절 계

子 아들 자

孔 구멍 공

字 글자 자

存 있을 존

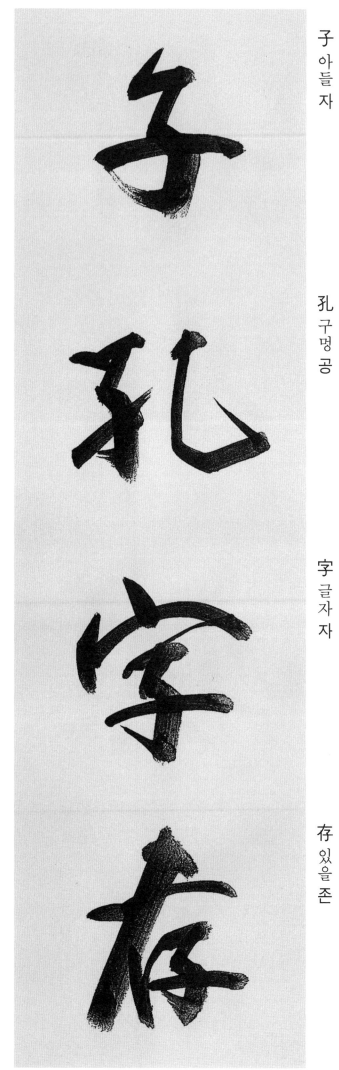

孫 손자 손

執 누구 숙

學 배울 학

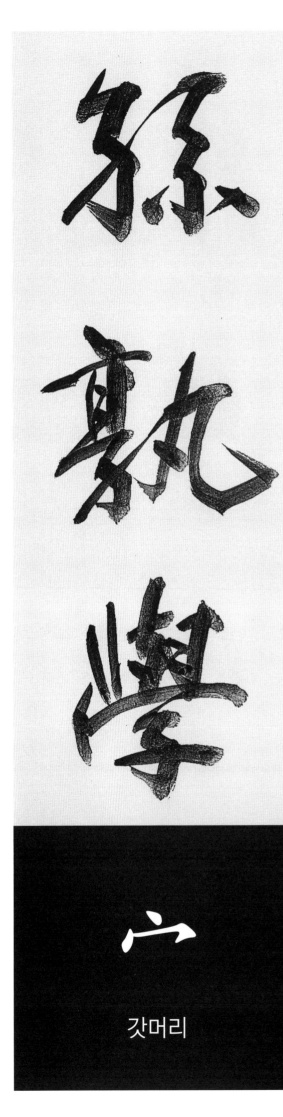

갓머리

宅 집 택

宇 집 우

守 지킬 수

安 편안할 안

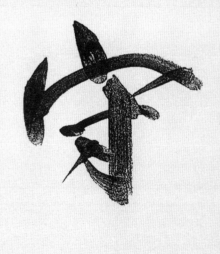

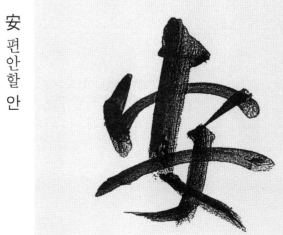

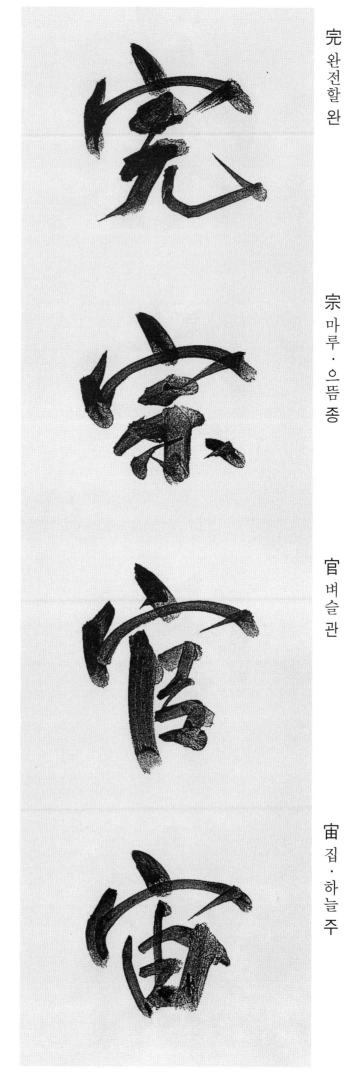

定 정할 정

宜 마땅할 의

客 손·나그네 객

宣 베풀 선

完 완전할 완

宗 마루·으뜸 종

官 벼슬 관

宙 집·하늘 주

家 집 가

容 얼굴 용

宿 잘·묵을 숙

寂 고요할 적

室 집 실

宮 집 궁

害 해할 해

宴 잔치 연

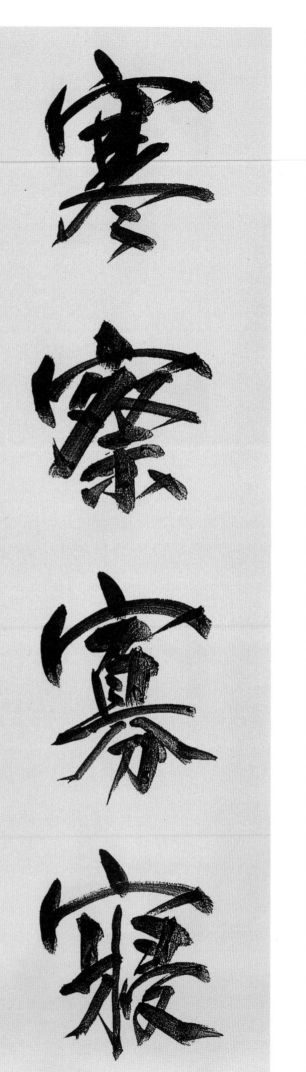

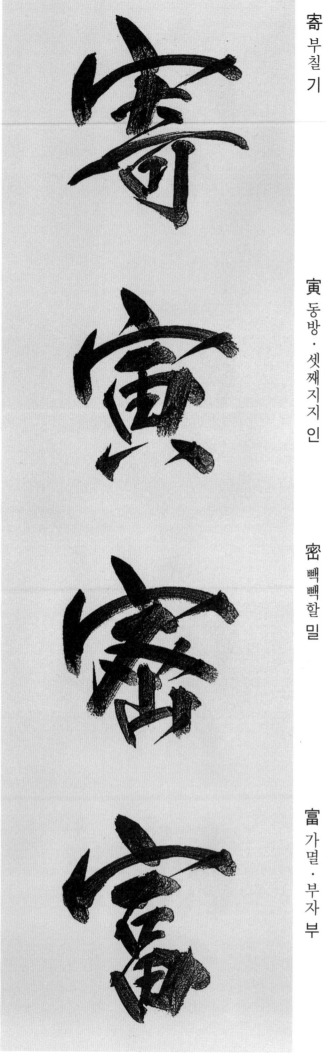

寒 찰 한

察 살필 찰

寥 적을 과

寢 잠잘 침

寄 부칠 기

寅 동방 · 셋째지지 인

密 빽빽할 밀

富 가멸 · 부자 부

寬 너그러울 관

寶 보배 보

寸 마디 촌

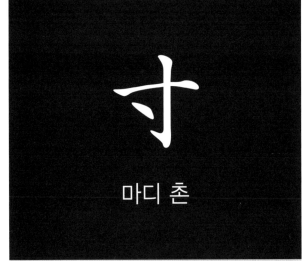

寸 마디 촌

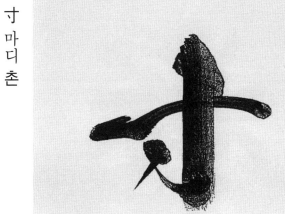

實 열매 실

寧 편안할 녕

審 살필 심

寫 베낄 사

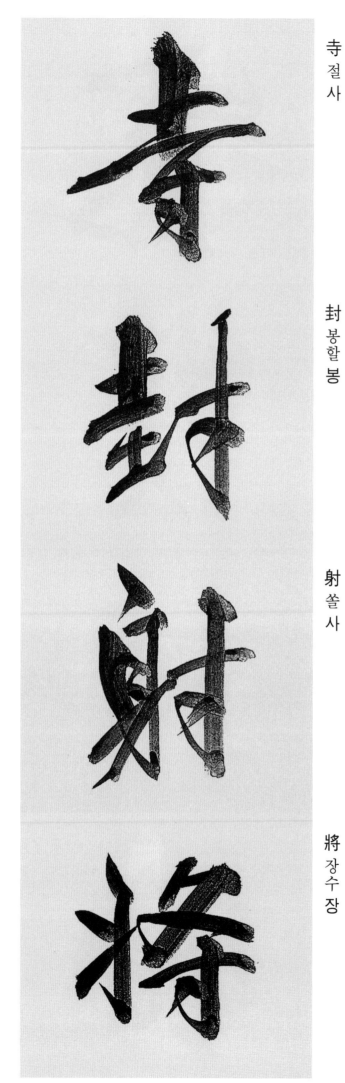

專 오로지 전

尊 높을 존

尋 찾을 심

對 대답할 대

寺 절 사

封 봉할 봉

射 쏠 사

將 장수 장

尙 오히려 상

小 작을 소

小 작을 소

尢 절름발이 왕

少 적을 소

尤 더욱 우

就 나아갈 취

尖 뾰족할 첨

居 살 거

屈 굽을 굴

屋 집 옥

展 펼 전

尸 주검 시엄

尺 자 척

尾 꼬리 미

局 판 국

屬 붙을 속

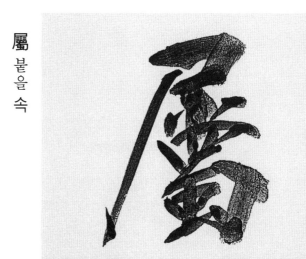

山
메산

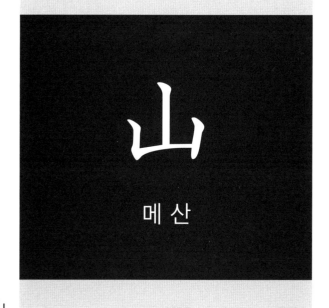

山 뫼 산

岸 언덕 안

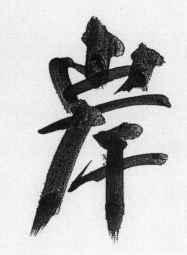

屏 병풍 병

屢 자주 루

層 층 층

履 밟을 리(이)

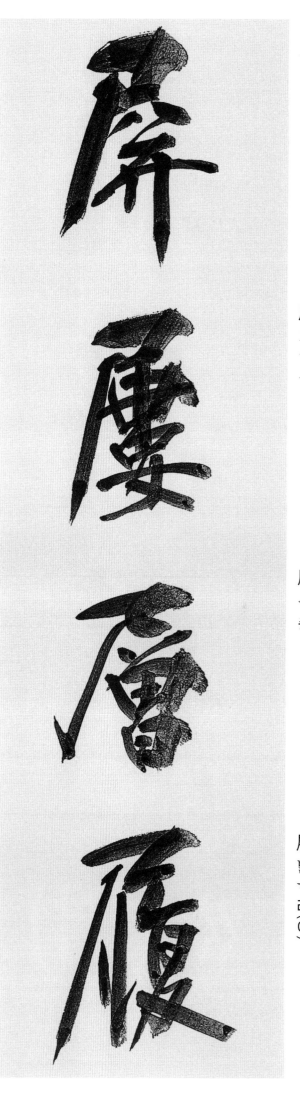

崩 무너질 붕

嶺 재·고개 령(영)

巖 바위 암

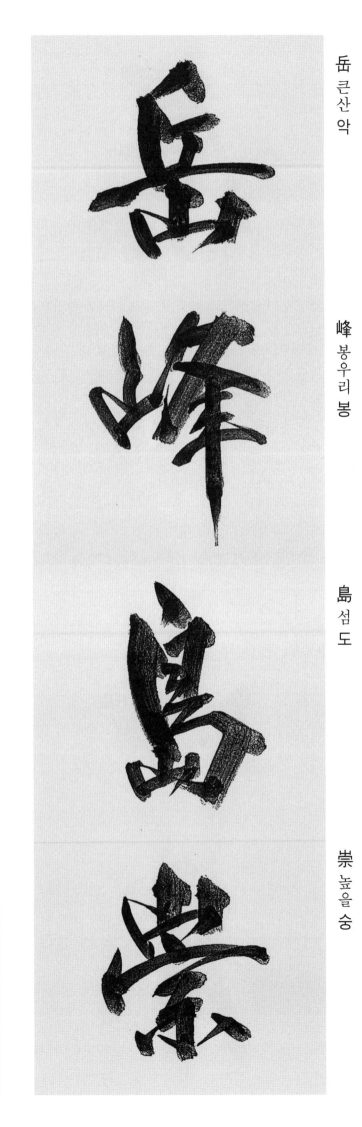

嶽 큰산 악

峰 봉우리 봉

島 섬 도

崇 높을 숭

<<<(川) 개미허리변 천·내 천

70

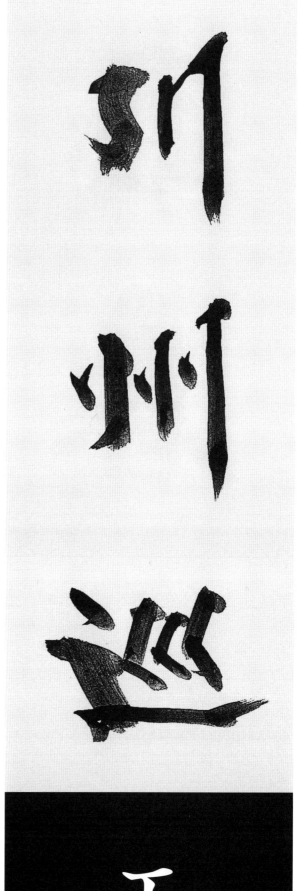

川 내 천

州 고을 주

巡 돌·순행할 순

工 장인 공

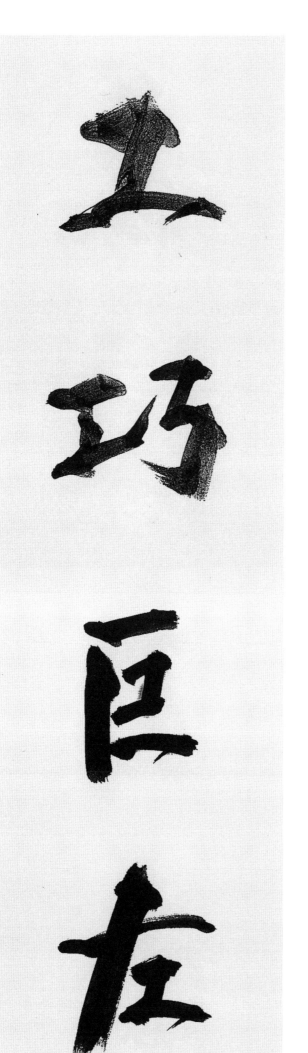

工 장인 공

巧 공교할 교

叵 클 거

左 왼 좌

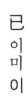

巳 뱀 사

巷 거리 항

市 저자 시

巾 수건 건

差 어긋날 차

己 몸 기

己 몸 기

已 이미 이

布 베 포

希 바랄 희

帥 장수 수

帝 임금 제

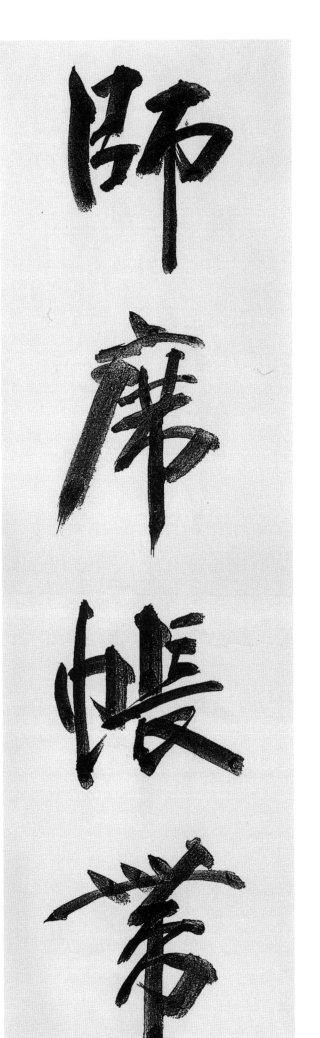

師 스승 사

席 자리 석

帳 휘장 장

帶 띠 대

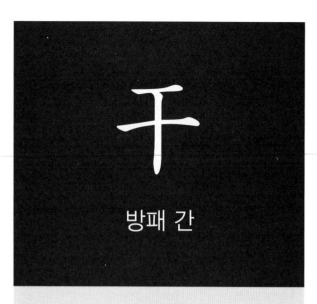

방패 간

干 방패 간

平 평평할 평

年 해 년

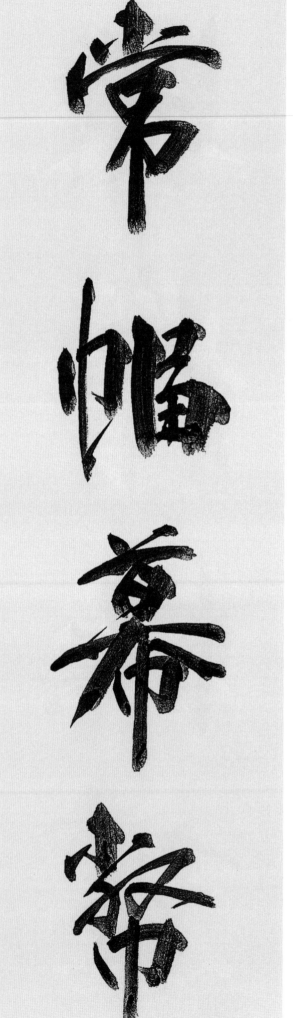

幸 다행 행

幹 줄기 간

幺 작을 요

幼 어릴 유

幽 그윽할 유

幾 몇·기미 기

广 엄호

序 차례 서

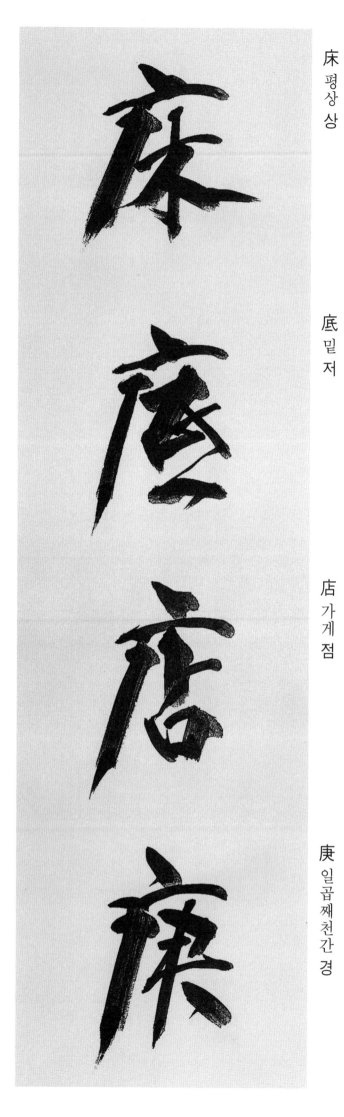

府 마을·곳집 부

度 법도 도

座 자리 좌

庫 곳집 고

床 평상 상

底 밑 저

店 가게 점

庚 일곱째천간 경

76

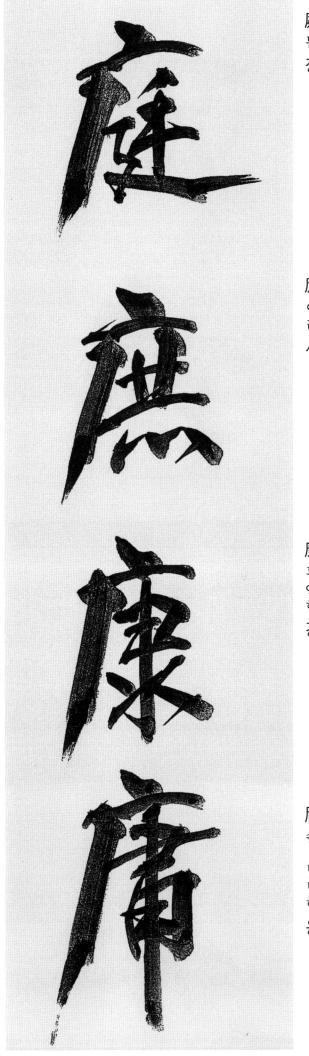

庭 뜰 정

庶 여러 서

康 편안할 강

庸 쓸 · 떳떳할 용

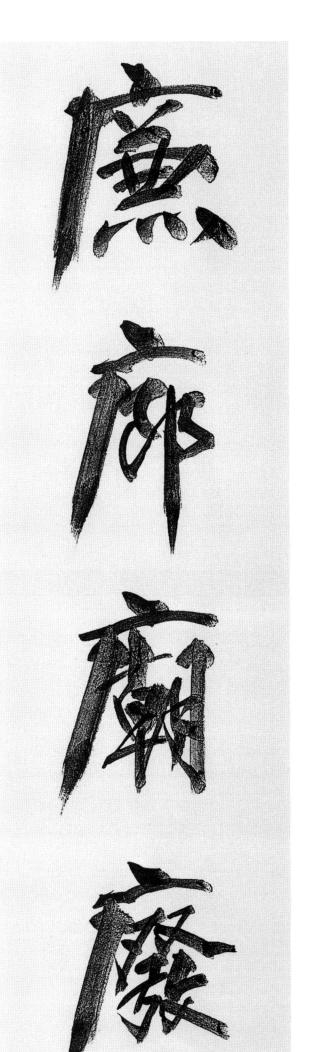

廉 청렴할 렴(염)

廊 행랑 · 복도 랑(낭)

廟 사당 묘

廢 폐할 폐

廣 넓을 광

廳 관청 청

민책받침

延 끌 연

廷 조정 정

建 세울 건

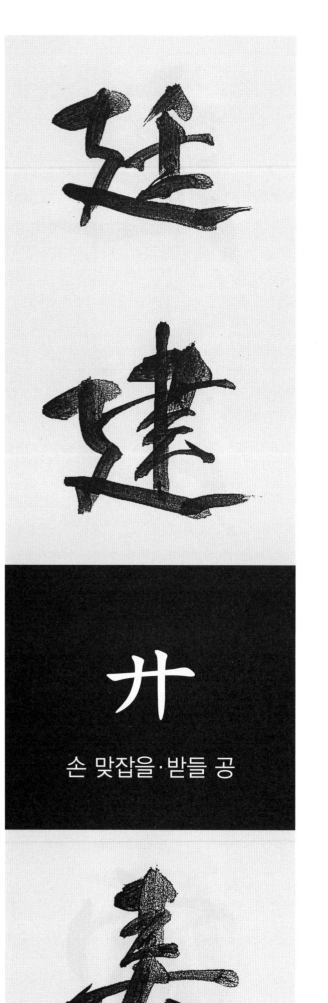

손 맞잡을·받들 공

弄 희롱할 롱(농)

弓 활궁

引 끌인

弔 조상할조

弘 넓을홍

弊 폐단폐

弋 주살 익

式 법식

弓 활궁

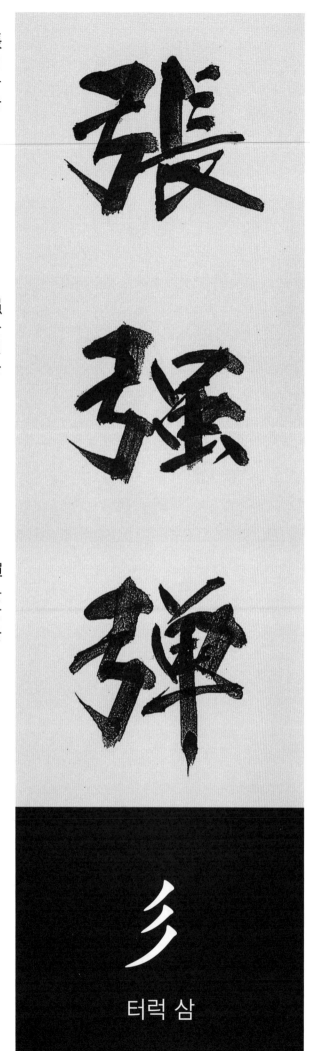

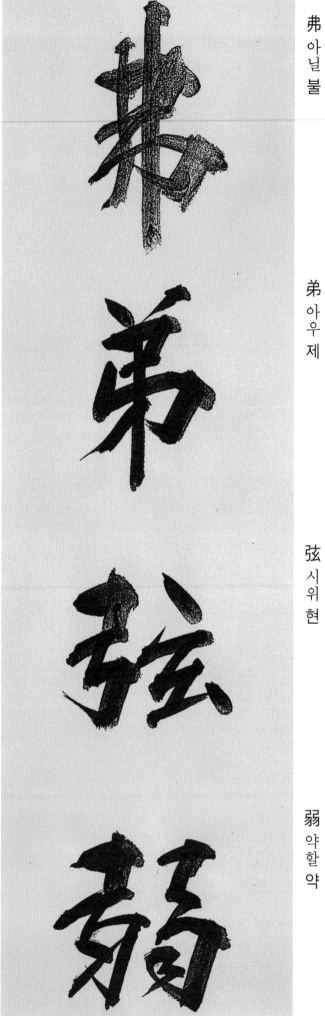

張 베풀 장

强 군셀 강

彈 탄알 탄

弓 터럭 삼

弗 아닐 불

弟 아우 제

弦 시위 현

弱 약할 약

役 부릴 역

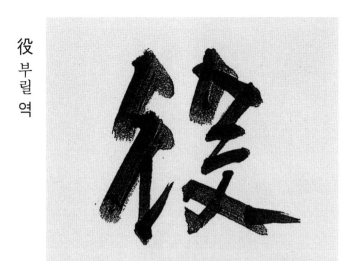

彼 저 피

往 갈 왕

征 칠 정

形 형상 형

彩 무늬·채색 채

影 그림자 영

彳
두인변

徑 지름길 경

徒 무리 도

得 얻을 득

從 좇을 종

待 기다릴 대

律 법률 률(율)

後 뒤 후

徐 천천히 서

82

徹 통할 철

徵 부를 징

德 덕·큰 덕

心(忄)
마음 심·심방변

御 어거할 어

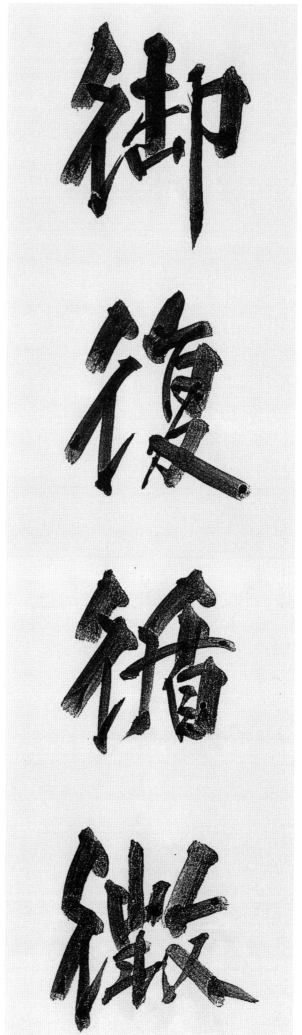

復 회복할 복

循 돌 순

微 작을 미

83

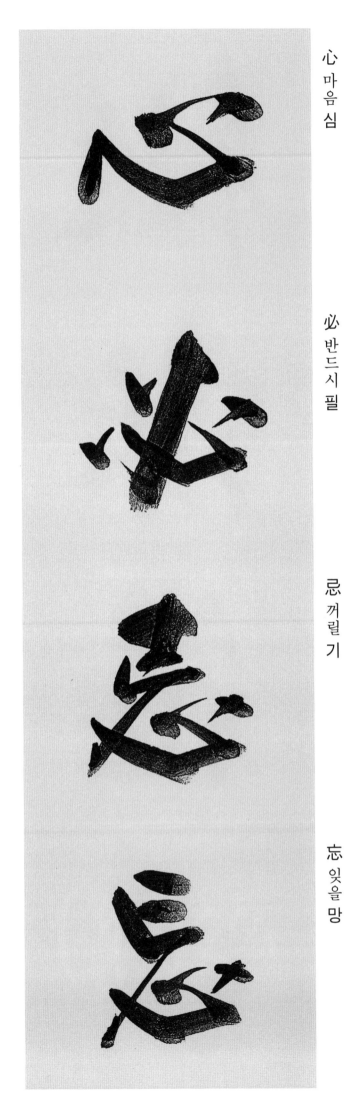

忙 바쁠 망

忍 참을 인

志 뜻 지

念 생각할 념(염)

心 마음 심

必 반드시 필

忌 꺼릴 기

忘 잊을 망

忠 충성 충

快 쾌할 쾌

忽 문득 · 소홀이할 홀

怪 기이할 괴

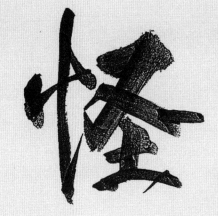

急 급할 급

怒 성낼 노

思 생각 사

性 성품 성

恕 용서할 서

息 숨쉴 식

恩 은혜 은

恣 방자할 자

怨 원망할 원

怠 게으를 태

恐 두려울 공

恭 공손할 공

86

恥 부끄러울 치

悟 깨달을 오

恨 한할 한

悠 멀 유

恒 항상 항

悔 뉘우칠 회

悅 기쁠 열

患 근심 환

悲 슬플 비

惜 아낄 석

惡 악할 악

惟 생각할 유

情 뜻 정

惠 은혜 혜

惑 미혹할 혹

感 느낄 감

愈 나을 유

惱 괴로워할 뇌

意 뜻 의

愧 부끄러워할 괴

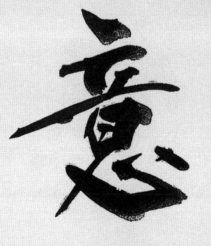

想 생각할 상

愁 근심 수

愛 사랑 애

愚 어리석을 우

慣 버릇 관

慶 경사 경

慮 생각할 려(여)

慢 게으를 만

愼 삼갈 신

慈 사랑 자

態 모양 태

慨 슬퍼할 개

慕 그리워할 모

慾 욕심 욕

憂 근심 우

憖 참혹할 참

慙 부끄러울 참

慰 위로할 위

慧 슬기로울 혜

憐 불쌍히여길 련(연)

懇 간절할 간

憩 쉴 게

憶 생각할 억

應 응할 응

憫 불쌍히여길 민

憤 분할 분

憎 미워할 증

憲 법 헌

懲 혼날·징계할 징

懸 매달 현

懷 품을 회

懼 두려워할 구

戀 사모할 련(연)

戈

창 과

戊 다섯째천간 무

戍 개 술

戚 겨레·친족 척

戰 싸울 전

戲 놀 희

戶 지게 호

戒 경계할 계

成 이룰 성

我 나 아

或 혹 혹

戸 지게·집호

房 방방

所 바소

手(扌)
손 수·재방변

手 손수

才 재주재

打 칠타

托 밀·맡길탁

技 재주 기

扶 도울 부

批 비평할 비

承 이을 · 받들 승

抑 누를 억

折 꺾을 절

抄 뽑을 · 베낄 초

投 던질 투

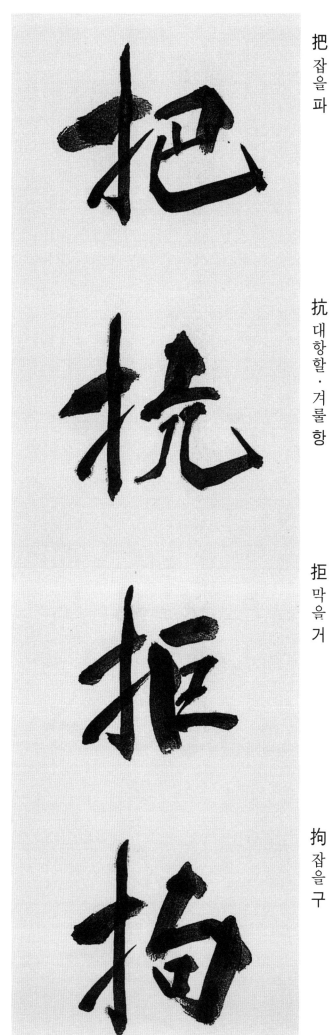

把 잡을 파

抗 대항할 · 겨룰 항

拒 막을 거

拘 잡을 구

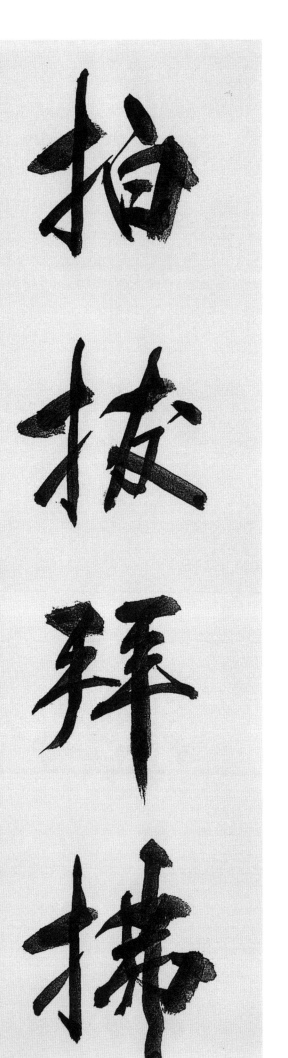

拍 칠 박

拔 뽑을 발

拜 절 배

拂 떨칠 불

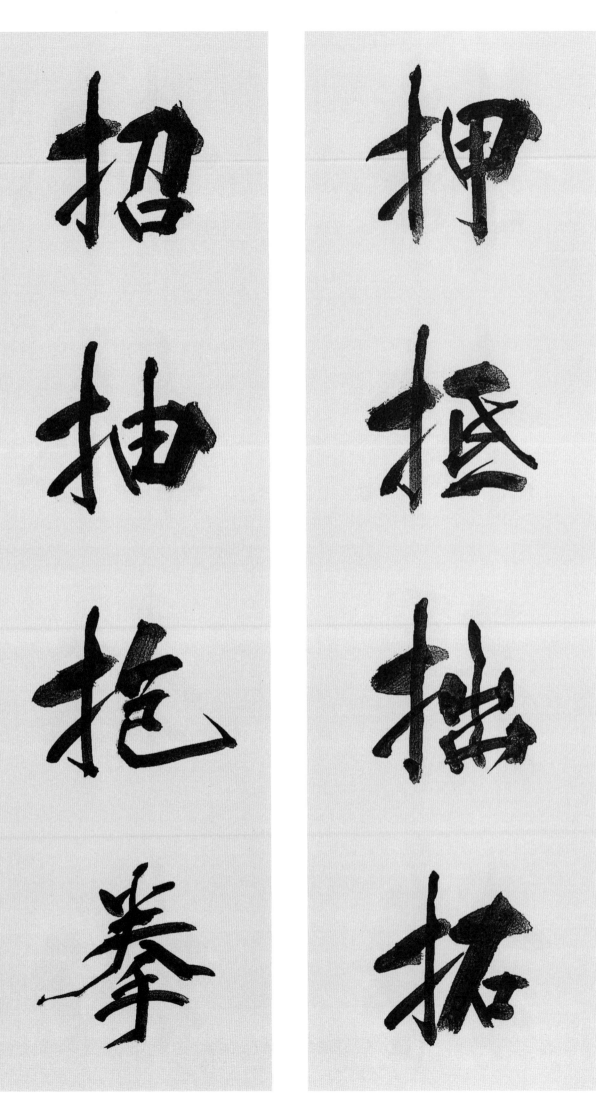

押 누를 압

抵 막을 · 거스를 저

拙 졸할 졸

拓 넓힐 · 열 척

招 부를 초

抽 뽑을 추

抱 안을 포

拳 주먹 권

| 振 떨칠 진 | | 拾 주을 습 | |

振 떨칠 진

捉 잡을 착

捕 사로잡을 포

掛 걸 괘

拾 주을 습

持 가질 지

指 손가락·가리킬 지

挑 휠 도

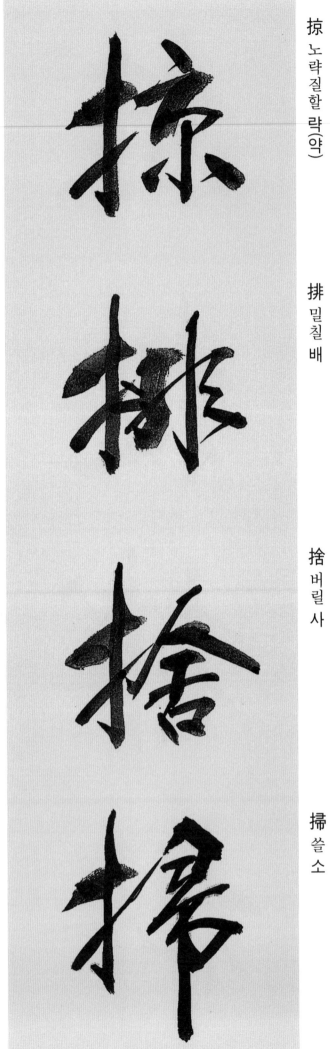

掠 노략질할 략(약)

排 밀칠 배

捨 버릴 사

掃 쓸 소

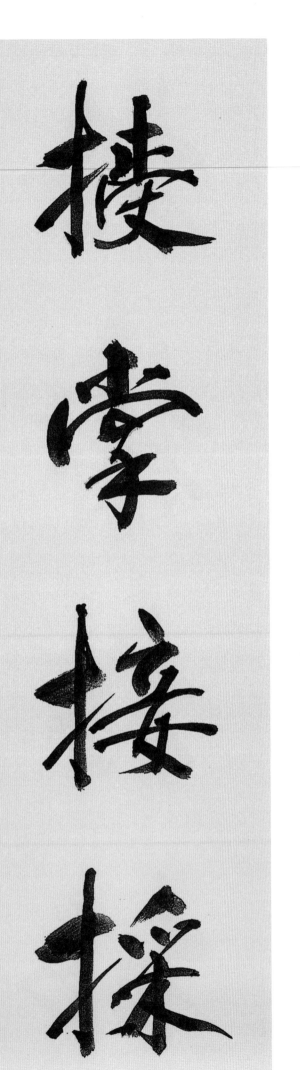

授 줄 수

掌 손바닥 장

接 댈·이을 접

採 캘 채

推 천거할·밀
추

探 찾을
탐

揚 날릴
양

援 도울
원

提 끌
제

換 바꿀
환

揮 휘두를
휘

損 덜
손

播 뿌릴 파

據 의거할 거

擊 부딪칠 격

擔 멜 담

搜 찾을 수

搖 흔들 요

携 이끌 휴

摘 딸 적

擴 넓힐 확

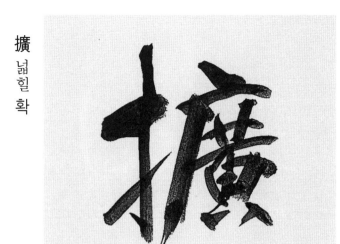

攝 당길·다스릴 섭

支
가지·지탱할 지

支 지탱할 지

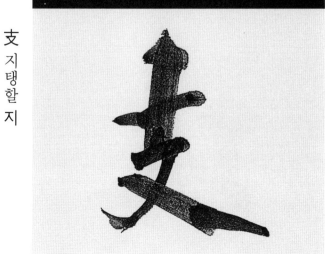

擁 안을 옹

操 잡을 조

擇 가릴 택

擧 들 거

放 놓을 방

政 정사 정

故 연고·옛 고

效 본받을 효

收 거둘 수

改 고칠 개

攻 칠 공

敍 펼 서(敍의 본자)

敏 민첩할 민

救 구원할 구

敎 가르칠 교

敗 패할 패

敢 감히 감

散 흩어질 산

敦 도타울 돈

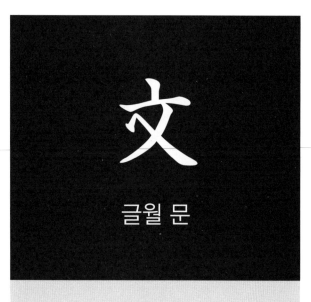

文 글월 문

文 글월 문

斗 말 두

斗 말 두

敬 공경할 경

敵 원수 적

數 셈·셀 수

整 가지런할 정

106

斥 물리칠 척

斯 이 사

新 새 신

斷 끊을 단

料 헤아릴 료

斜 비낄 사

斤
도끼 근

斤 근 · 도끼 근

旅 나그네 려(여)

族 겨레 족

无
없을 무·이미 기

旡 이미 기

方
모 방

方 모 방

於 어조사 어

施 베풀 시

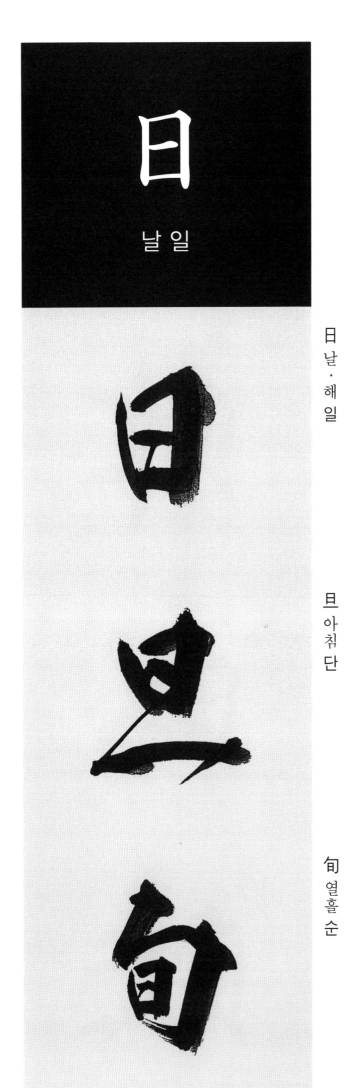

昇 가물 한

昌 창성할 창

昇 오를 승

易 바꿀 역·쉬울 이

日 날 일

日 날·해 일

旦 아침 단

旬 열흘 순

是 이·옳을 시

昨 어제 작

昭 밝을 소

映 비출 영

明 밝을 명

昏 어두울 혼

昔 예 석

星 별 성

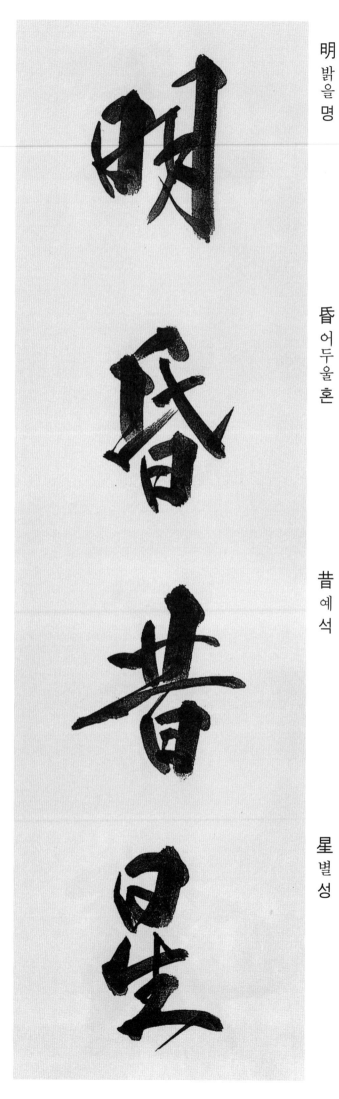

畫 낮 주

景 볕 경

晴 갤 청

普 넓을 보

春 봄 춘

時 때 시

晨 새벽 신

晩 늦을 · 저물 만

智 슬기·지혜 지

暑 더울 서

暇 겨를·틈 가

暖 따뜻할 난

暗 어두울 암

暢 화창할 창

暴 사나울 폭

暫 잠깐 잠

暮 저물 모

曉 새벽 효

曆 책력 력

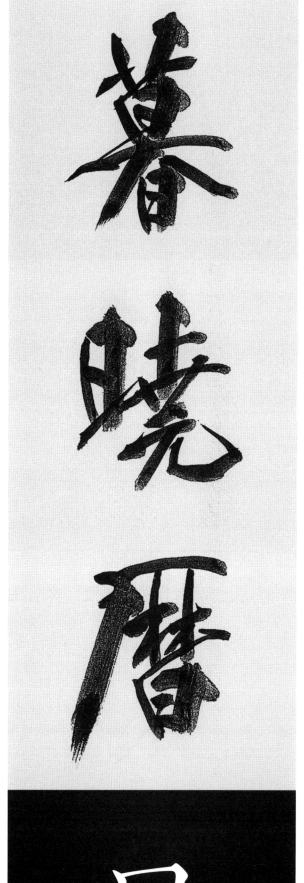

日
가로 왈

曰 가로 왈

曲 굽을 곡

更 고칠 경·다시 갱

書 글 서

月
달 월

月 달 월

有 있을 유

朋 벗 붕

最 가장 최

曾 일찍 증

替 바꿀 체

會 모일 회

朝 아침 조

期 기약할 기

木 나무 목

木 나무목

服 옷 복

朔 초하루 삭

望 바랄 망

朗 밝을 랑(낭)

115

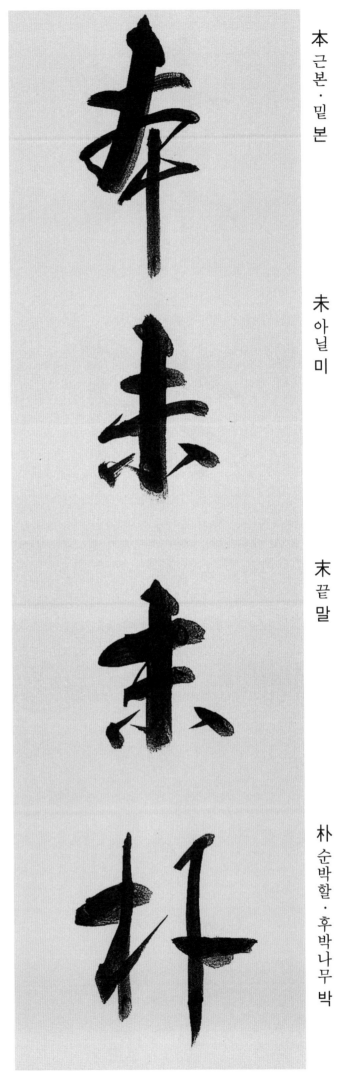

本 근본·밑 본

未 아닐 미

末 끝 말

朴 순박할·후박나무 박

朱 붉을 주

李 오얏 리(이)

材 재목 재

村 마을 촌

板 널빤지 판

析 쪼갤·기를 석

枕 베개 침

枝 가지 지

束 묶을 속

林 수풀 림(임)

杯 잔 배

松 소나무 송

柏 동백 · 측백나무 백

柱 기둥 주

柳 버들 류(유)

架 시렁 가

東 동녘 동

果 열매 과

査 조사할 사

枯 마를 고

株 그루 주

核 씨 핵

根 뿌리 근

格 격식 · 품격 격

某 아무 모

染 물들일 염

柔 부드러울 유

校 학교 교

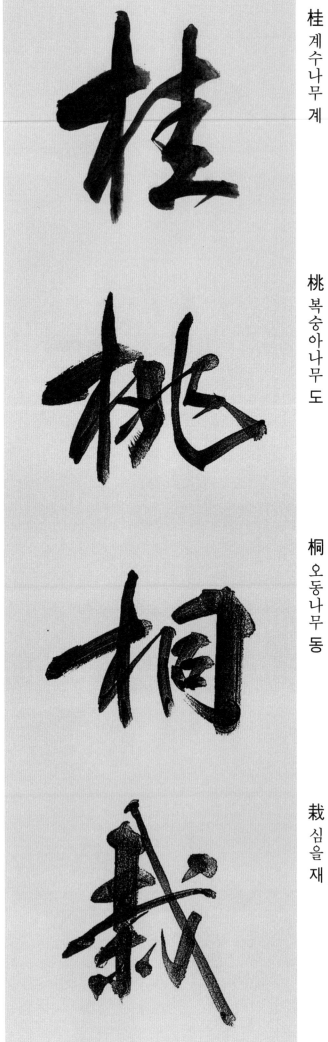

桂 계수나무 계

桃 복숭아나무 도

桐 오동나무 동

栽 심을 재

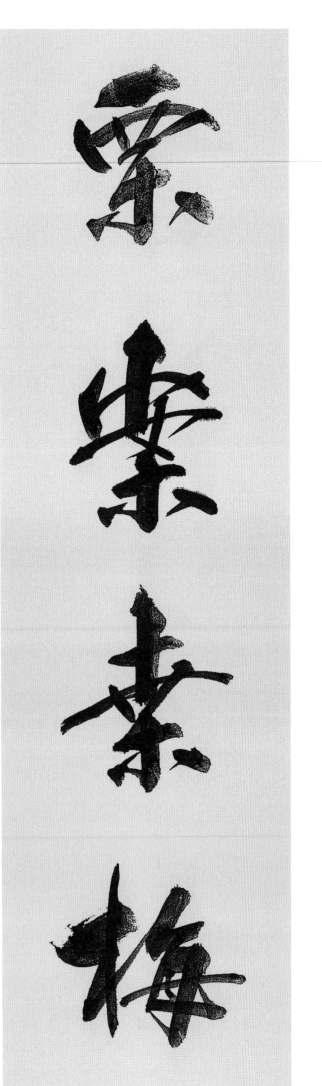

栗 밤나무 률(율)

案 책상 안

桑 뽕나무 상

梅 매화나무 매

梧 벽오동나무 오

械 형틀·기계 계

梁 들보 량(양)

棄 버릴 기

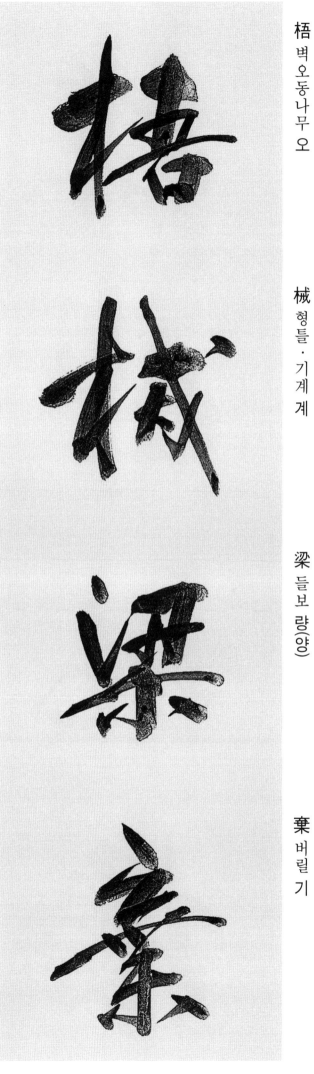

梨 배나무 리(이)

條 가지 조

森 나무빽빽할 삼

植 심을 식

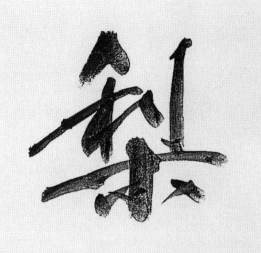

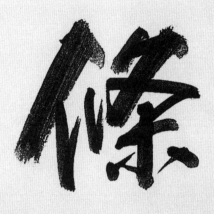

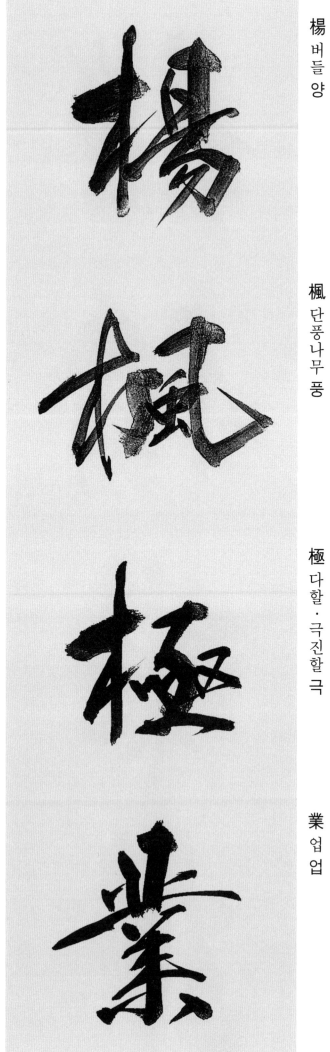

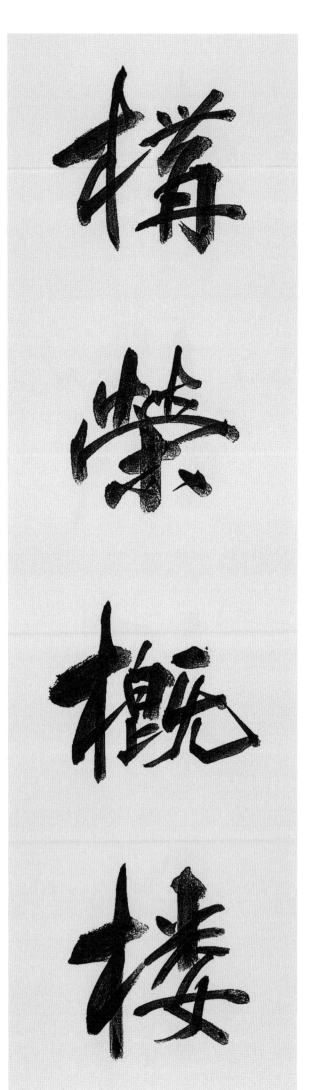

楊 버들 양

楓 단풍나무 풍

極 다할 · 극진할 극

業 업 업

構 얽을 구

榮 영화 · 꽃 영

槪 대개 개

樓 다락 루(누)

標 표표

模 법모

樣 모양양

樂 즐길락·노래악·좋아할요

樹 나무수

橋 다리교

機 베틀기

橫 가로횡

欠 하품 흠

次 버금 차

欲 하고자할 욕

欺 속일 기

檀 박달나무 단

檢 검사할 검

欄 난간 란(난)

權 권세 권

124

歌 노래 가

歎 탄식할 탄

歡 기뻐할 환

止 그칠 지

止 그칠·발 지

正 바를 정

此 이 차

步 걸음 보

歹
죽을 사변

死 죽을 사

殃 재앙 앙

殆 위태할 태

武 호반 무

歲 해 세

歷 지낼 력(역)

歸 돌아갈 귀

殉 따라죽을 순

殊 다를 수

殘 남을 잔

歹 갖은등글월 문

段 층계 단

殺 죽일 살·감할 쇄

毁 헐 훼

母 말 무

比 견줄 비

母 어미 모

每 매양 매

毛 터럭 모

毒 독 독

毛 터럭 모

毫 가는털 호

比 견줄 비

氣 기운 기

水(氵) 물 수·삼수변

水 물 수

氷 얼음 빙

氏 성씨 씨

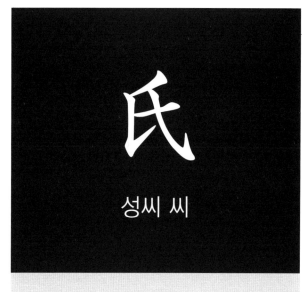

氏 각시·성씨

民 백성 민

气 기운 기

永 길 영

求 구할 구

江 강 강

汎 뜰 범

汝 너 여

汚 더러울 오

池 못 지

汗 땀 한

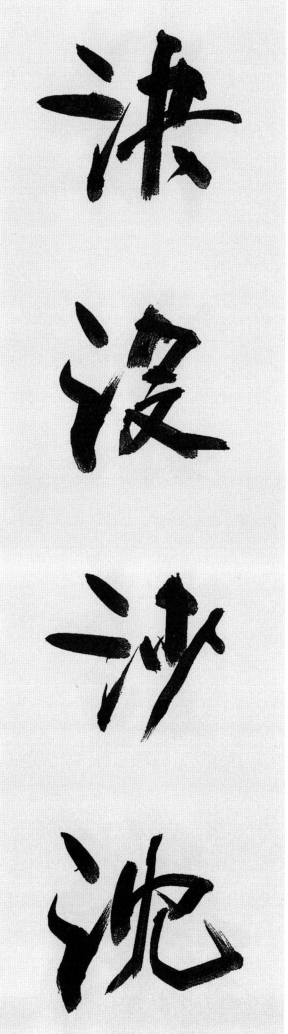

決 정할·결단할 결

沒 가라앉을 몰

沙 모래 사

沈 잠길·가라앉을 침(심)

沐 머리감을 목

泥 진흙 니(이)

泊 배댈·머무를 박

法 법 법

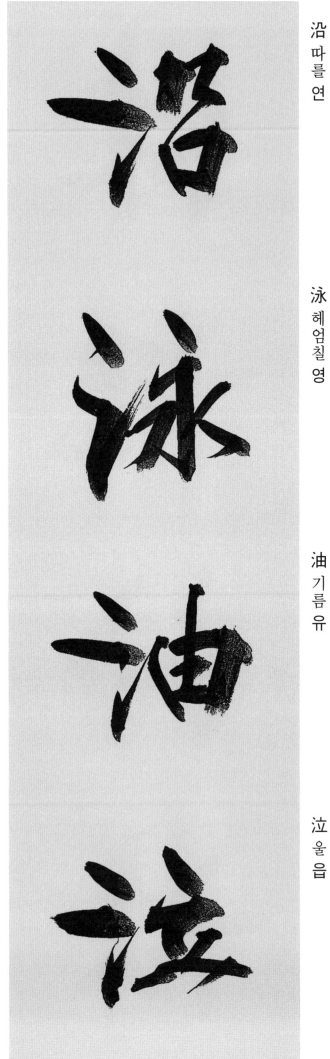

沿 따를 연

泳 헤엄칠 영

油 기름 유

泣 울 읍

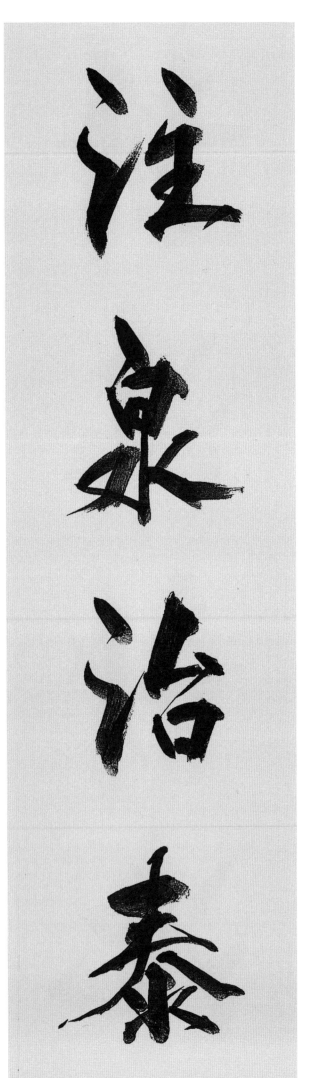

注 물댈 주

泉 샘 천

治 다스릴 치

泰 클 태

波 물결 파

河 강이름 하

況 하물며 황

洞 골・고을 동

流 흐를 류(유)

洗 씻을 세

洋 바다 양

洲 섬 주

波 河 況 洞

流 洗 洋 洲

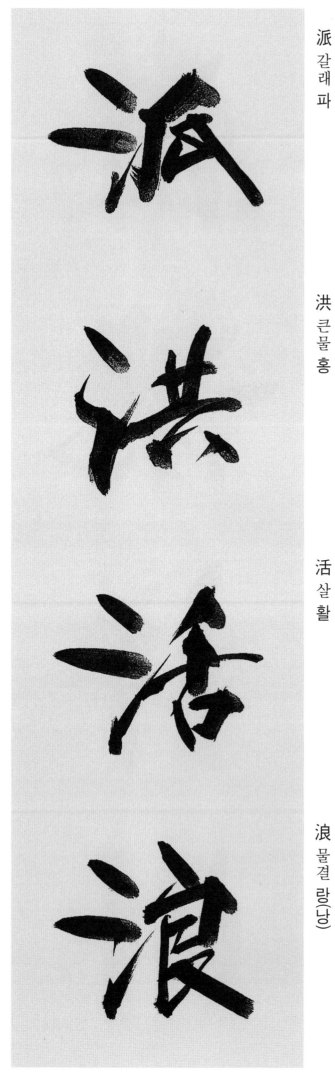

派 갈래 파

洪 큰물 홍

活 살 활

浪 물결 랑(낭)

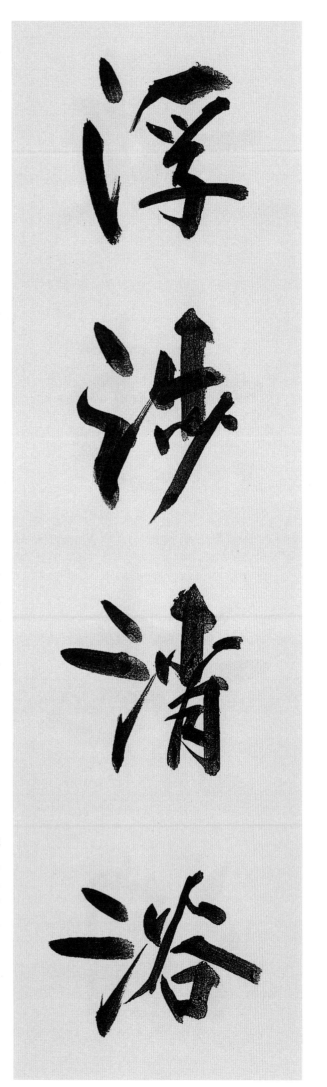

浮 뜰 부

涉 건널 섭

消 사라질 소

浴 목욕할 욕

淡 묽을 담

淚 눈물 루(누)

淑 맑을 숙

深 깊을 심

浸 잠길 침

浦 개포

海 바다 해

浩 클호

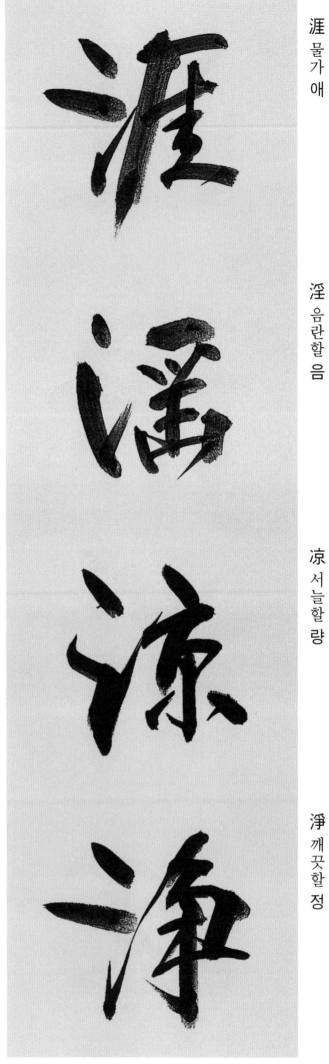

涯 물가 애

淫 음란할 음

凉 서늘할 량

淨 깨끗할 정

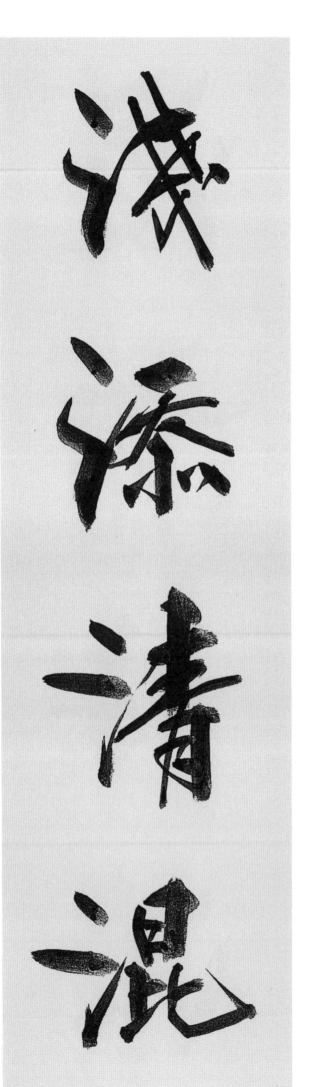

淺 얕을 천

添 더할 첨

淸 맑을 청

混 섞을 혼

渴 목마를 갈

渴

減 덜 감

減

渡 건널 도

渡

測 잴·헤아릴 측

測

湯 끓을 탕

湯

港 항구 항

港

湖 호수 호

湖

溪 시내 계

溪

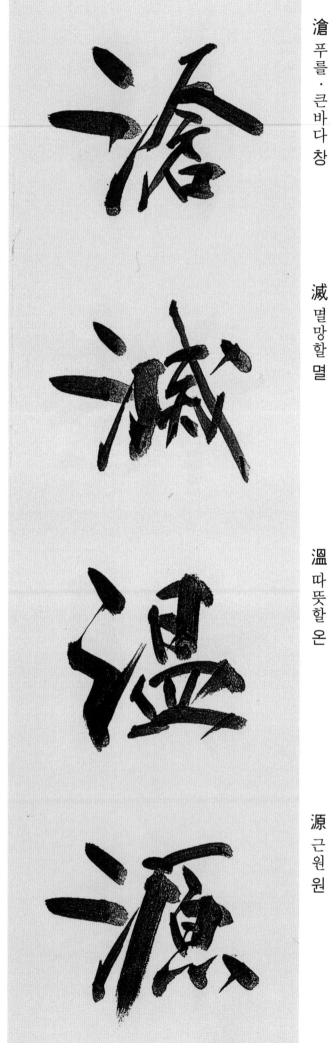

滄 푸를 · 큰바다 창

滅 멸망할 멸

溫 따뜻할 온

源 근원 원

準 법도 · 준할 준

漏 샐 루(누)

漠 사막 막

滿 찰 만

漸 점점 점

滯 막힐 체

漆 옻 칠

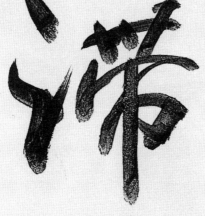

漂 떠돌 표

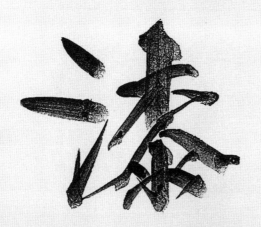

漫 흩어질 만

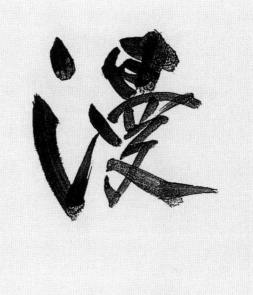

漁 고기잡을 어

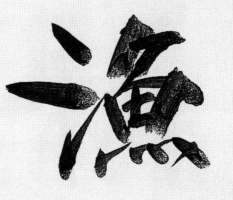

演 펼 연

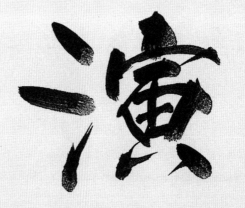

滴 물방울 적

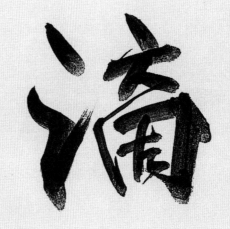

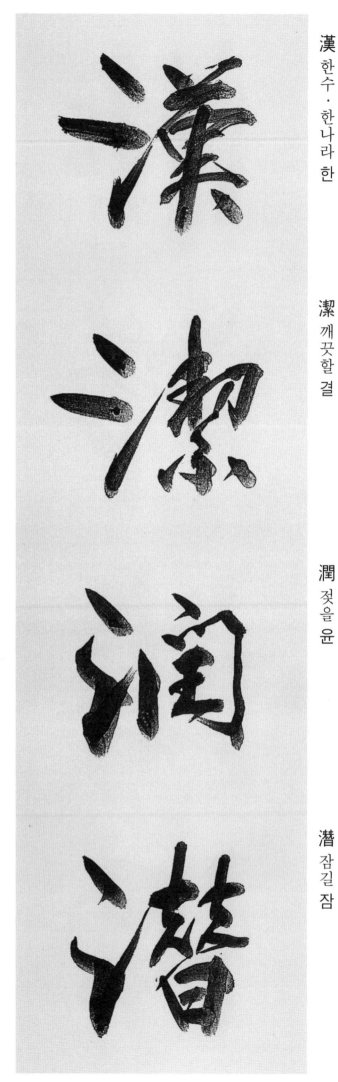

漢 한수·한나라 한

潔 깨끗할 결

潤 젖을 윤

潛 잠길 잠

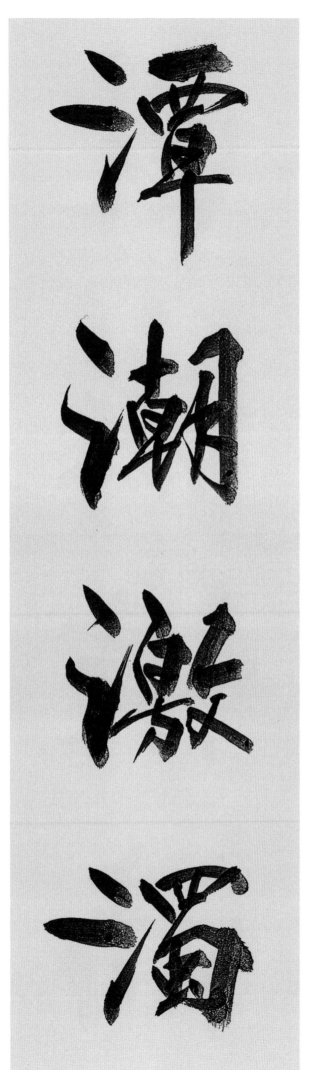

潭 못·깊을 담

潮 조수 조

激 과격할 격

濁 흐릴 탁

濟 건널 제

濯 씻을 탁

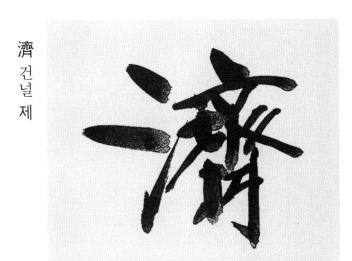

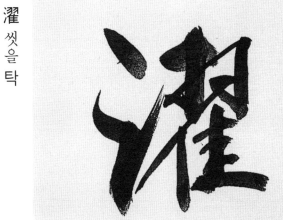

火
불 화

火 불 화

澤 못 택

濃 짙을 농

濫 넘칠·퍼질 람

濕 젖을 습

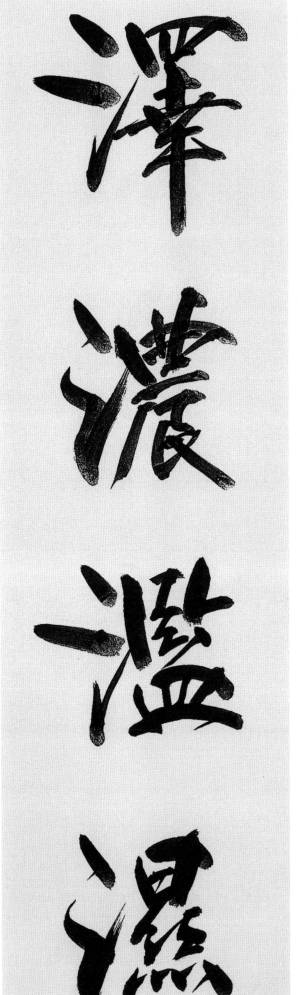

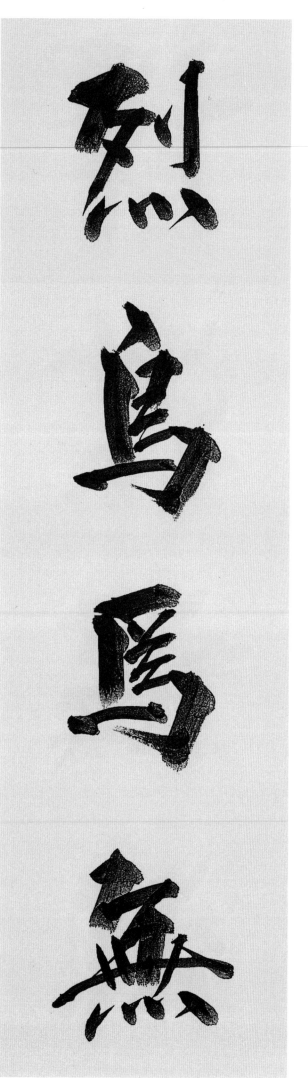

烈 세찰·매울 렬(열)

烏 까마귀 오

焉 어찌 언

無 없을 무

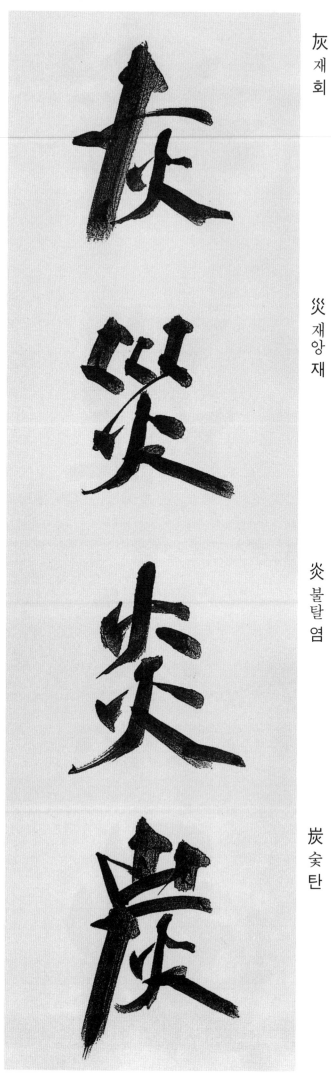

灰 재 회

災 재앙 재

炎 불탈 염

炭 숯 탄

照 비출 조

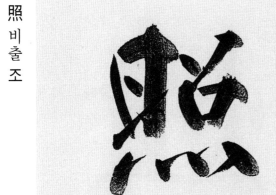

熟 익을 숙

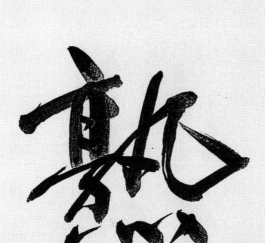

熱 더울 열

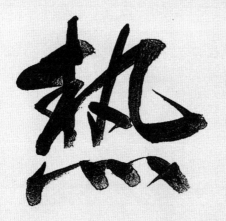

燃 사를·탈 연

然 그러할 연

煙 연기 연

煩 번거로울 번

熙 빛날 희

143

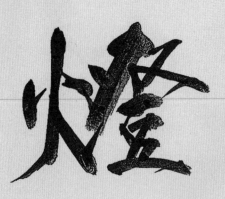

燈 등잔 등

燥 마를 조

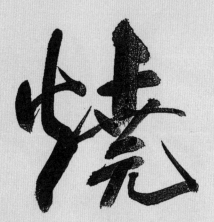

燒 불사를 소

燭 촛불 촉

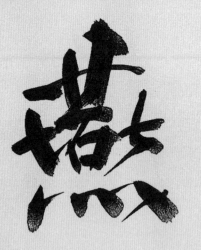

燕 제비 연

爆 터질 폭

營 경영할 영

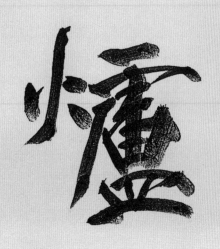

爐 화로 로(노)

爵 벼슬·잔 작

爛 빛날 란

父 아비 부

아비 부

爪 손톱 조

父 아비 부

爭 다툴 쟁

장수 장

爲 할 위

145

어금니 아

牙 어금니 아

소 우

牛 소 우

牆 담 장

조각 편

牆 담 장

片 조각 편

版 널 판

犬 개 견

犯 범할 범

狀 형상 상·문서 장

牧 칠 목

物 만물 물

特 특별할 특

狗 개 구

犬(犭)

개 견·개사슴록변

獲 얻을 획

獸 짐승 수

獻 드릴·바칠 헌

玄
검을 현

猛 사나울 맹

猶 오히려 유

獄 옥·감옥 옥

獨 홀로 독

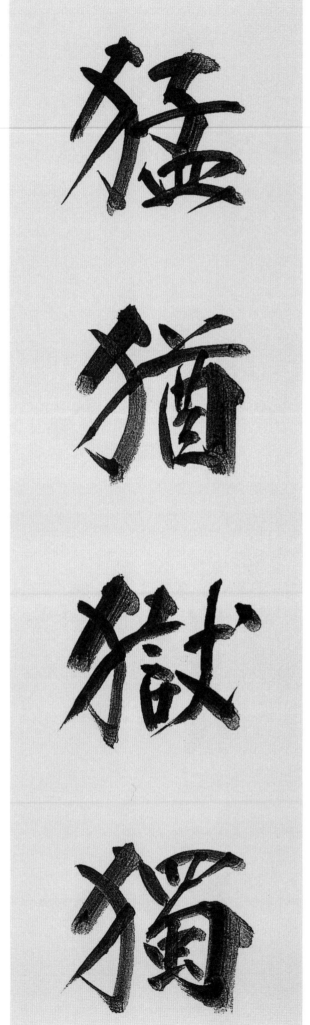

玄 검을 현

茲 이 자

率 거느릴 솔 · 비율 율

玉
구슬 옥·玉

玉 구슬 옥

王 임금 왕

珍 보배 진

班 나눌 반

琢 쫄 탁

環 고리 환

瓜
오이 과

瓜 오이 과

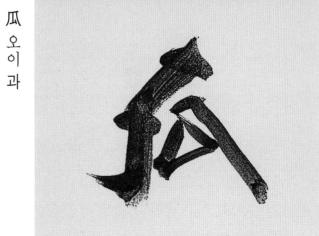

現 나타날 현

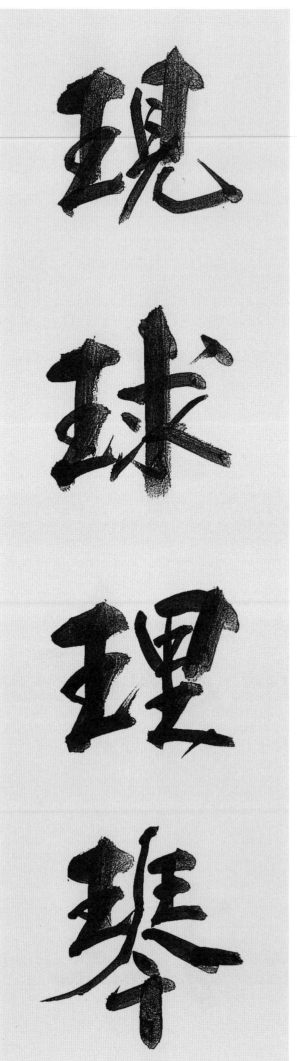

球 공 구

理 다스릴 리

琴 거문고 금

甚 심할 심

生 날 생

產 낳을 산

瓦 기와 와

기와 와

瓦 기와 와

甘 달 감

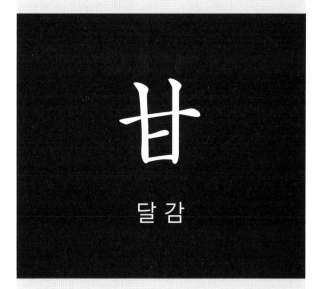
달 감

甘 달 감

甲 갑옷·천간 갑

申 납 신

由 말미암을 유

男 사내 남

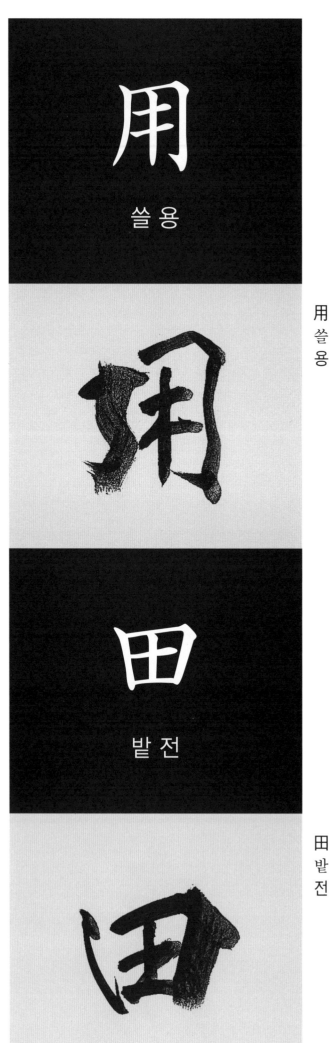

用 쓸 용

用 쓸 용

田 밭 전

田 밭 전

畜 쌓을 축

畢 마칠 필

異 다를 이

略 간략할 략

界 지경 계

畏 두려워할 외

畓 논 답

留 머무를 류(유)

疋 밭 소·짝 필

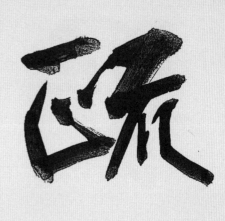

疏 성길 · 트일 소

疑 의심할 의

疒 병질 엄

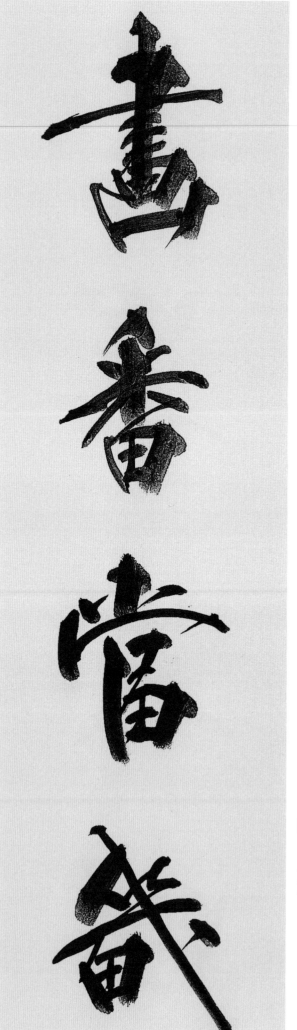

畫 그림 화

番 차례 번

當 마땅할 당

畿 경기 기

154

症 증세 증

痛 아플 통

疒 걸을 발·필발머리

癸 북방·천간 계

疫 염병·돌림병 역

疲 지칠 피

疾 병질

病 병 병

登 오를 등

發 필·쏠 발

白 흰 백

白 흰백

百 일백 백

的 과녁 적

皇 임금 황

皆 다 개

盛 성할 · 담을 성

盜 도둑 · 훔칠 도

盟 맹세할 맹

盡 다할 진

皮 가죽 피

皿 그릇 명

益 더할 익

157

直 곧을 직

盲 소경·눈멀 맹

相 서로 상

盾 방패 순

監 볼 감

盤 소반 반

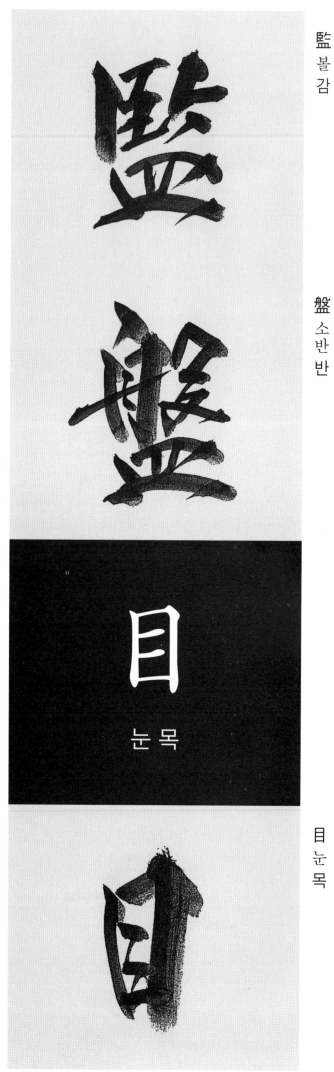

目 눈 목

目 눈 목

158

省 살필 성·덜 생

眉 눈썹 미

看 볼 간

眠 잠잘 면

眞 참 진

眼 눈 안

睡 잘 수

睦 화목할 목

矢 화살 시

矣 어조사 의

知 알 지

矢 화살 시

督 감독할 독

瞬 눈 깜짝일 순

矛 창 모

矛 창 모

160

研 갈 연

破 깨트릴 파

硬 굳을 경

硯 벼루 연

短 짧을 단

矯 바로잡을 교

石 돌 석

石 돌 석

示(礻)
보일 시

示 보일 시

社 모일 사

祀 제사 사

碑 비석 비

碧 푸를 벽

確 확실할 확

磨 갈 마

神 귀신 신

祥 상서로울 상

票 표 표

祭 제사 제

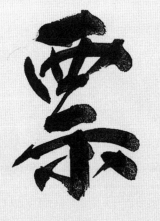
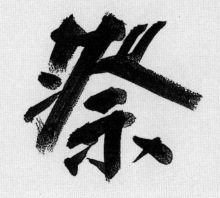

祈 빌 기

祕 숨길 · 비밀 비

祖 조상 · 할아버지 조

祝 빌 축

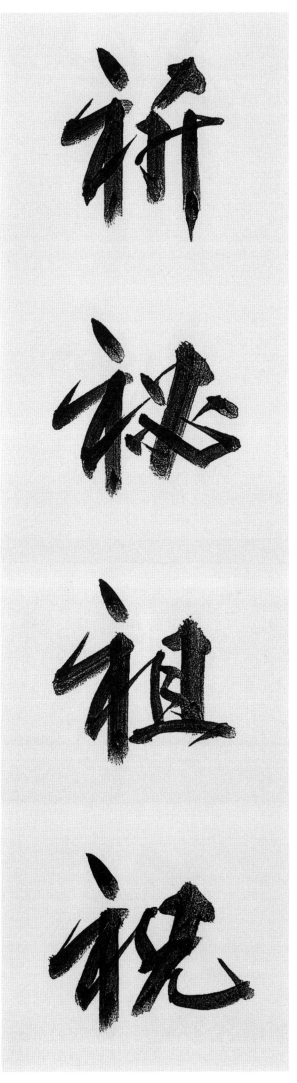

163

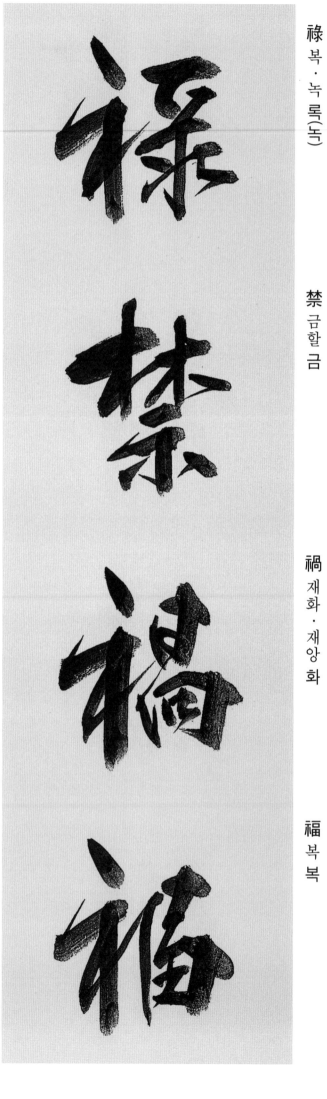

祿 복·녹 록(녹)

禁 금할 금

禍 재화·재앙 화

福 복 복

禪 사양할·고요할 선

禮 예도 례(예)

內 짐승발자국유

禽 날짐승 금

164

秋 가을 추

科 과목 과

租 조세 조

秩 차례 질

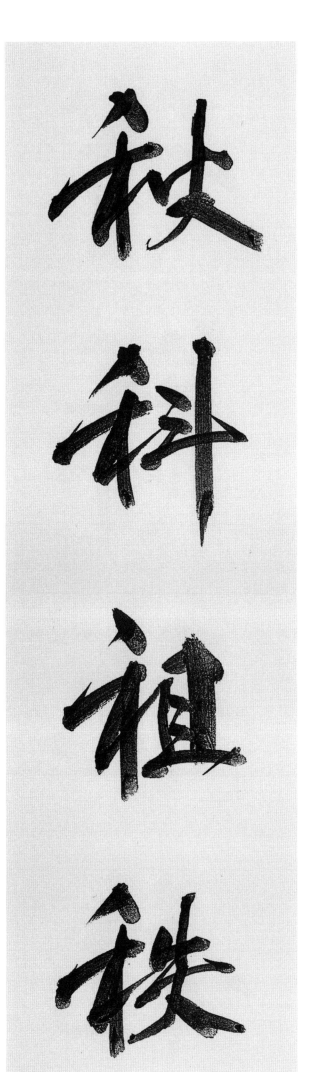

禾 벼 화

禾 벼 화

秀 빼어날 수

私 사사로울 사

移 옮길 이	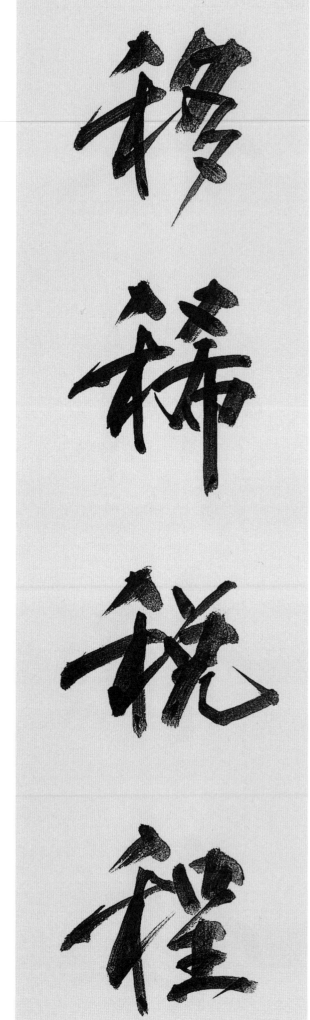	稚 어릴 치	
稀 드물 희		種 씨 종	
稅 세금·구실 세		稱 일컬을 칭	
程 한도·길 정		稻 벼 도	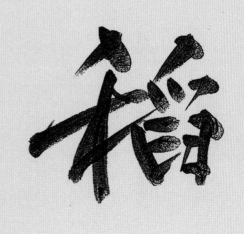

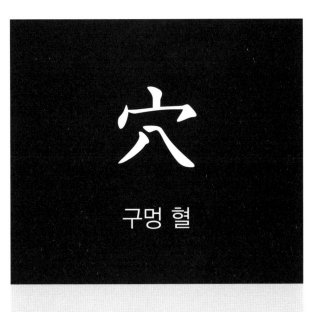

구멍 혈

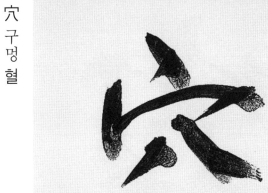

穴 구멍 혈

究 궁구할 구

空 빌 공

稿 볏짚·원고 고

穀 곡식 곡

積 쌓을 적

穫 거둘·벼벨 확

167

突 부딪칠 돌

窓 창 창

窮 다할 · 궁할 궁

立
설 립

立 설 립(입)

竝 아우를 병

竟 마침내 경

章 글 장

竹 대 죽

笑 웃을 소

笛 피리 적

符 부신 · 부호 부

童 아이 동

端 끝 단

競 겨룰 · 다툴 경

竹
대 죽

169

第 차례 제

筆 붓 필

等 무리 등

筓 대답할 답

策 꾀 책

箇 낱 개

算 셀 산

管 피리·주관할 관

節 마디 절

範 법 범

篇 책 편

築 쌓을 축

篤 도타울 독

簡 대쪽·간략할 간

簿 장부 부

籍 문서·서적 적

171

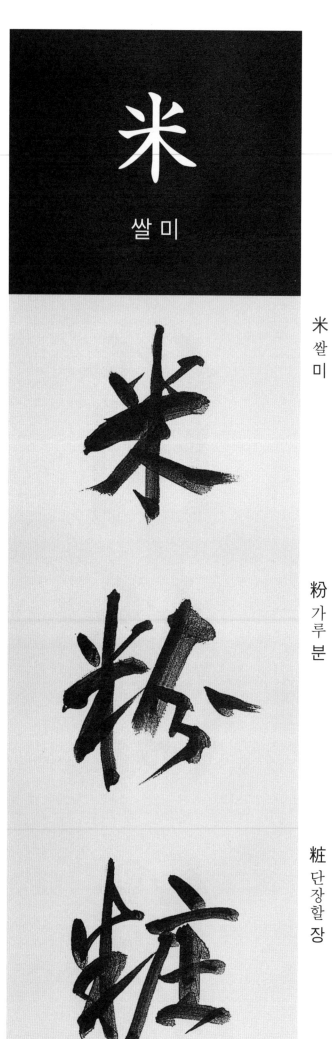

粟 조(곡식) 속

精 정할 정

糖 엿·사탕 당

糧 양식 량(양)

米 쌀 미

粉 가루 분

粧 단장할 장

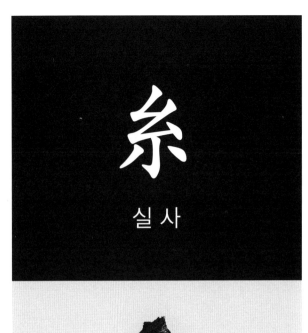

糸 실 사

紅 붉을 홍

納 들일·받을 납

純 순수할 순

紙 종이 지

系 이를 계

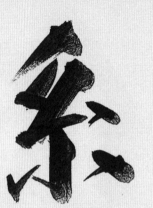

紀 벼리 기

約 대개·약속할 약

級 등급 급

紛 어지러워질 분

素 흴 소

索 찾을 색 · 동아줄 삭

細 가늘 세

終 마칠 종

絃 악기줄 현

組 짤 · 끈 조

174

絶 끊을 절

絡 이을 락

給 줄 급

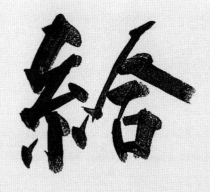

統 거느릴 통

紫 자주빛 자

累 여러 루(누)

絲 실 사

結 맺을 결

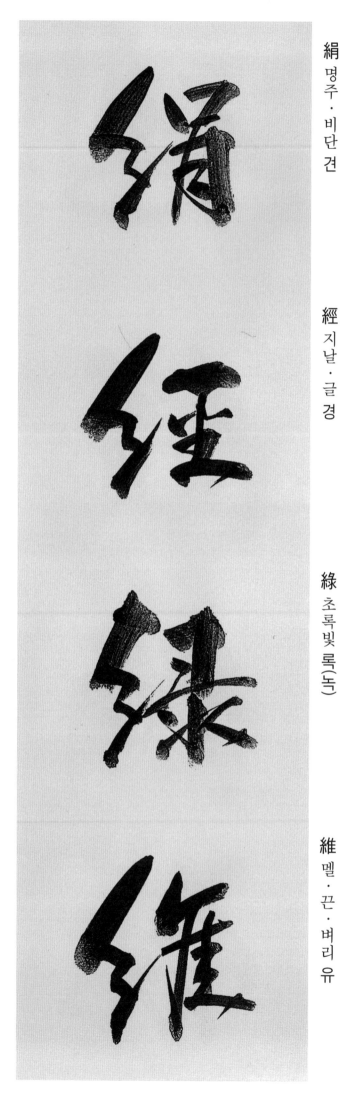

綱 벼리 강

綿 솜 면

緊 긴요할 긴

緖 실마리 서

絹 명주·비단 견

經 지날·글 경

綠 초록빛 록(녹)

維 멜·끈·벼리 유

緯 씨 위

編 엮을 편

練 익힐 련(연)

緣 인연 · 가선 연

縣 고을 · 매달 현

緩 느릴 완

縮 오그라들 축

縱 세로 종

總 거느릴 총

績 길쌈할 적

繁 번성할 번

織 짤 직

繼 이을 계

續 이를 속

缶 장군 부

置 둘 치

网（罒, 冈）
그물 망

罰 벌할 벌

罔 없을·그물 망

署 관청·부서 서

罪 허물 죄

罷 파할 파

着 붙을 착

義 옳을 의

群 무리 군

羅 벌일·그물 라

羊 양 양

羊 양 양

美 아름다울 미

翻 펄럭일 번

老(耂) 늙을 로

老 늙을 로(노)

考 상고할 고

羽 깃 우

翁 늙은이 옹

習 익힐 습

翼 날개 익

未 쟁기·가래 뢰

者 놈 자

耕 밭갈 경

而 말이을 이

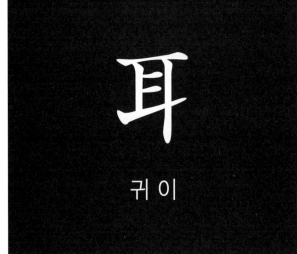

耳 귀 이

而 말이을 이

耳 귀 이

耐 견딜 내

182

聯 잇닿을 련(연)

聰 귀밝을 총

聲 소리 성

職 벼슬 직

耶 어조사 야

聖 성인 성

聘 부를 빙

聞 들을 문

肉 고기 육

肝 간 간

肖 닮을 초

肥 살찔 비

聽 들을 청

聿 붓 율

肅 엄숙할 숙

肉(月) 고기 육·육달 월

肺 허파 폐

肩 어깨 견

肯 즐길 긍

育 기를 육

胞 배·태보 포

胡 오랑캐 호

胃 밥통 위

背 등 배

肺

肩

肯

育

胞

胡

胃

背

脚 다리 각

脫 벗을 탈

脣 입술 순

腐 썩을 부

胸 가슴 흉

脈 맥 맥

能 능할 능

脅 으를 협

186

膚 살갗 부

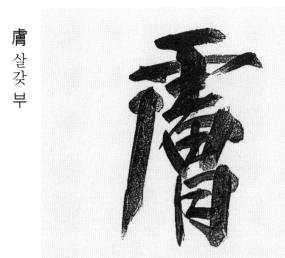

臟 오장 장

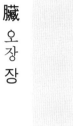
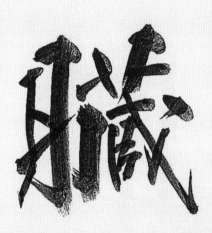

臣 신하 신

臣 신하 신

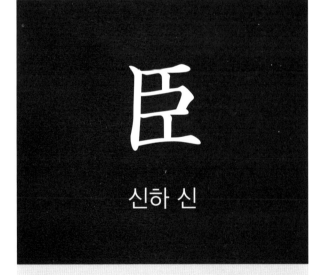

腦 뇌 뇌

腰 허리 요

腸 창자 장

腹 배 복

臭 냄새 취

至 이를 지

至 이를 지

致 보낼·이를 치

臥 누울 와

臨 임할 림(임)

自 스스로 자

自 스스로 자

擧 들 거

舊 예 구

舌 허 설

 舌 혀 설

臺 돈대 대

절구 구

與 더불어 · 줄 여

興 일어날 흥

189

舟 배 주

航 배 항

般 돌 반

船 배 선

舍 집 사

舛 어그러질 천

舞 춤출 무

舟 배 주

190

艸(艹)
풀 초·초두머리

良
괘이름 간

花 꽃화

良 어질 량(양)

芳 꽃다울 방

色
빛 색

芽 싹아

色 빛 색

英 꽃부리 영

茂 우거질 · 무성할 무

茫 아득할 망

茶 차 다(차)

苗 싹 · 묘 묘

苟 진실로 · 구차할 구

若 같을 약 · 반야 야

苦 쓸 · 괴로울 고

192

草 풀 초

荒 거칠 황

荷 연(蓮)·풀이름 하

莊 장중할 장

莫 없을 막

菊 국화 국

菌 버섯 균

菜 나물 채

著 나타날·지을 저

葬 장사지낼 장

蒙 어릴 몽

蒸 찔 증

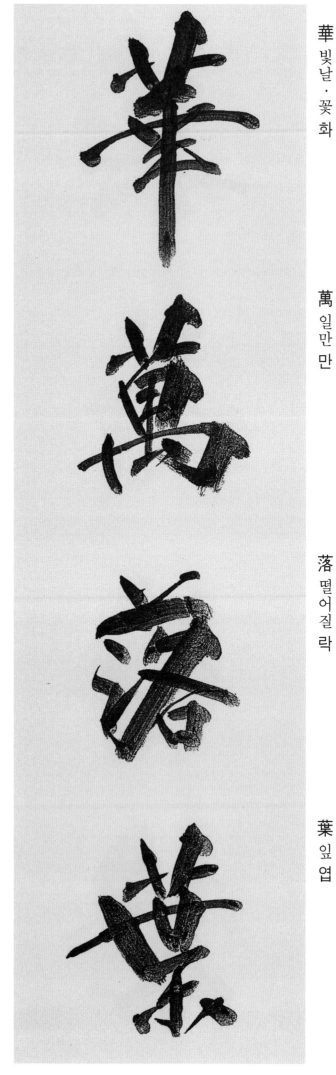

華 빛날·꽃 화

萬 일만 만

落 떨어질 락

葉 잎 엽

蒼 푸를 창

蓄 쌓을 축

蓋 덮을 개

蓮 연꽃 련(연)

蔬 나물 소

蔽 가릴 폐

薄 엷을 박

薦 천거할 천

195

藍 쪽 람(남)

藏 감출 장

藝 재주 예

藥 약 약

蘇 깨어날 소

蘭 난초 란(난)

虎 범 호

虎 범 호

196

蛇 뱀 사

蜂 벌 봉

蜜 꿀 밀

蝶 나비 접

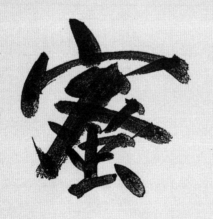

處 곳·살 처

虛 빌 허

號 부르짖을·이름 호

虫 벌레 충·훼

血 피 혈

血 피 혈

衆 무리 중

行 다닐 행

螢 개똥벌레 형

蟲 벌레 충

蠶 누에 잠

蠻 오랑캐 만

衛 지킬 위

衣(衤)
옷 의

衣 옷 의

表 겉 표

行 다닐 · 갈 행

術 꾀 · 재주 술

街 거리 가

衝 찌를 · 부딪칠 충

衰 쇠할 쇠

被 이불·입을 피

裁 마를 재

裂 찢어질 렬(열)

裕 넉넉할 유

補 기울 보

裏 속 리(이)

裝 꾸밀 장

西(西)

덮을 아

西 서녘 서

要 구할 요

見

볼 견

裳 치마 상

製 지을 제

複 겹칠 복

襲 엄습할 습

201

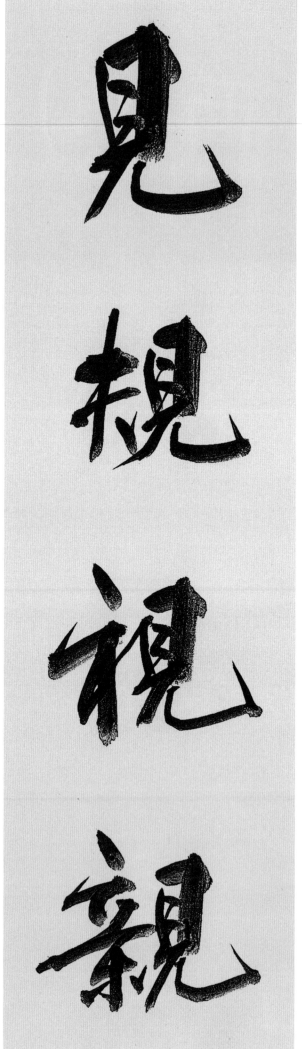

覺 깨달을 각

覽 볼 람

觀 볼 관

角 뿔 각

見 볼 견

規 법규 규

視 볼 시

親 친할 친

角 뿔 각

解 풀 해

觸 닿을 촉

言
말씀 언

言 말씀 언

訂 바로잡을 정

計 셈할 계

討 칠 토

203

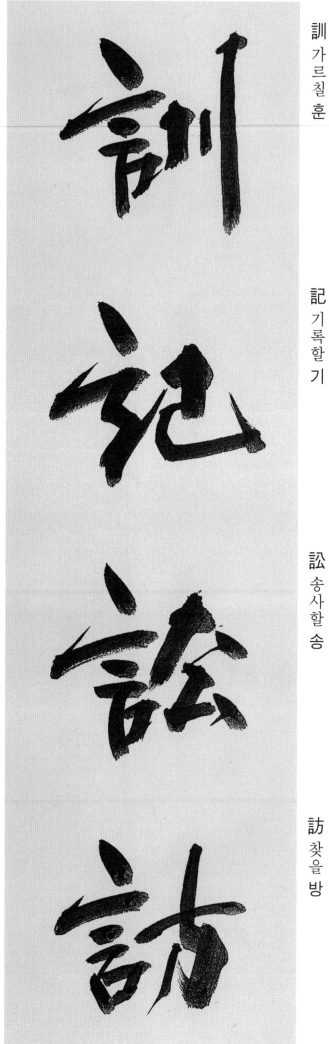

訓 가르칠 훈

記 기록할 기

訟 송사할 송

訪 찾을 방

設 베풀 설

許 허락할 허

訴 하소연할 소

詐 속일 사

詩 시 시

詞 말·글 사

話 말할 화

詠 읊을 영

該 갖출 해

詳 자세할 상

試 시험할 시

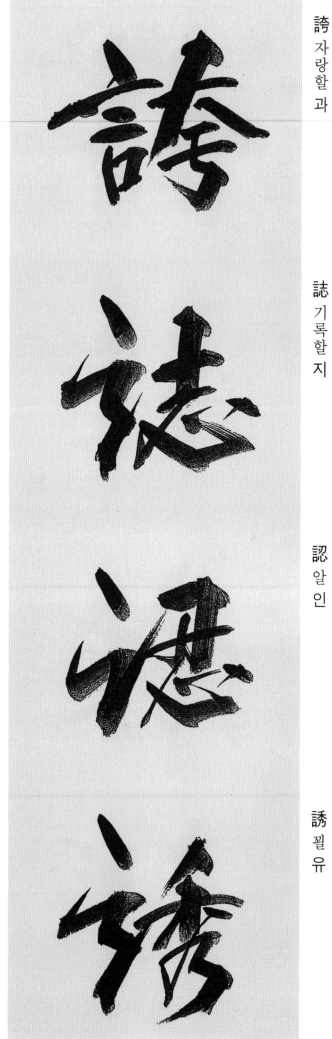

誇 자랑할 과

誌 기록할 지

認 알 인

誘 꾈 유

語 말씀 어

誠 정성 성

誤 그르칠 오

誦 욀 송

說 말씀 설

誰 누구 수

課 매길·부과할 과

調 고를 조

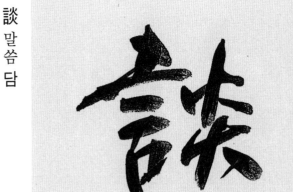

談 말씀 담

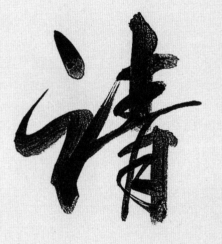

請 청할 청

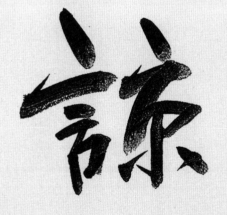

諒 살필 량

論 논할 론(논)

諸 모두 제

諾 대답할 낙(락)

謀 꾀할 모

謁 뵐 알

謂 이를 위

謙 겸손할 겸

講 익힐·욀 강

謝 사례할 사

208

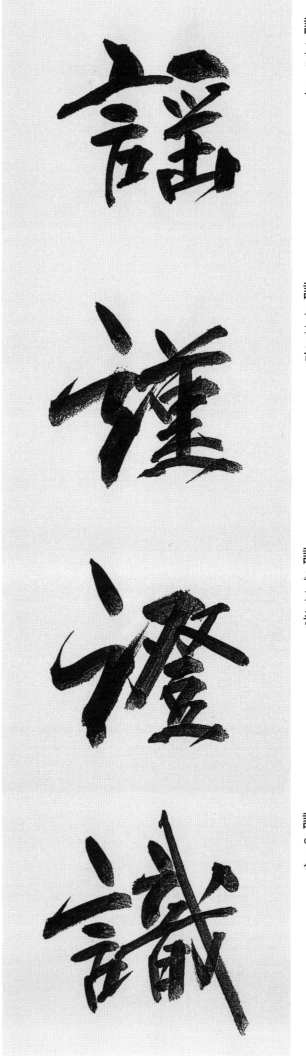

謠 노래 요

謹 삼갈 근

證 증거 증

識 알 식

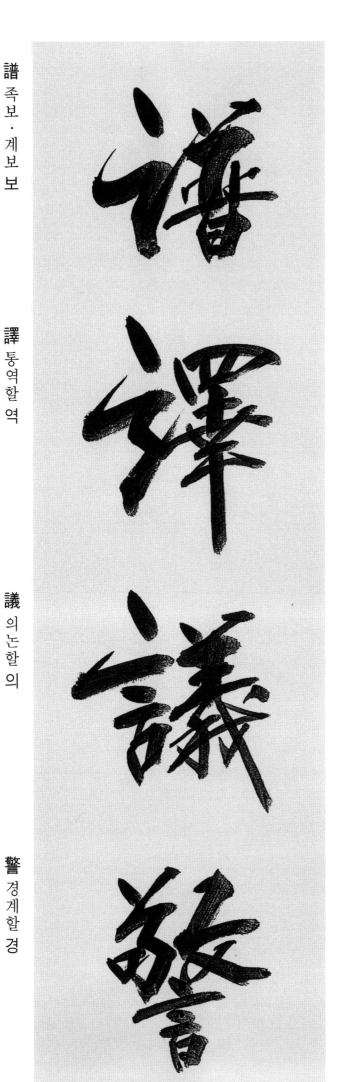

譜 족보·계보 보

譯 통역할 역

議 의논할 의

警 경계할 경

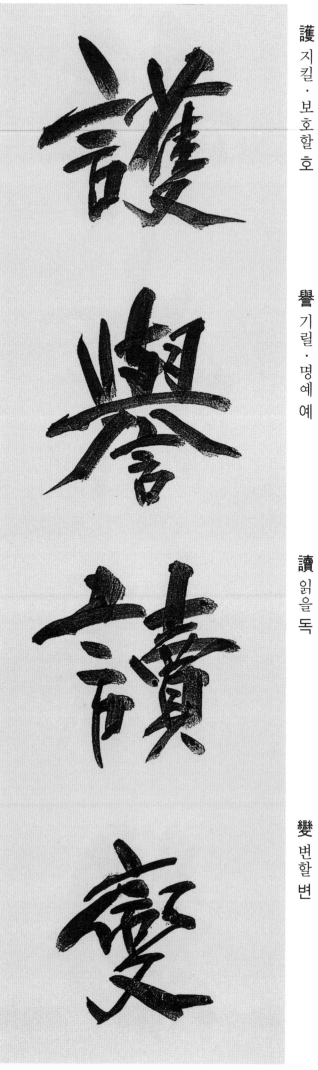

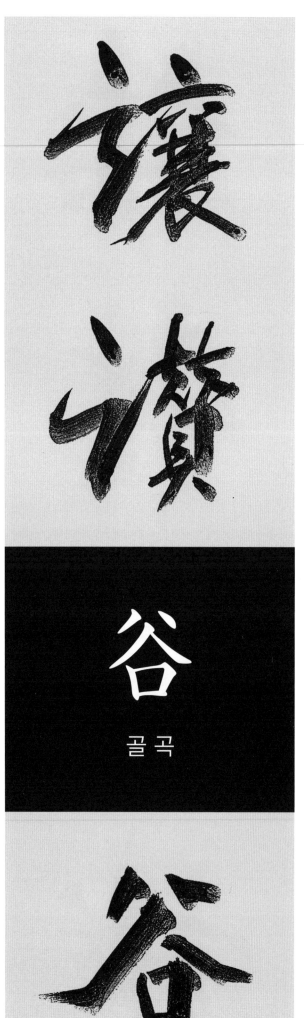

護 지킬·보호할 호

譽 기릴·명예 예

讀 읽을 독

變 변할 변

讓 사양할 양

讚 기릴 찬

谷 골 곡

谷 굴 곡

豕
돼지 시

豆
콩 두

豚 돼지 돈

묘 콩 두

象 코끼리 상

豈 어찌 기

豪 호걸 호

豐 풍성할 풍

211

豫 미리 예

豸 갖은돼지시변

貌 모양·얼굴 모

貝 조개 패

貝 조개 패

貞 곧을 정

負 질 부

財 재물 재

212

貪 탐할 탐

貫 꿸 관

責 꾸짖을 책

貯 쌓을 저

貢 바칠 공

販 팔 판

貧 가난할 빈

貨 재화 화

費 쓸 비

貿 무역할 무

賀 하례할 하

賊 도둑 적

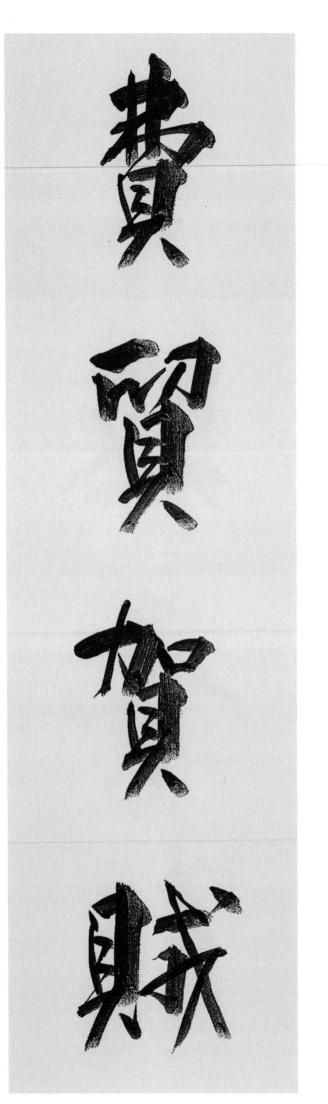

賃 품팔이 임

資 재물 자

賓 손 빈

賜 줄 사

賤 천할 천

賦 줄·구실 부

賞 상줄 상

賢 어질 현

贊 도울 찬

赤 붉을 적

赤 붉을 적

走 달릴 주

賣 팔 매

質 바탕 질

賴 의뢰할 뢰

贈 줄·보낼 증

越 넘을 월

趣 달릴 · 뜻 취

足(足)

발 족 · 발족 변

足 발 족

走 달릴 주

赴 다다를 부

起 일어날 기

超 뛰어넘을 초

距 떨어질 거

跡 자취 적

路 길 로(노)

跳 뛸 도

踏 밟을 답

踐 밟을 천

蹟 자취 적

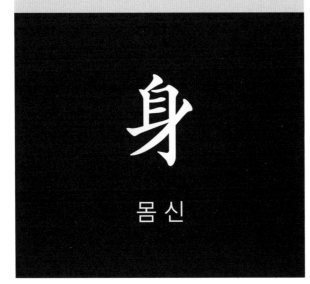

身
몸 신

218

軒 추녀·처마 헌

軟 연할 연

較 견줄 교

載 실을 재

身 몸 신

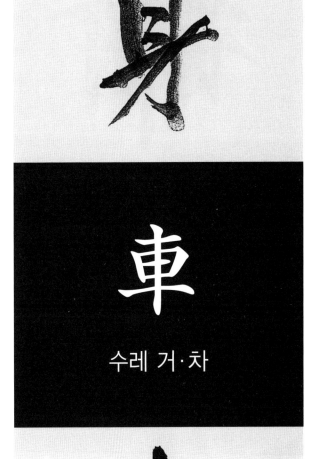
수레 거·차

車 수레 거·차 차

軍 군사 군

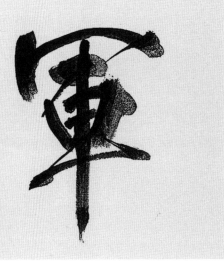

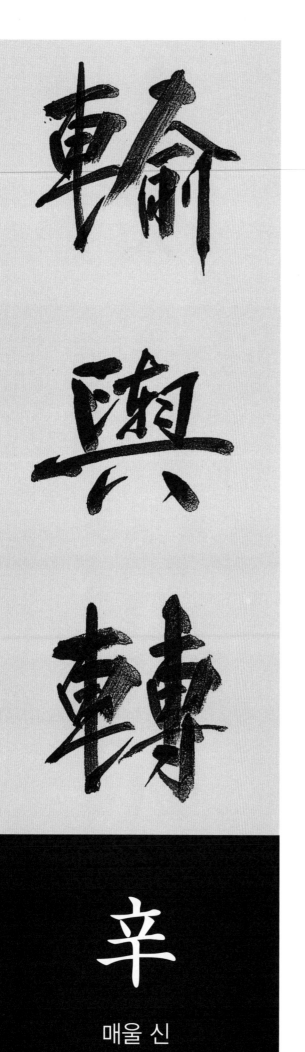

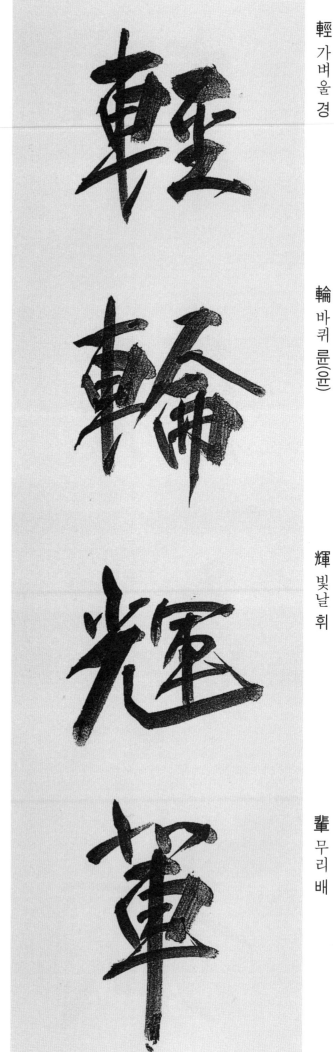

輸 실어나를 수

輿 수레 여

轉 구를 전

辛 매울 신

輕 가벼울 경

輪 바퀴 륜(윤)

輝 빛날 휘

輩 무리 배

220

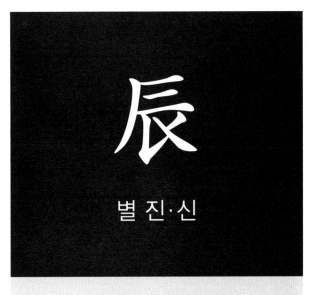

별 진·신

辰 지지 진·별 신

辱 욕 욕

農 농사 농

辛 매울 신

辨 분별할 변

辭 말씀 사

辯 말잘할 변

迫 닥칠 박

述 지을 술

迷 미혹할 미

追 따를 · 쫓을 추

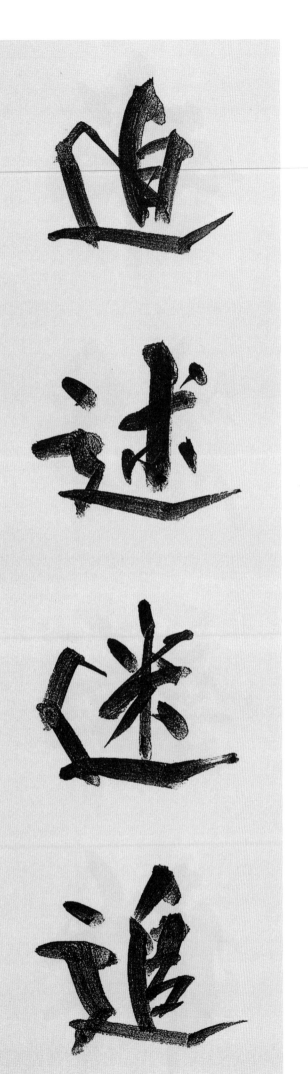

辵(辶)

갖은책받침

近 가까울 근

迎 맞이할 영

返 돌이킬 반

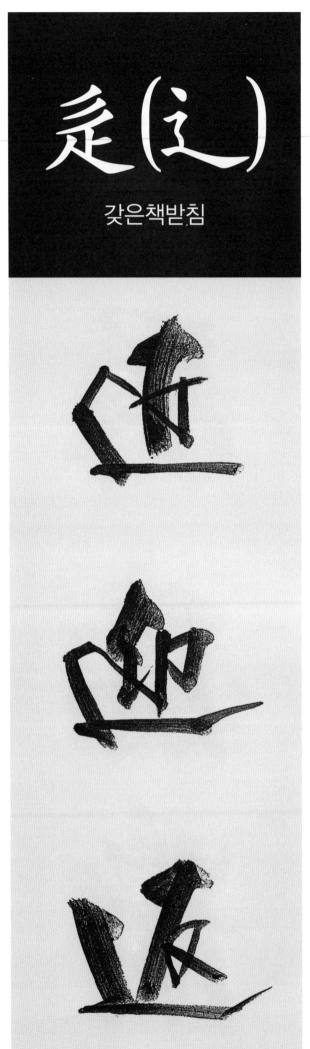

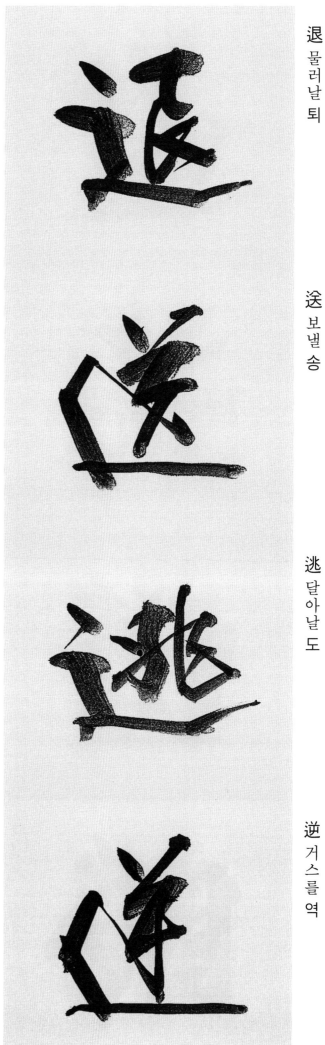

退 물러날 퇴

送 보낼 송

逃 달아날 도

逆 거스를 역

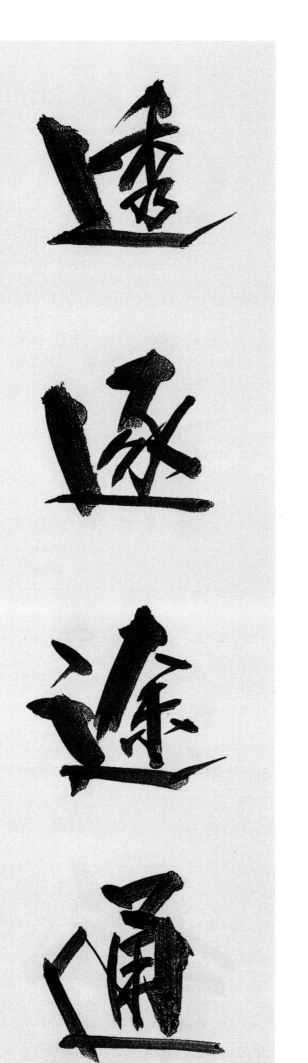

透 통할 투

逐 쫓을 축

途 길 도

通 통할 통

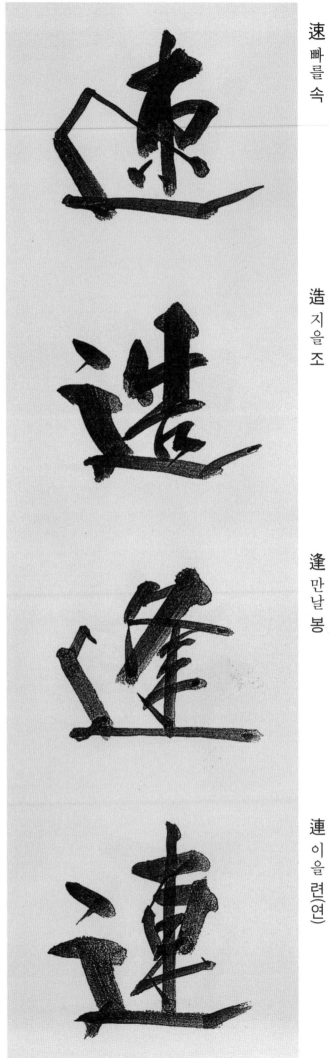

速 빠를 속

造 지을 조

逢 만날 봉

連 이을 련(연)

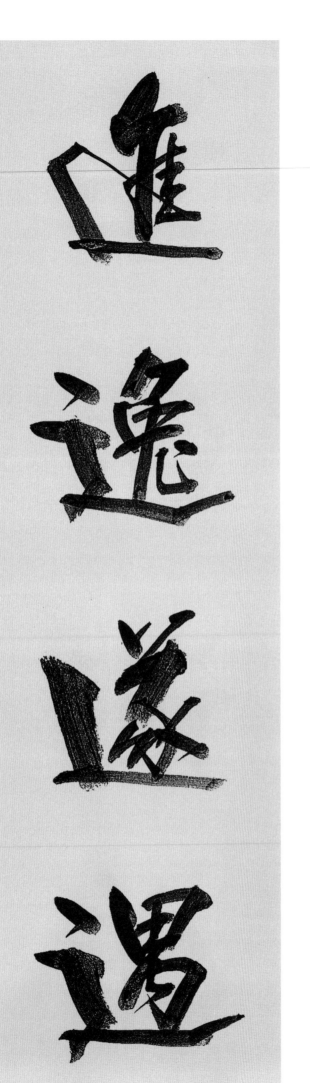

進 나아갈 진

逸 편안할 · 달아날 일

遂 이를 · 드디어 수

遇 만날 우

遊 놀 유

運 돌·운전할 운

遍 두루 편

過 지날 과

道 길 도

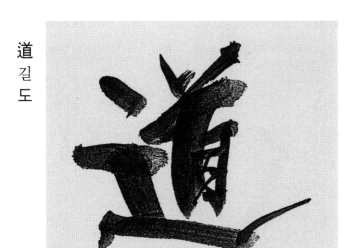

達 통달할 달

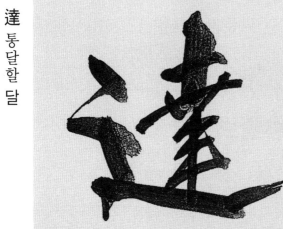

違 어길 위

遙 멀 요

遲 더딜 지

遵 좇을 준

選 가릴 선

遺 끼칠 · 남길 유

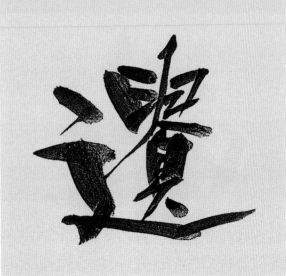

遠 멀 원

遣 보낼 견

適 맞을 적

遷 옮길 천

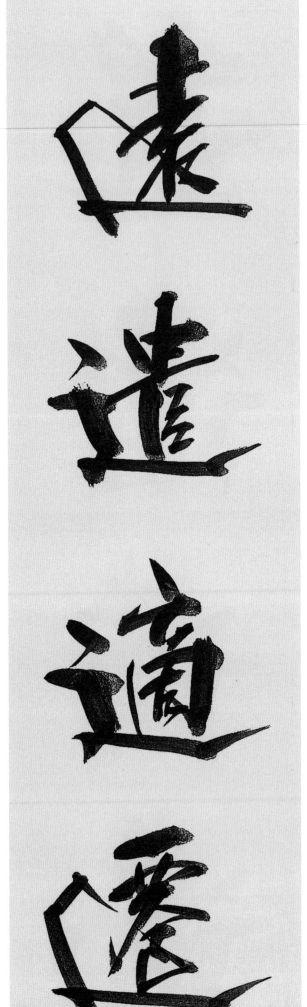

226

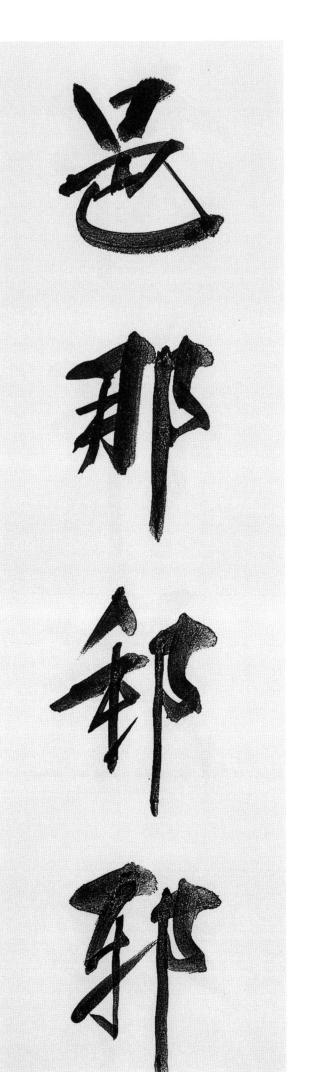

邑 고을 읍

那 어찌 나

邦 나라 방

邪 간사할 사

避 피할 피

還 돌아올 환

邊 가 변

邑(阝)

고을 읍·우부 방

郊 들·교외 교

郎 사내 랑(낭)

郡 고을 군

部 거느릴 부

郭 성곽 곽

郵 우편 우

都 도읍 도

鄕 시골 향

酒 술 주

酸 실·초
산

醉 취할
취

醜 추할
추

酉
닭 유

酉 닭 유

酌 따를 작

配 아내·짝
배

229

里 마을 리

重 무거울 중

野 들 야

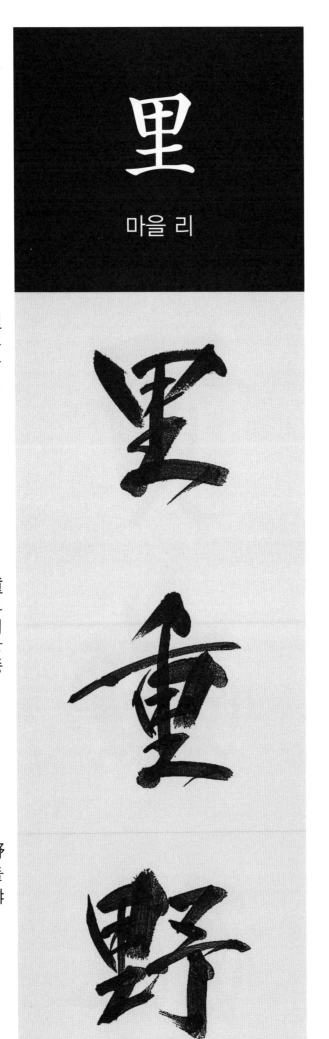

醫 의원 의

采 분별할 변

釆 캘 채

釋 풀 석

鈍 둔할 둔

鉛 납 연

銀 은 은

銅 구리 동

量 헤아릴 량(양)

金 쇠 금

金 쇠 금·성 김

針 바늘 침

231

錄 적을 · 기록할 록(녹)

錢 돈 전

錦 비단 금

錯 섞일 착

銘 새길 명

銃 총 총

銳 날카로울 예

鋼 강철 강

練 쇠불릴 련(연)

鐘 종·쇠북 종

鎖 쇠사슬 쇄

鐵 쇠 철

鎭 진압할 진

鑑 거울 감

鏡 거울 경

鑛 쇳돌 광

閉 닫을폐

開 열개

閏 윤달윤

閑 한가할한

長 길장

長 길장

門 문문

門 문문

阜(阝)

언덕부·좌부변

防 막을·둑 방

阿 언덕 아

附 붙을 부

閣 누각 각

閨 안방 규

關 빗장 관

235

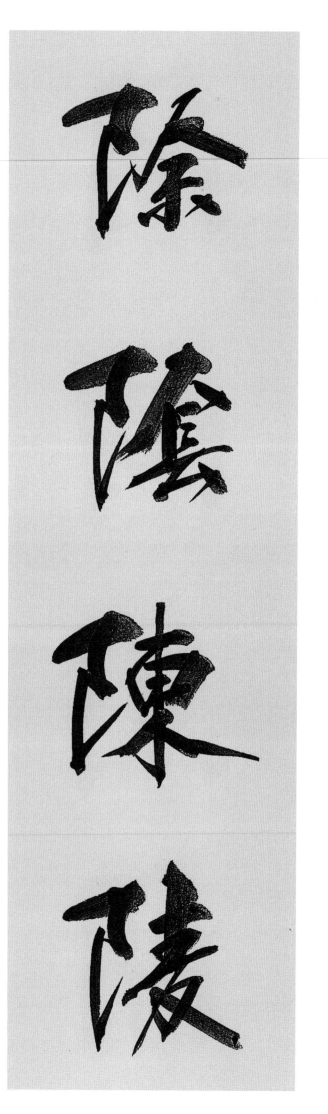

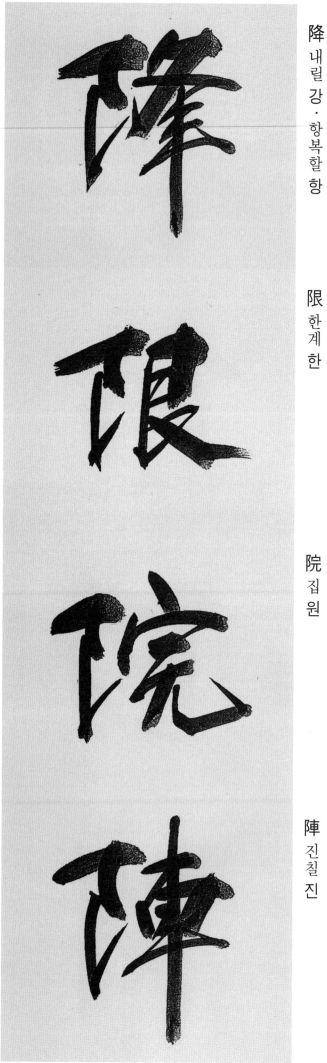

除 덜 제

陰 그늘 음

陳 늘어놓을 진

陵 언덕 릉(능)

降 내릴 강·항복할 항

限 한계 한

院 집 원

陣 진칠 진

隆 높을 룽

隊 대·무리 대

階 섬돌 계

際 즈음·가 제

陶 질그릇 도

陷 빠질 함

陸 뭍 륙(육)

陽 볕 양

237

障 막을 장

隣 이웃 린

隨 따를 수

險 험할 험

隱 숨을 은

佳
새 추

集 모일 집

雅 초오 · 우아할 아

雙 쌍 쌍

雜 섞일 잡

離 떠날 리

難 어려울 난

雄 수컷 웅

雁 기러기 안

雌 암컷 자

雖 비록 수

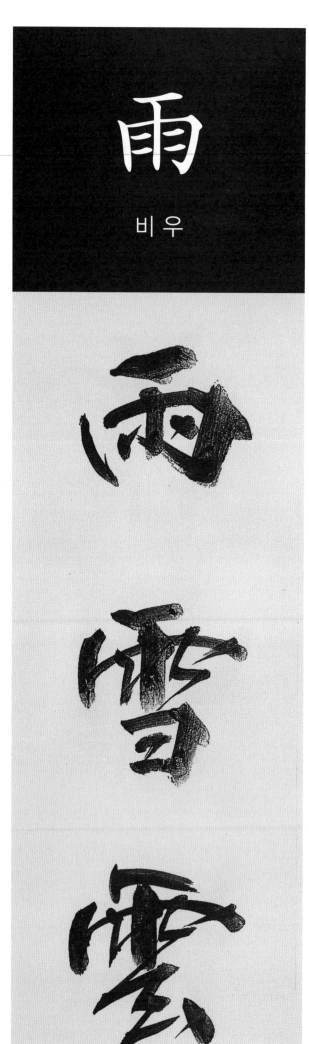

零 떨어질 령(영)

雷 우레 뢰(뇌)

電 번개 · 전기 전

需 구할 수

雨 비 우

雨 비우

雪 눈 설

雲 구름 운

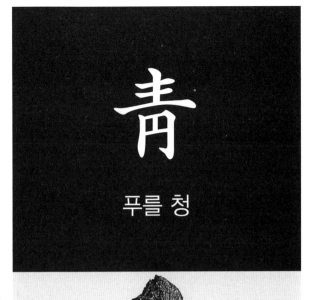

青 푸를 청

青 푸를 청

靜 고요할 정

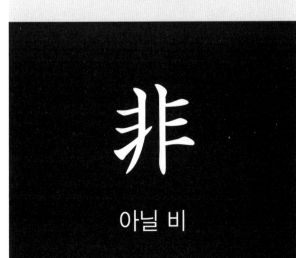

非 아닐 비

霜 서리 상

霧 안개 무

露 이슬 로(노)

靈 신령 령(영)

韋
다룬가죽 위

面
낯 면

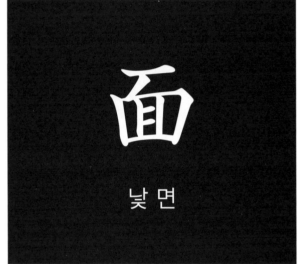

音
소리 음

革
가죽 혁

頂 정수리 정

頃 잠깐 경

項 항목 항

順 순할 순

音 소리 음

韻 운운

響 울림 향

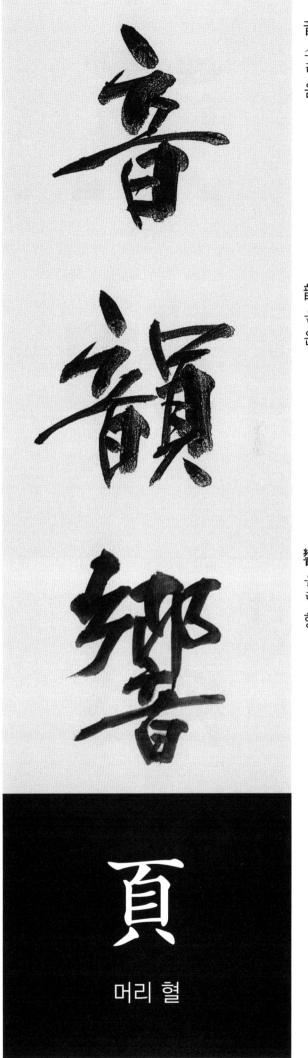

頁
머리 혈

243

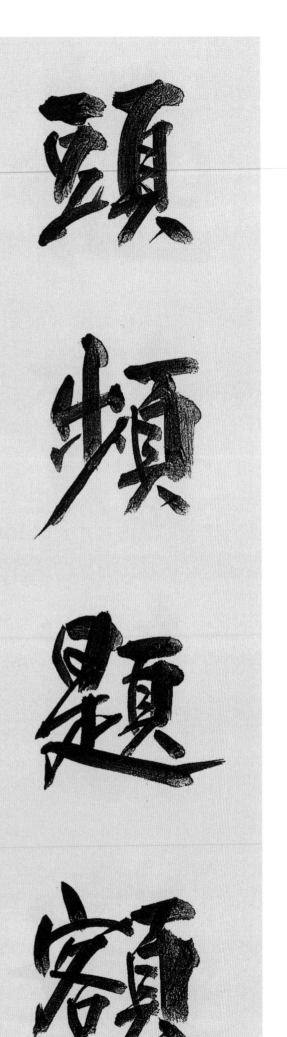

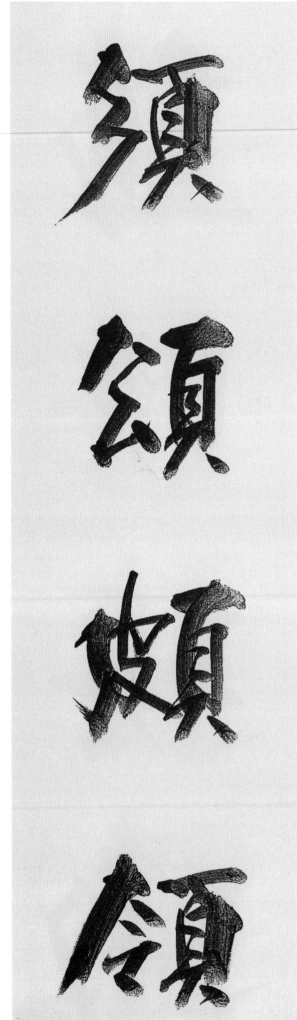

頭 머리 두

頻 자주 빈

題 표제 제

額 이마 액

須 모름지기 수

頌 기릴 송

頗 자못 · 치우칠 파

領 옷깃 령(영)

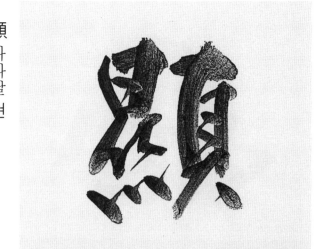

風
바람 풍

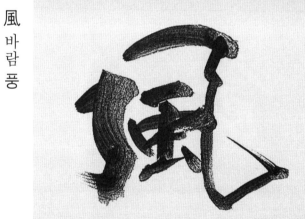

飛
날 비

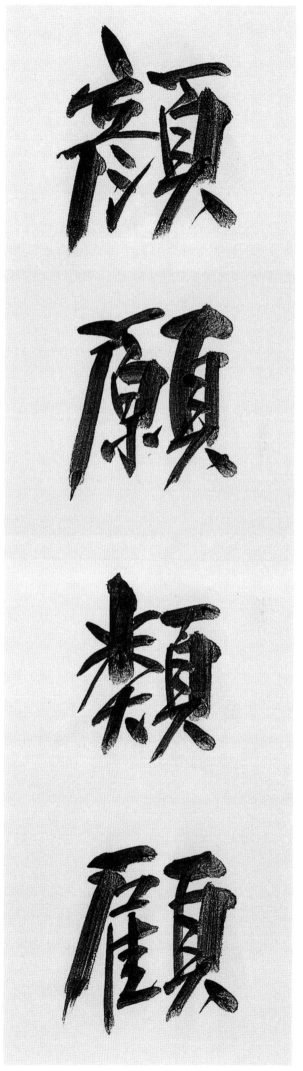

飛 날 비

飜 날·번역할 번

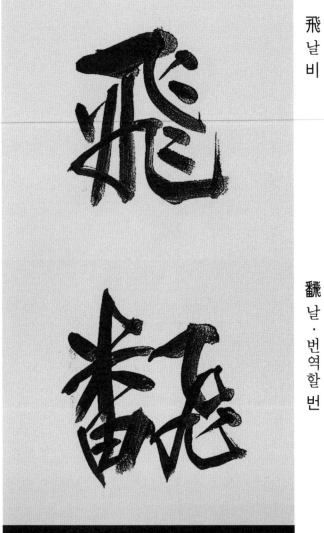

食(食)
밥 식

食 밥 식

飢 주릴 기

飲 마실 음

飯 밥 반

飽 배부를 포

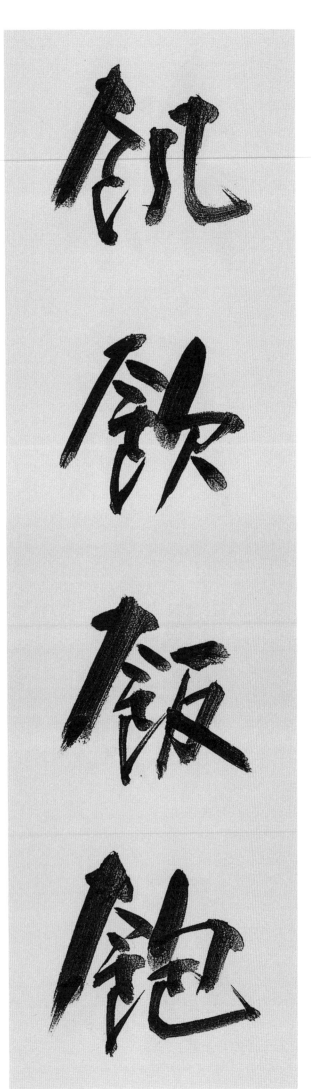

首 머리 수

香 향기 향

飾 꾸밀 식

養 기를 양

餓 주릴 아

餘 남을 여

騷 떠들 소

驅 몰 구

驗 시험할 험

驛 역 역

香 향기 향

馬 말 마

馬 말 마

騎 말탈 기

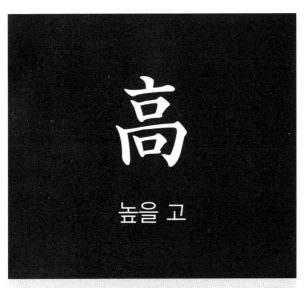

높을 고

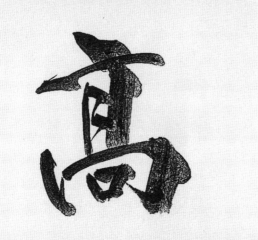

骨 뼈 골

터럭발머리

髮 터럭 발

249

魂 넋 혼

鬭 싸울 투

魚 물고기 어

魚 고기 어

鬪 싸울 투

鬼 귀신 귀

鮮 고울 선

鬼 귀신 귀

250

雁 기러기 안

鴻 큰기러기 홍

鶴 학 학

鷄 닭 계

鳥 새 조

鳥 새 조

鳴 울 명

鳳 봉새 봉

鹿 사슴 록(녹)

麗 고울 려(여)

鷗 갈매기 구

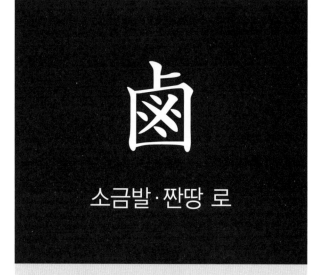

鹵 소금밭·짠땅 로

鹽 소금 염

麥 보리 맥

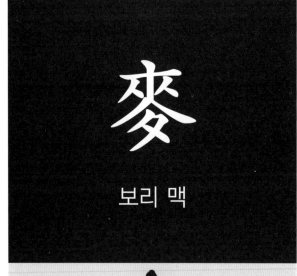

麥 보리 맥

鹿 사슴 록

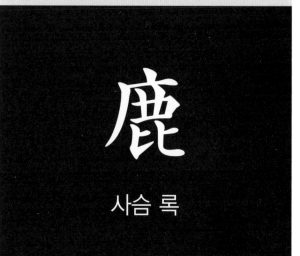

검을 흑

삼 마

黑 검을 흑

麻 삼 마

黙 잠잠할 묵

黃

누를 황

點 점 점

黃 누를 황

253

齊

가지런할 제

鼓

북 고

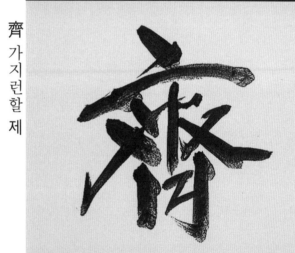

齒

이 치

鼻

코 비

龜 거북 귀·터질 균

龍 용 룡

龍 용 룡(용)

龜 거북 귀

附 錄(東泉 嚴基喆 代表作品)

- 般若心經 6幅 屛風 (32×120cm×6폭) — 2019年 作
- 金剛經 秋史體 大作 12幅 (90×200×12폭) — 2019年 作
- 金剛經 秋史體 細筆 (63×93cm) — 2020年 作
- 한글 古體로 풀어 쓴 金剛經 (1,820×65cm) — 2019年 作
- 한글 書簡體로 쓴 金剛經 (880×35cm) — 2019年 作
- 金剛經 木簡隸書體 細筆 (63×93cm) — 2020年 作

般若心經 6幅 屏風 / 32×120cm×6 — 2019年 作

摩訶般若波羅蜜多心経
観自在菩薩行深般若波羅蜜多時照見
五蘊皆空度一切苦厄舎利子色不異空

空不異色色即是空空即是色受想行識
亦復如是舎利子是諸法空相不生不滅
不垢不浄不増不減是故空中無色無受

想行識無眼耳鼻舌身意無色聲香味觸
法無眼界乃至無意識界無無明亦無無
明盡乃至無老死亦無老死盡無苦集滅

道無智亦無得以無所得故菩提薩埵依
般若波羅蜜多故心無罣礙無罣礙故無
有恐怖遠離顛倒夢想究竟涅槃三世諸

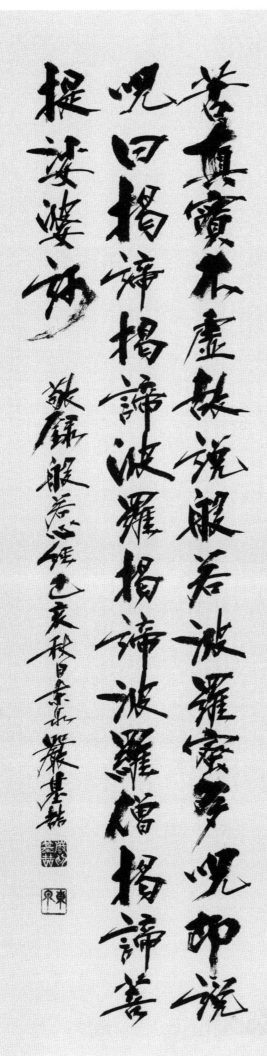

佛依般若波羅蜜多故得阿耨多羅三藐三菩提故知般若波羅蜜多是大神咒是大明咒是無上咒是無等等咒能除一切

苦真實不虛故說般若波羅蜜多咒即說咒曰揭諦揭諦波羅揭諦波羅僧揭諦菩提薩婆訶

敬錄般若心經 己亥秋日嚴基祜

金剛經 秋史體 大作 12幅 / 90×200×12 — 2019年 作

金剛般若波羅蜜經

法會因由分

如是我聞一時佛在舍衛國祇樹給孤獨園與大比丘眾千二百五十人俱爾時世尊食時著衣持鉢入舍衛大城乞食於其城中次第乞已還至本處飯食訖收衣鉢洗足已敷座而坐

善現起請分

時長老須菩提在大眾中即從座起偏袒右肩右膝著地合掌恭敬而白佛言希有世尊如來善護念諸菩薩善付囑諸菩薩世尊善男子善女人發阿耨多羅三藐三菩提心應云何住云何降伏其心佛言善哉善哉須菩提如汝所說如來善護念諸菩薩善付囑諸菩薩汝今諦聽當為汝說善男子善女人發阿耨多羅三藐三菩提心應如是住如是降伏其心唯然世尊願樂欲聞

大乘正宗分

佛告須菩提諸菩薩摩訶薩應如是降伏其心所有一切眾生之類若卵生若胎生若濕生若化生若有色若無色若有想若無想若非有想非無想我皆令入無餘涅槃而滅度之如是滅度無量無數無邊眾生實無眾生得滅度者何以故須菩提若菩薩有我相人相眾生相壽者相即非菩薩

妙行無住分

復次須菩提菩薩於法應無所住行於布施所謂不住色布施不住聲香味觸法

(1)

布施須菩提菩薩應如是布施不住於相何以故若菩薩不住相布施其福德不可思量須菩
提於意云何東方虛空可思量不不也世尊須菩提南西北方四維上下虛空可思量不不也世
尊須菩提菩薩無住相布施福德亦復如是不可思量須菩提菩薩但應如所教住

須菩提於意云何可以身相見如來不不也世尊不可以身相得見如來何以故如來所說身相即非
身相佛告須菩提凡所有相皆是虛妄若見諸相非相則見如來正信希有分

尊頗有眾生得聞如是言說章句生實信不佛告須菩提莫作是說如來滅後後五百歲有持戒修福
者於此章句能生信心以此為實當知是人不於一佛二佛三四五佛而種善根已於無量千萬佛
所種諸善根聞是章句乃至一念生淨信者須菩提如來悉知悉見是諸眾生得如是無量福德
何以故是諸眾生無復我相人相眾生相壽者相無法相亦無非法相何以故是諸眾生若心取相則
為著我人眾生壽者若取法相即著我人眾生壽者何以故若取非法相即著我人眾生壽者是
故不應取法不應取非法以是義故如來常說汝等比丘知我說法如筏喻者法尚應捨何況非法

無得無說分

須菩提於意云何如來得阿耨多羅三藐三菩提耶如來有所說法耶須菩提言如我

(3)

辭佛所說義無有定法名阿耨多羅三藐三菩提亦無有定法如來可說何以故如來所說法皆不可取不可說非法非非法所以者何一切賢聖皆以無為法而有差別

須菩提於意云何若人滿三千大千世界七寶以用布施是人所得福德寧為多不須菩提言甚多世尊何以故是福德即非福德性是故如來說福德多若復有人於此經中受持乃至四句偈等為他人說其福勝彼

何以故須菩提一切諸佛及諸佛阿耨多羅三藐三菩提法皆從此經出須菩提所謂佛法者即非佛法

須菩提於意云何須陀洹能作是念我得須陀洹果不須菩提言不也世尊何以故須陀洹名為入流而無所入不入色聲香味觸法是名須陀洹

須菩提於意云何斯陀含能作是念我得斯陀含果不須菩提言不也世尊何以故斯陀含名一往來而實無往來是名斯陀含

須菩提於意云何阿那含能作是念我得阿那含果不須菩提言不也世尊何以故阿那含名為不來而實無不來是故名阿那含

須菩提於意云何阿羅漢能作是念我得阿羅漢道不須菩提言不也世尊何以故實無有法名阿羅漢世尊若阿羅漢作是念我得阿羅漢道即為著我人眾生壽者

世尊佛說我得無諍三昧人中最為第一是第一離欲阿羅漢我不作是念我是離欲阿羅漢世尊

我若作是念我得阿羅漢道世尊則不說須菩提
是樂阿蘭那行　莊嚴淨土不　佛告須菩提於意云何如來昔在然燈佛所於法有所得不不也世
尊　佛告須菩提若善男子善女人於此經中乃至受持四句偈等為他人說而此福德勝
前福德　復次須菩提隨說是經乃至四句偈等當知此處一切世間天人阿修羅
皆應供養如佛塔廟何況有人盡能受持讀誦須菩提當知是人成就最上第一希有之法若是
經典所在之處則為有佛若尊重弟子　爾時須菩提白佛言世尊當何名此經我等

是樂阿蘭那行者以須菩提實無所行而名須菩提
如來在然燈佛所於法實無所得須菩提於意云何菩薩莊嚴佛土不
則非莊嚴是名莊嚴是故須菩提諸菩薩摩訶薩應如是生清淨心不應住色生心不應住聲
香味觸法生心應無所住而生其心須菩提譬如有人身如須彌山王於意云何是身為大不須菩提
言甚大世尊何以故佛說非身是名大身　須菩提如恒河中所有沙數如是沙等恒
河於意云何是諸恒河沙寧為多不須菩提言甚多世尊但諸恒河尚多無數何況其沙須菩提
今實言告汝若有善男子善女人以七寶滿爾所恒河沙數三千大千世界以用布施得福多不須菩提
言甚多世尊佛告須菩提若善男子善女人於此經中乃至受持四句偈等為他人說而此福德勝

云何奉持佛告須菩提是經名為金剛般

若波羅蜜以是名字汝當奉持所以者何須菩提佛說般

若波羅蜜則非般若波羅蜜須菩提於意云何如來有所說法不須菩提白佛言世尊

如來無所說須菩提於意云何三千大千世界所有微塵是為多不甚多世尊須菩提諸

微塵如來說非微塵是名微塵如來說世界非世界是名世界須菩提於意云何可以三十二相

見如來不不也世尊不可以三十二相得見如來何以故如來說三十二相即是非相是名三十二相須菩

提若有善男子善女人以恒河沙等身命布施若復有人於此經中乃至受持四句偈等為他

人說其福甚多　爾時須菩提聞說是經深解義趣涕淚悲泣而白佛言希有世

尊佛說如是甚深經典我從昔來所得慧眼未曾得聞如是之經世尊若復有人得聞是經信心

清淨則生實相當知是人成就第一希有功德世尊是實相者則是非相是故如來說名實相世尊我今得

聞如是經典信解受持不足為難若當來世後五百歲其有眾生得聞是經信解受持是人則

為第一希有何以故此人無我相人相眾生相壽者相所以者何我相即是非相人相眾生相壽者相即是

非相何以故離一切諸相則名諸佛佛告須菩提如是如是若復有人得聞是經不驚不怖不畏

當知是人甚為希有何以故須菩提如來說第一波羅蜜非第一波羅蜜是名第一波羅蜜須菩
提忍辱波羅蜜如來說非忍辱波羅蜜何以故須菩提如我昔為歌利王割截身體我於爾時
無我相無人相無眾生相無壽者相何以故我於往昔節節支解時若有我相人相眾生相壽者相
應生瞋恨須菩提又念過去於五百世作忍辱仙人於爾所世無我相無人相無眾生相無壽者相是
故須菩提菩薩應離一切相發阿耨多羅三藐三菩提心不應住色生心不應住聲香味觸法生
心應無所住而生其心若心有住則為非住是故佛說菩薩心不應住色布施須菩提菩薩為利益一切眾生
應如是布施如來說一切諸相即是非相又說一切眾生則非眾生須菩提如來是真語者實語者
如語者不誑語者不異語者須菩提如來所得法此法無實無虛須菩提若菩薩心住於法而行布施
如人入闇則無所見若菩薩心不住法而行布施如人有目日光明照見種種色須菩提當來之
世若有善男子善女人能於此經受持讀誦則為如來以佛智慧悉知是人悉見是人皆得成就無
量無邊功德 須菩提若有善男子善女人初日分以恒河沙等身布施中日分復以恒
河沙沙等身布施後日分亦以恒河沙等身布施如是無量百千萬億劫以身布施若復有人聞此經

(7)

興信心不逆其福勝彼何況書寫受持讀誦為人解說須菩提以要言之是經有不可思議不可

稱量無邊功德如來為發大乘者說為發最上乘者說若有人能受持讀誦廣為人說如來悉知

是人悉見是人皆得成就不可量不可稱無有邊不可思議功德如是人等則為荷擔如來阿耨多羅

三藐三菩提何以故須菩提若樂小法者著我見人見眾生見壽者見則於此經不能聽受讀誦為人

解說須菩提在在處處若有此經一切世間天人阿修羅所應供養當知此處則為是塔皆應恭敬

作禮圍繞以諸華香而散其處 ❀ 復次須菩提善男子善女人受持讀誦此經若為

人輕賤是人先世罪業應墮惡道以今世人輕賤故先世罪業則為消滅當得阿耨多羅三藐三菩提

須菩提我念過去無量阿僧祇劫於然燈佛前得值八百四千萬億那由他諸佛悉皆供養承事無空

過者若復有人於後末世能受持讀誦此經所得功德於我所供養諸佛功德百分不及一千萬億

分乃至算數譬喻所不能及須菩提若善男子善女人於後末世有受持讀誦此經所得功德我若具

說者或有人聞心則狂亂狐疑不信須菩提當知是經義不可思議果報亦不可思議 爾時

今 ❀ 須菩提白佛言世尊善男子善女人發阿耨多羅三藐三菩提心云何應住云何降伏

甚心佛告湏菩提善男子善女人發阿耨多羅三藐三菩提者當生如是心我應滅度一切眾生滅度

一切眾生已而無有一眾生實滅度者何以故湏菩提若菩薩有我相人相眾生相壽者相則非菩薩

所以者何湏菩提實無有法發阿耨多羅三藐三菩提者湏菩提於意云何如來於然燈佛所

有法得阿耨多羅三藐三菩提不不也世尊如我解佛所說義佛於然燈佛所無有法得阿耨多羅

三藐三菩提佛言如是如是湏菩提實無有法如來得阿耨多羅三藐三菩提湏菩提若有法

得阿耨多羅三藐三藐三菩提者然燈佛則不與我受記汝於來世當得作佛號釋迦牟尼以實無有法

得阿耨多羅三藐三菩提是故然燈佛與我受記作是言汝於來世當得作佛號釋迦牟尼何以故

如來者即諸法如義若有人言如來得阿耨多羅三藐三菩提湏菩提實無有法佛得阿耨多羅三

藐三菩提湏菩提如來所得阿耨多羅三藐三菩提於是中無實無虛是故如來說一切法皆是

佛法湏菩提所言一切法者即非一切法是故名一切法湏菩提譬如人身長大湏菩提言世尊如來說

人身長大則為非大身是名大身湏菩提菩薩亦如是若作是言我當滅度無量眾生則不名菩薩

何以故湏菩提實無有法名為菩薩是故佛說一切法無我無人無眾生無壽者湏菩提若菩薩作

(9)

是言我當莊嚴佛土是不名菩薩何以故如來說莊嚴佛土者即非莊嚴須菩提若菩
薩通達無我法者如來說名真是菩薩　一體同觀　須菩提於意云何如來有肉眼不如是世尊
如來有肉眼須菩提於意云何如來有天眼不如是世尊如來有天眼須菩提於意云何如來有慧眼不
如是世尊如來有慧眼須菩提於意云何如來有法眼不如是世尊如來有法眼須菩提於意云
何如來有佛眼不如是世尊如來有佛眼須菩提於意云何如恒河中所有沙佛說是沙不如是
世尊如來說是沙須菩提於意云何如一恒河中所有沙有如是等恒河是諸恒河世
界所有沙數佛世界如是寧為多不甚多世尊佛告須菩提爾所國土中所有眾生若干種心如來
來說諸心皆為非心是名為心所以者何須菩提過去心不可得現在心不可得未來心不可得
　法界通化令　須菩提於意云何若有人滿三千大千世界七寶以用布施是人以是因緣得福多
不如是世尊此人以是因緣得福甚多須菩提若福德有實如來不說得福德多以福德無故如來
說得福德多　離色離相今　須菩提於意云何佛可以具足色身見不不也世尊如來不應以具足
色身見何以故如來說具足色身即非具足色身是名具足色身須菩提於意云何如來可以具足諸相

271

見不也世尊如來不應以具足諸相見何以故如來說諸相具足即非具足是名諸相具

兼說所說分 ❀ 須菩提汝勿謂如來作是念我當有所說法莫作是念何以故若人言如來有所說

即為謗佛不能解我所說故須菩提說法者無法可說是名說法爾時慧命須菩提白佛言世尊頗

有眾生於未來世聞說是法生信心不佛言須菩提彼非眾生非不眾生何以故須菩提眾生眾生者

如來說非眾生是名眾生 ❀ 無法可得分 須菩提白佛言世尊佛得阿耨多羅三藐三菩提為無所

得耶佛言如是如是須菩提我於阿耨多羅三藐三菩提乃至無有少法可得是名阿耨多羅三藐

三菩提 ❀ 淨心行善分 復次須菩提是法平等無有高下是名阿耨多羅三藐三菩提以無我無人無

眾生無壽者修一切善法則得阿耨多羅三藐三菩提須菩提所言善法者如來說即非善法是名善法

福智無比分 ❀ 須菩提若三千大千世界中所有諸須彌山王如是等七寶聚有人持用布施若

以此般若波羅蜜經乃至四句偈等受持讀誦為他人說於前福德百分不及一百千萬億分乃至算

數譬喻所不能及 化無所化分 ❀ 須菩提於意云何汝等勿謂如來作是念我當度眾生須菩提莫

作是念何以故實無有眾生如來度者若有眾生如來度者如來則有我人眾生壽者須菩提如來

說有我者則非有我而凡夫之人以為有我須菩提凡夫者如來說則非凡夫

須菩提於意云何可以三十二相觀如來不須菩提言如是如是以三十二相觀

如來佛言須菩提若以三十二相觀如來者轉輪聖王則是如來須菩提白佛言世尊如我解佛所說義不應以三十

二相觀如來爾時世尊而說偈言若以色見我以音聲求我是人行邪道不能見如來

爾時須菩提汝若作是念如來不以具足相故得阿耨多羅三藐三菩提須菩提莫作是念如來

以具足相故得阿耨多羅三藐三菩提須菩提汝若作是念發阿耨多羅三藐三菩提心者說諸法斷滅

莫作是念何以故發阿耨多羅三藐三菩提心者於法不說斷滅相不受不貪令

恒河沙等世界七寶持用布施若復有人知一切法無我得成於忍此菩薩勝前菩薩所得功德須

菩提以諸菩薩不受福德故須菩提白佛言世尊云何菩薩不受福德須菩提菩薩所作福德不

應貪著是故說不受福德威儀齊譯令須菩提若有人言如來若來若去若坐若臥是人不解我

所說義何以故如來者無所從來亦無所去故名如來一合理相令須菩提若善男子善女人以三千

大千世界碎為微塵於意云何是微塵眾寧為多不甚多世尊何以故若是微塵眾實有者佛則不

說是微塵眾。所以者何。佛說微塵眾。則非微塵眾。是名微塵眾。世尊。如來所說三千大千世界。則非世界。是名世界。何以故。若世界實有者。則是一合相。如來說一合相。則非一合相。是名一合相。須菩提。一合相者。則是不可說。但凡夫之人貪著其事。須菩提。若人言佛說我見人見眾生見壽者見。須菩提。於意云何。是人解我所說義不。不也。世尊。是人不解如來所說義。何以故。世尊說我見人見眾生見壽者見。即非我見人見眾生見壽者見。是名我見人見眾生見壽者見。須菩提。發阿耨多羅三藐三菩提心者。於一切法。應如是知。如是見。如是信解。不生法相。須菩提。所言法相者。如來說即非法相。是名法相。須菩提。若有人以滿無量阿僧祇世界七寶持用布施。若有善男子善女人。發菩提心者。持於此經。乃至四句偈等。受持讀誦。為人演說。其福勝彼。云何為人演說。不取於相。如如不動。何以故。一切有為法。如夢幻泡影。如露亦如電。應作如是觀。佛說是經已。長老須菩提。及諸比丘比丘尼。優婆塞優婆夷。一切世間天人阿修羅。聞佛所說。皆大歡喜。信受奉行。金剛般若波羅蜜經

金剛般若波羅蜜經真言
那謨婆伽跋帝。鉢喇壤。波羅弭多曳。唵。伊利底。伊室利。輸盧馱。毗舍耶。毗舍耶。莎婆訶

嚴錄金剛般若波羅蜜經金文 己亥年四月十二日東京 嚴基喆

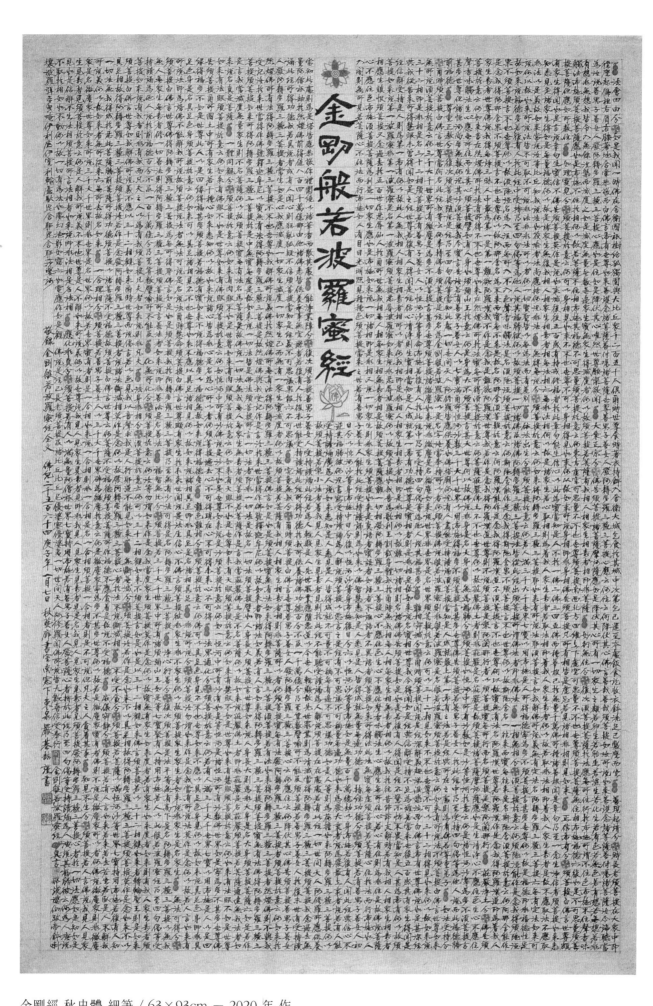

金剛經 秋史體 細筆 / 63×93cm － 2020 年 作

275

한글로 풀어 쓴

금강반야바라밀경

한글 古體로 풀어 쓴 金剛經 / 1,820×65cm — 2019年 作

난것이나 습기에서 태어난것이나 번화하여 태어난것이나 형상이
있는것이나 형상이 없는것이나 생각이 있는것이나 생각이 없는
것이나 생각이 있는것도 아니고 없는것도 아닌 그것들 중생을 내가
모두 완전한 열반에 들게 하였으나 실제로 이와같은 한량없이 많은 중
생을 아무도 없다 왜냐하면 수보리여 보살에게 완전한 열반을 얻음이 중
생이 있다는 관념 중생이 있다는 관념이
있다면 보살이 아니기 때문이다

❀ 묘행무주분(妙行無住分)
또한 수보리여 보살이 어떤 대
상에도 집착없이 보시해야 한다 말하자면 형색에도 집착없이 보시
해야하며 소리 냄새 맛 감촉 마음의 대상에도 집착없이 보시 해야
한다 수보리여 보살이 이와같이 보시하되 어떤 대상에 대한 관념
에도 집착하지 않아야 한다 왜냐하면 보살이 대상에 대한 관념
집착없이 보시한다면 그 복덕을 헤아릴수 없기 때문이다 수보리여
네 생각에 어떠한가 동쪽 허공을 헤아릴수 있겠는가 없습니
다 세존이시여 수보리여 남서북방 상하의 허공을 헤아릴
수 있겠는가 없습니다 세존이시여 수보리여 보살이 대상에 대한 관
념에 집착하지 않고 보시 하는 복덕도 이와같이 헤아릴수 없다

❀ 여리실견분(如理實見分)
여래의 참모습
수보리여 그대 생각이 어떠한가 신체적 특징을 가지고 여래라고
볼수 있는가 없습니다 세존이시여 신체적 특징을 가지고 여래라
고 볼수는 없습니다 왜냐하면 여래께서 말씀하신 신체적 특징
은 바로 신체적 특징이 아니기 때문입니다 부처님께서 수보리에게
말씀하셨습니다 신체적 특징이 모두 헛된것이니 신체적 특징
이 신체적 특징 아님을 본다면 바로 여래를 보리라

❀ 정신희유분(正信希有分)
깊이 믿음에

수보리여 그대 생각이 어떠한가 어떤 사람이 삼천대천세계에 칠보를
가득 채워 보시한다면 이 사람의 복덕이 진정 많겠는가 수보리가 대
답하였습니다 매우 많습니다 세존이시여 왜냐하면 이 복덕이 바로 복
덕의 본질이 아닌 까닭에 여래께서 복덕이 많다고 하셨기 때문입니다 다
시 어떤 사람이 이 경의 사구게 만이라도 받고 지니고 남을 위
해 설해준다면 그러면 이 복이 저 복보다 더 뛰어나다 왜냐하면 수
보리여 모든 부처님과 모든 부처님의 가장 높고 바른 깨달음의 법이
다 이 경에서 나왔기 때문이다 수보리여 부처의 가르침이라고 말하
는 것은 부처의 가르침이 아니다

❀ 일상무상분(相無相分)
관념과 그 관념의 부정
수보리여 그대 생각이 어떠한가 수다원이 나는 수다원에 들었다고
생각 하겠는가 수보리가 대답하였습니다 아닙니다 세존이시여 왜냐
하면 수다원은 성자의 흐름에 빠져라고 불리지만 빠져 간곳이 없
으니 형색 소리 냄새 맛 감촉 마음의 대상에 빠져 가지 않았기 때문에
다원이라 하기 때문입니다 수보리여 그대 생각이 어떠한가 사다
함이 나는 사다함이라는 결과를 얻었다고 생각하겠는가 수보리가 대답하
였습니다 아닙니다 세존이시여 왜냐하면 사다함이라 한번 왔다 간다
라고 불리지만 실제로는 왔다 감이 없으므로 사다함이라 하기 때문입
니다 수보리여 그대 생각이 어떠한가 아나함이 나는 아나함이라는 결과
를 얻었다고 생각하겠는가 수보리가 대답하였습니
다 아닙니다 세존이시여 왜냐하면 아나함은 다시 돌아오지 않는다
고 불리지만 실제로는 돌아옴이 없으므로 아나함이라 하기 때문입니
다 수보리여 그대 생각이 어떠한가 아라한이 나는 아라한이라는
결과를 얻었다고 생각하겠는가 수보리가 대답하였습니다 아닙니다 세존
이시여 왜냐하면 실제로 아라한이라는 것이 없기 때문입니다 세존이시여
만약 아라한이 나는 아라한의 경지를 얻었다고 생각한다면 이것은
곧 자아가 있다는 관념 개아가 있다는 관념 중생이라는 관념 영혼이 있다는
관념에 집착하는 것입니다 세존이시여 부처님께서 저를 다툼이 없는 삼매를 얻은 사람 가운데 제

❋ 장엄정토분(莊嚴淨土分)

부처님은 수보리에게 말씀하셨습니다.
"수보리야, 어떻게 생각하느냐? 여래가 옛적에 연등부처님 처소에서 법에 얻은 것이 있느냐?"

"세존이시여, 여래께서 연등부처님 처소에서 법을 얻으신 것이 없습니다."

"수보리야, 어떻게 생각하느냐? 보살이 불국토를 장엄하느냐?"

"아닙니다. 세존이시여, 왜냐하면 불국토를 장엄한다는 것은 장엄이 아니므로 그 이름을 장엄이라 하기 때문입니다."

"그러므로 수보리야, 모든 보살마하살은 이와 같이 청정한 마음을 내어야 한다. 마땅히 색에 머물러서 마음을 내지 말며 소리와 냄새와 맛과 감촉과 마음의 대상에 머물러서 마음을 내지도 말고 마땅히 머문 바 없이 그 마음을 낼지니라.

수보리야, 비유하건대 어떤 사람의 몸이 수미산만 하다면 어떻게 생각하느냐? 그 몸이 크다고 하겠느냐?"

수보리가 대답하였습니다.
"매우 큽니다. 세존이시여, 왜냐하면 부처님께서 몸 아닌 것을 말씀하셨으므로 큰 몸이라 말씀하셨기 때문입니다."

❋ 무위복승분(無爲福勝分)

"수보리야, 항하의 모래 수만큼 항하가 있다면 어떻게 생각하느냐? 이 모든 항하의 모래 수가 많다고 하겠느냐?"

수보리가 대답하였습니다.
"매우 많습니다. 세존이시여, 항하들만 해도 헤아릴 수 없이 많은데 하물며 그 모래이겠습니까."

"수보리야, 내가 지금 진실한 말로 그대에게 말하리라. 만약 어떤 선남자 선여인이 칠보로써 삼천대천세계에 가득 채워 보시한다면 그 복이 많겠느냐?"

수보리가 대답하였습니다.
"매우 많습니다. 세존이시여."

부처님께서 수보리에게 말씀하셨습니다.
"만약 어떤 선남자 선여인이 이 경 가운데 사구게만이라도 받아 지녀서 다른 사람을 위해 설해 준다면 이 복덕이 앞의 복덕보다 더욱 많으니라.

❋ 이상적멸분(離相寂滅分)

그때 수보리가 이 경 설하심을 듣고 뜻을 깊이 이해하고 눈물을 흘리며 슬피 울면서 부처님께 말씀드렸습니다.
"희유하십니다. 세존이시여, 부처님께서 이처럼 깊은 경전을 설하심은 제가 예부터 얻은 혜안으로는 일찍이 이와 같은 경을 듣지 못하였습니다.

세존이시여, 만약 어떤 사람이 이 경을 듣고 믿는 마음이 청정해지면 바로 실상을 내리니 이 사람은 가장 희유한 공덕을 성취할 것임을 알아야 합니다.

세존이시여, 이 실상이라는 것은 곧 상이 아니므로 여래께서 실상이라 말씀하셨습니다.

세존이시여, 제가 지금 이와 같은 경전을 듣고 믿어 이해하고 받아 지니기는 어렵지 않으나 만약 다음 세상 오백 년 뒤에 어떤 중생이 이 경을 듣고 믿어 이해하고 받아 지닌다면 이 사람은 가장 희유할 것입니다.
왜냐하면 이 사람은 아상도 없고 인상도 없고 중생상도 없고 수자상도 없기 때문입니다. 왜냐하면 아상이 곧 상이 아니며 인상 중생상 수자상도 곧 상이 아니기 때문입니다. 왜냐하면 모든 상을 떠난 이를 부처님이라 이름하기 때문입니다."

부처님께서 수보리에게 말씀하셨습니다.
"그렇다, 그렇다. 만약 어떤 사람이 이 경을 듣고 놀라지 않고 겁내지 않고 두려워하지 않으면 이 사람은 매우 희유한 줄 알아라. 왜냐하면 수보리야, 여래가 말한 제일바라밀은 곧 제일바라밀이 아니므로 제일바라밀이라 이름하기 때문이니라.

수보리야, 인욕바라밀도 여래는 인욕바라밀이 아니라고 말하느니라. 왜냐하면 수보리야, 내가 옛날에 가리왕에게 몸을 베이고 찢겼을 때에 나는 그때 아상도 없었고 인상도 없었고 중생상도 없었고 수자상도 없었느니라. 왜냐하면 내가 옛날에 마디마디 사지가 찢겼

278

습니다 선남자 선여인이 이 경의 사구게만이라도 받고지니고 다른사

람에게 위해 설해준다면 이 복이 저 복보다 뛰어나느

또한 수보리여 이 경의 사구게만이라도 설해지는 곳곳마다 어디에지

이 세상의 천신 인간 아수라가 마땅히 공양할 부처님의 탑묘임에

알아야 한다 하물며 이 경 전체를 받고지니고 읽고외우는 사람이랴

수보리여 이사람이 가장 높고 가장 경이로운 법을 성취할것

임을 알아야 한다 이와같이 경전이 있는곳이 부처님과 진경

받들 제자들이 계시는곳이다

✿ 여법수지분(如法受持分) 이경을 수지하는 방법

그때 수보리가 부처님께 여쭈었습니다 세존이시여 이 경을 무엇이라 불

러야하며 저희들이 어떻게 받들어지녀야 하니까 부처님께서 수보리에게

말씀하셨습니다 이경의 이름이 금강반야바라밀이니 이제목으로 너희

들이 받들어지녀야 한다 그것이 수보리여 여래가 반야바라밀을 말한바

라밀이 아니라 설하였으므로 반야바라밀이라 말한다 수보리여

그대생각이 어떠한가 여래가 설하신법이 있느냐 없느냐 수보리

가 부처님께 답하였습니다 세존이시여 여래께서는 티끌이 많다고

하셨습니까 수보리가 대답하였습니다 매우 많습니다 세존이시여 수보리

여 그많은 티끌들을 여래는 티끌이 아니라고 말한다 수보리여 그

래서 세계를 세계가 아니라고 설하므로 세계라고 말한다 수보리여

대생각이 어떠한가 서른두가지 신체적 특징을 가지고 여래라고볼수

있는가 없습니다 세존이시여 서른두가지 신체적 특징을 가지고여래라고

볼수는없습니다 왜냐하면 여래께서는 서른두가지 신체적 특징을신

체적 특징이 아니라고 설하셨으므로 서른두가지 신체적 특징이라고 말

씀하셨기 때문입니다 수보리여 어떤 선남자 선여인이 항하의 모래수

만큼 와 생명에 보시한다고 하자 또 어떤 사람이 이 경의 사구게만이라도

유민들도 봉독제도하여 정립하고 쌍생복 세계를 도읍의 도리도 생명등

수보리여 관념 중생이 있다는 관념 영혼이 있다는 관념도 있었다면

수보리여 원망하게 이와같은 생각에 것을 곧 관념이나 수보리여

세존이 이렇게 설하였다 수보리여 보살에 마음에 머물러 진착없이 마음에

보시해야 한다고 이래 설하였다 수보리여 보살의 형색에 진착없이 마음에

게 항구우행하여 이와같이 보시해야 한다 여래가 머무는 대상에 진착하

상이란 관념이 아니라고 설하며 머무는 대상엔 중생이 아니라고 설한다

수보리여 여래께 바르게 말한것이고 진실대로 말한것이며 어�긋남이 없으

며 한치 어긋숙없이 말한다 그런데 수보리여 보살의 형색에 진착함이

앞에 머물며 인식속에 있었으니 관념에 머물러 보살의 대상엔 진착함이

구없이 법을에 보시한다는 어둠속에 들어가면 아무것도 볼수

마음에 보시한다는 것이 마치 사람이 어둠속에 들어가면 아무것도 볼수

없는것과 같고 보살이 대상에 햇빛이 밝게 비추면 갖가지 모양에볼수

있는 것과 같다 수보리여 미래세 선남자선여인이 이경전에 받고

지니고 읽는다면 여래는 부처의 지혜와 선남자선여인이 이경전을 머무한량

없는공덕에 성취하게 될것임을 다알고보다

✿ 지경공덕분(持經功德分) 경을 수지하는 공덕

수보리여 선남자 선여인이 아침나절에 항하의 모래수만큼 몸에 보시

하고점심나절에 항하의 모래수만큼 몸에 보시하며 저녁나절에 항

하의 모래수만큼 몸에 보시하여 이와같이 한량없이 신겁동안 몸에

보시한다하자 또 어떤 사람이 이 경의 말씀에 반대 반대하지않거

밑고 다시 하지 그러면 이 복이 저 복 보다 더 뛰어나며 이 경전을
받으며 받들고 지니고 읽고 외우고 남에게 이를 위해 설명해 주는 것이라 수보
리여 간단히 말한다면 이 경에는 상상할 수도 없고 헤아릴 수도 없는
한없는 공덕이 있으니 그래서 여래는 이 경을 위해 설명하면 최상승
에 나아가는 이를 위해 말한다네 이를 위해 설하는 것이니 이 이를 위해 설함이며 최상승
의 사람을 위해 설하느니라 대승에 나아가는 이를 위해 설하며 수보
리여 만일 어떤 사람이 이 경을 받들고 지니고 읽고 외워서
널리 다른 사람을 위해 설한다면 여래는 이 사람을 다 알고 다 보나니
이 사람은 헤아릴 수도 없고 말할 수도 없고 한없이 끝없는 공덕을
성취하게 되는 것이니라 이와 같은 이는 곧 여래의 가장 높고 바른 깨달음을
감당하게 되느니라 왜냐하면 수보리여 소승법을 좋아하는 이가 자
아가 있다는 견해 사람이 있다는 견해 중생이 있다는 견해 목숨이 있다는
견해에 집착한다면 이 경에 대해서 받아들이거나 읽고 외우거나 남을 위해
설명해 주지 못하기 때문이니라 수보리여 이 경전이 있는 곳은 어디
에나 온 세상의 천신 인간 아수라들에게 공양을 받으리니 어디 있는 곳
이든 탑을 세우고 온갖 꽃과 향으로 이곳에 공양하고 예배하면서 그곳에 여러가
지 꽃과 향을 뿌릴 것임을 알아야 하느니라

🌸 **능정업장분(能淨業障分)** — 업장을 맑히고

다시 수보리여 이 경을 받고 지니고 읽고 외우는데 남에게
멸시와 천대를 당한다면 이 사람은 전생에 지은 죄업으로 마땅히
악도에 떨어져야 하겠지만 금생에 남에게 천대와 멸시를 받았기
때문에 전생의 죄업이 소멸되고 반드시 가장 높고 바른 깨달음을 얻게
될 것이니라 수보리여 내가 헤아릴 수 없이 먼 아승기겁 전 연등
부처님을 만나기 전 고금 한량없이 아
승기겁 동안 팔백사천만억 나유타 부처님을 만나서 모두 공양
하고 받들어 섬기며 그냥 지나친 일이 없었음을 기억하노라 만일 어
떤 사람이 뒷세상 말법시대에 이 경을 받아 지니고 읽고 외워서
얻는 공덕에 비하면 내가 여러 부처님께 공양한 공덕으로 하나
더 나아가서 어떤 셈으로 비유해도 미치지 못하며 수보리여 신남자
나아가서 어떤 셈으로 비유해도 미치지 못하고 천에 하나 만에 하나 억에 하나라도 미치지 못하느니라

신령이 정법은 소퇴할때 이 경에 받고지니고 읽고외워서 얻는 공덕에 내가 자세히 말하고자 한다면 아마도 이 말에 빠질까 이것러워서 의심하고 믿지않을 것이니 수보리여 이 경의 뜻이 불가사의하며 그 과보도 불가사의 함을 알아야 한다

❁ 구경무아분(究竟無我分) 궁극의 가르침 무아

응을 얻고자 하는 선남자 선여인이 어떻게 살아야 하며 어떻게 그 마음을 다스려야 합니까 부처님께서 수보리에게 말씀하셨습니다 가장 높고 바른 깨달음을 얻고자 하는 선남자 선여인이 이러한 마음을 일으켜야 한다 나는 일체 중생을 열반에 들게 하리라 일체중생을 열반에 들게 하였지만 실제로는 아무도 열반에 들게 한 중생이 없다 왜냐하면 수보리여 보살에게 자아가 있다는 관념 개아가 있다는 관념 중생이 있다는 관념 영혼이 있다는 관념이 있다면 보살이 아니기 때문이다 그것이 수보리여 가장 높고 바른 깨달음이라 할 법이 실제로 없었기 때문이다 수보리여 그대 생각에 어떠한가 여래가 연등 부처님 처소에서 가장 높고 바른 깨달음을 얻은 일이 있느냐 그렇지 않습니다 세존이시여 제가 부처님 말씀하신 뜻을 이해하기로는 여래께서 연등 부처님 처소에서 가장 높고 바른 깨달음을 얻은 일이 없습니다 가장 높고 바른 깨달음을 얻은 일이 법이 있었다면 연등부처님께서 내게 그대는 내세에 석가모니라는 이름의 부처가 될 것이다라고 수기하지 않았을 것이나 가장 높고 바른 깨달음을 얻은 일이 실제로 없었으므로 여래께서 내게 그대는 내세에 반드시 석가모니라는 이름의 부처가 될 것이다 라고 수기하셨던 것이다 왜냐하면 여래란 이미로 여래는 부처님께서 기대에 바르고 진실한 마음에 의미하기 때문이다 라고 수기하셨더거것이다 왜냐하면 여래란 이름의 부처가 될 것이다 라고 하였기 때문이다 만약 어떤 사람이 여래가 가장 높고 바른 깨달음을 얻었다고 말한다면 수보리여 여래가 가장 높고 바른 깨달한 마음에 얻었다고 말한다면 수보리여 여래가

이 원만하며 원만히 향하고 있고 이 여러 향상의 미래수많은 부처님 세계가 기쁨에 있다면 지정 많다고 하겠는가 매우 많습니다 세존이 시여 부처님께서 수보리에게 말씀하셨습니다 수보리여 그 국토에 있는 중생 의 여러가지 마음을 여래는 다 안다 왜냐하면 여래는 마음이라 그 여러가지 마음도 마음이 아니라 설하였으므로 왜냐하면 여래는 마음이 모두 마음이 아니라 설하였으므로 마음이라 말하기 때문이다 그 것이 수보리여 과거의 마음도 얻을 수 없고 현재의 마음도 얻을 수 없고 미래의 마음도 얻을 수 없기 때문이다

❁ 법계통화분(法界通化分) 복덕 아닌 복덕

수보리여 그대 생각에 어떠한가 어떤 사람이 삼천대천세계 가득 보배를 가득 채워 보시한다면 그 사람이 이런 인연으로 많은 복덕을 얻 겠느냐 그렇습니다 세존이시여 그 사람이 이런 인연으로 복덕을 얻 복덕에 얻음이 것입니다 수보리여 복덕이 실제 있는 것이라면 여래 가 많은 복덕을 얻는다고 말하지 않았을 것이나 복덕이 없기 때 문에 여래는 많이 복덕을 얻는다고 말한 것이다

❁ 이색이상분(離色離相分) 모습과 특성의 초월

수보리여 그대 생각에 어떠한가 신체적 특징을 원만하게 갖추 었다고 여래라고 볼수 있겠는가 아닙니다 세존이시여 신체적 특 징을 원만하게 갖추었다고 여래라고 볼수는 없습니다 왜냐하면 여래께서 원만한 신체를 갖추었다는 것은 원만한 신체를 갖춘것 이 아니라고 설하셨으므로 원만한 신체를 갖추었다고 말씀하셨 기 때문입니다 수보리여 그대 생각에 어떠한가 신체적 특징을 갖추 었다고 여래라고 볼수 있겠는가 아닙니다 세존이시여 신체적 특징 을 갖추었다고 여래라고 볼수는 없습니다 왜냐하면 여래가 신 체적 특징을 갖춘다는 것이 신체적 특징을 갖춘것이 아니라고 설하 셨으므로 신체적 특징을 갖춘다는 것이 신체적 특징을 갖춘것이

❁ 비설소설분(非說所說分) 설법 아닌 설법

수보리여 그대는 여래가 나는 설한 법이 있다 생각을 하지말아

281

ㄴ말라 이런 중생이 있다고 말하지 말라 왜냐하면 여래를 비방하는 것이니 내가 설한 법을 이해하지 못했기 때문이다 수보리야 설법이라는 것이 설할만한 법이 없으므로 설법이라고 말한다 그때 수보리장로가 부처님께 여쭈었습니다 "세존이시여 어떤 중생이 미래 세상에서 이런 법을 듣고 신심을 낼 수 있겠습니까?" 부처님께서 말씀하셨다 "수보리야 그들은 중생이 아니요 중생이 아닌 것도 아니니라 왜냐하면 수보리야 중생 중생이라는 것은 여래가 중생이 아니라고 설하였으므로 중생이라 말하기 때문이다."

🏵 **무법가득분(無法可得分)** 🏵 얻을 것이 없는 법

수보리가 부처님께 여쭈었습니다 "세존이시여 부처님께서 가장 높고 바른 깨달음을 얻으신 것이 얻을 것이 없는 것입니까?" 부처님께서 말씀하셨다 "그렇다 그렇다 수보리야 내가 가장 높고 바른 깨달음에서 조그마한 법도 얻을 만한 것이 없었으므로 가장 높고 바른 깨달음이라 말한다."

🏵 **정심행선분(淨心行善分)** 🏵 깨끗한 마음의 선행

"또한 수보리야 이 법은 평등하여 높고 낮음이 없으므로 가장 높고 바른 깨달음이라 말한다 나이다 남이다 중생이다 수명이다 하는 관념 없이 온갖 선법을 닦으면 곧 가장 높고 바른 깨달음을 얻는다 수보리야 선법이라는 것을 여래는 곧 선법이 아니라고 말하므로 선법이라고 말한다."

🏵 **복지무비분(福智無比分)** 🏵 경전 수지가 최고의 복덕

"수보리야 삼천대천세계 가운데 있는 산들의 왕 수미산 만큼의 칠보무더기를 가지고 보시하는 사람이 있다고 하자 그러나 다른 사람이 이 반야바라밀경의 사구게만이라도 받고 읽고 외워 남에게 일러주면 앞의 복덕으로는 백분의 일에도 미치지 못하고 백천만억분 나아가서 어떤 셈이나 비유로도 미치지 못한다."

🏵 **불수불탐분(不受不貪分)** 🏵 탐착 없는 복덕

"수보리야 보살이 항하의 모래수만큼 세계에 칠보를 가득 채워 보시한다고 하자 또 어떤 사람이 모든 법에 내가 없음을 알아 인욕을 성취한다고 하면 이 보살의 공덕이 앞의 보살이 얻은 공덕보다 더 뛰어나니 수보리야 모든 보살들이 복덕을 받지 않기 때문이다." 수보리가 부처님께 여쭈었습니다 "세존이시여 어찌하여 보살이 복덕을 받지 않습니까?" "수보리야 보살은 지은 바 복덕에 탐착하지 않으므로 복덕을 받지 않는다고 설한 것이다."

🏵 **위의적정분(威儀寂靜分)** 🏵 여김이 없는 여래

"수보리야 어떤 사람이 여래가 오기도 하고 가기도 하며 앉기도 하고 눕기도 한다고 말한다면 그 사람은 내가 말한 뜻을 알지 못한 것이다 왜냐하면 여래란 어디서 온 것도 없고 가는 것도 없으므로 여래라 하기 때문이다."

🏵 **일합이상분(一合理相分)** 🏵 부분과 전체의 참모습

"수보리야 선남자 선여인이 삼천대천세계를 부수어 티끌로 만든다면 그 티끌이 얼마나 많겠느냐?" "매우 많습니다 세존이시여 왜냐하면 만약 그 티끌들이 실제로 있는 것이라면 부처님께서는 티끌들이라고 말씀하지 않으셨을 것이기 때문입니다 그것은 여래께서 티끌들이라고 말씀하신 것은 티끌들이 아니라 그 이름이 티끌들이기 때문입니다 세존이시여 여래께서 말씀하신 삼천대천세계도 세계가 아니므로 세계라고 말씀하십니다 왜냐하면 만약 세계가 실제로 있는 것이라면 한 덩어리로 뭉쳐진 것이겠지만 여래께서 한 덩어리로 뭉쳐진 것이라 말씀하신 것도 한 덩어리로 뭉쳐진 것이 아니므로 한 덩어리로 뭉쳐진 것이라고 말씀하셨습니다." "수보리야 한 덩어리로 뭉쳐진 것은 말할 수가 없는 것인데 범부들이 그것에 탐착할 뿐이다."

수보리여 그대들은 어떠한가 그대들은 여래가 나는 중생을 제도하리라는 생각을 한다고 말하지 말라 수보리여 이런 생각을 하지 말라 왜냐하면 여래가 제도한 중생이 실제로 없기 때문이나 만일 여래가 제도한 중생이 있다면 여래에게 자아가 있고 중생이 있고 영혼이 있고 개체가 있다는 집착이 있는 것이다 수보리여 여래가 자아가 있다는 집착이 있다고 설하였으나 실제로는 자아가 있다는 집착이 아니라고 여래는 설하였다 그렇지만 범부들이 자아가 있다고 집착한다 수보리여 여래는 범부라는 것도 범부가 아니라고 설하였다

❀ 법신비상분(法身非相分) 신체적특징을떠난여래

수보리여 그대생각은 어떠한가 서른두가지 신체적특징으로 여래라고 볼수있겠는가 수보리가 대답하였습니다 그렇습니다 서른두가지 신체적특징을 가지고 여래를 볼수있습니다 그러자 부처님께서 말씀하셨습니다 수보리여 만일 서른두가지 신체적특징으로 여래를 볼수있다면 전륜성왕도 여래이겠구나 수보리가 부처님께 말씀드렸습니다 세존이시여 제가 부처님께서 말씀하신뜻을 이해하기로는 서른두가지 신체적특징을 가지고서 여래라고 볼수없습니다 그때 세존께서 게송으로 말씀하셨습니다 형색으로 나를 보거나 음성으로 나를 찾으면 삿된길을 걸을뿐 여래를 볼수없으리

❀ 무단무멸분(無斷無滅分) 단절과 소멸의 초월

수보리여 그대는 여래가 신체적특징을 원만하게 갖추지 않았기 때문에 가장높고 바른 깨달음을 얻은것이라고 생각하느냐 수보리여 그대가 여래는 신체적특징을 원만하게 갖추지 않았기 때문에 가장높고 바른 깨달음을 얻은것이라고 생각하지 말라 수보리여 그대가 이런생각 즉 가장높고 바른깨달음을 대하여 마음을 낸자는 모든법이 단절되고 소멸된다고 생각한다면 이런생각을 하지 말라 왜냐하면 가장높고 바른 깨달음에 주장하는 마음을 낸자는 법에 대하여 단절되고 소멸된다고 말하지 않기 때문이다

❀ 지견불생분(知見不生分) 내상(我相)이 없어야 할 관점

수보리여 어떤사람이 여래가 자아가 있다는 견해 중생이 있다는 견해 영혼이 있다는 견해 개체가 있다는 견해를 설했다고 말한다면 수보리여 그대는 어떠한가 그사람이 자아가 있다는 견해 여래를 설한것의 뜻을 알겠느냐 아닙니다 세존이시여 그사람은 여래께서 설하신뜻을 알지 못한것입니다 왜냐하면 세존께서 설하신 자아가 있다는 견해 중생이 있다는 견해 영혼이 있다는 견해 개체가 있다는 견해는 자아가 있다는 견해가 아니라고 설하였으므로 자아가 있다는 견해라고 말하기 때문입니다 수보리여 가장높고 바른 깨달음의 마음을 낸자는 일체법에 대하여 이와같이 알고 이와같이 보며 이와같이 믿고 이해하여 법이라는 생각을 내지 않아야 한다 수보리여 법이라는 생각은 여래가 법이라는 생각이 아니라고 설하였으므로 법이라는 생각이라고 말한다

❀ 응화비진분(應化非眞分) 관념을떠난교화

수보리여 어떤사람이 한량없는 아승기세계에 칠보를 가득채워서 보시했다 하자 그리고 또 어떤 선남자 선여인이 이경을 지니고 네구절의 게송이라도 받고지니고 읽고 외우며 남을 위해 연설해준다면 이복이 저복보다 더 뛰어나니 어떻게 남을위해 연설해 줄것인가 설명해준다는 관념에 집착하지도 말고 흔들림없이 설명해야 한다 왜냐하면 일체 모든 유위법이 꿈같고 환상같고 물거품같고 그림자같으니 이렇게 관찰할지라 부처님께서 이경을 설하시고 나니 수보리장로와 비구비구니와 우바새우바이와 모든 세상의 천신 인간 아수라들이 부처님의 말씀을 듣고 모두 크게 기뻐하며 믿고 받들어 행하였습니다

한글세 번역으로써 금강반야바라밀경 전문에 이르다

불기 이천오백 ... 합장산 구행실 이월 이십육일 ... 동원 ... 쓰다

한글로 풀어쓴 금강반야바라밀경

법회인유분(法會因由分) 이와 같이 나는 들었습니다 어느때 부처님께서 거룩한 비구 천이백오십명과 함께 사위국 기수급고독원에 계셨습니다 그때 세존께서는 공양때가 되어 가사를 입고 발우를 들고 걸식하고자 사위대성에 들어 가셨습니다 성 안에서 차례로 걸식하신 후 본래의 처소로 돌아와 공양을 드신뒤 가사와 발우를 거두고 발을 씻으신 다음 자리를 펴고 앉으셨습니다

선현기청분(善現起請分) 그때 대중 가운데 있던 수보리장로가 자리에서 일어나 오른쪽 어깨를 드러내고 오른 무릎을 땅에 대며 합장하고 공손히 부처님께 여쭈었습니다 세존이시여 여래께서는 보살들을 잘 보호해 주시며 보살들을 잘 격려해 주십니다 세존이시여 가장 높고 바른 깨달음을 얻고자 하는 선남자선여인이 어떻게 살아야 하며 어떻게 그 마음을 다스려야 합니까 부처님께서 말씀하셨습니다 훌륭하고 훌륭하다 수보리여 그대의 말과 같이 여래는 보살들을 잘 보호해 주며 보살들을 잘 격려해 준다 그대는 자세히 들어라 그대에게 설하리라 가장 높고 바른 깨달음을 얻고자 하는 선남자선여인은 이와 같이 살아야 하며 이와 같이 그 마음을 다스려야 한다 예 세존이시여 하며 수보리는 즐거이 듣고자 하였습니다

대승정종분(大乘正宗分) 부처님께서 수보리에게 말씀하셨습니다 모든 보살마하살은 다음과 같이 그 마음을 다스려야 한다 알에서 태어난 것이나 태에서 태어난 것이나 습기에서 태어난 것이나 화하여 태어난 것이나 형상이 있는 것이나 형상이 없는 것이나 생각이 있는 것이나 생각이 없는 것이나 생각이 있는 것도 아니고 생각이 없는 것도 아닌 온갖 중생들을 내가 모두 완전한 열반에 들게 하리라 이와 같이 한량없고 헤아릴 수 없이 많은 중생을 열반에 들게 하였으나 실제로는 완전한 열반을 얻은 중생이 아무도 없다 왜냐하면 수보리여 보살에게 자아가 있다는 관념 개아가 있다는 관념 중생이 있다는 관념 영혼이 있다는 관념이 있다면 보살이 아니기 때문이다

가져도 자아개아중생영혼에 집착함으로 그러므로 법에 집착해도 안되고 법 아닌것에 집착해서도 안된다 그러기에 여래는 늘 설했다 너희 비구들이 내가 설한 법을 뗏목과 같은 줄 알아라 법도 버려야 하거늘 하물며 법 아닌 것이랴

무득무설분(無得無說分) 수보리여 그대생각은 어떠한가 여래가 가장 높고 바른 깨달음을 얻었는가 여래가 설한 법이 있는가 수보리가 대답하였습니다 제가 부처님께서 말씀하신 뜻을 이해하기로는 가장 높고 바른 깨달음이라 할 만한 정해진 법도 없고 또한 여래께서 설한 단정적인 법도 없습니다 왜냐하면 여래께서 설한 법은 모두 얻을 수도 없고 설할 수도 없으며 법도 아니고 법 아님도 아니기 때문입니다 그것은 모든 성현들이 다 무위법 속에서 차이가 있는 까닭입니다

의법출생분(依法出生分) 수보리여 그대생각은 어떠한가 어떤 사람이 삼천대천세계에 칠보를 가득 채워 보시한다면 이 사람이 얻는 복덕이 진정 많겠는가 수보리가 대답하였습니다 매우 많습니다 세존이시여 왜냐하면 이 복덕은 복덕의 본성이 아니므로 많다고 하셨기 때문입니다 만일 또 어떤 사람이 이 경을 받고 지니고 다른 사람을 위해 설해 준다고 하자 그러면 이 복은 저 복보다 더욱 뛰어나다 왜냐하면 수보리여 모든 부처님과 모든 부처님의 가장 높고 바른 깨달음의 법은 다 이 경에서 나왔기 때문이다 수보리여 부처의 가르침이 라고 말하는 것은 부처의 가르침이 아니다

일상무상분(一相無相分) 수보리여 그대생각은 어떠한가 수다원이 나는 수다원과를 얻었다고 생각하겠는가 아닙니다 세존이시여 왜냐하면 수다원은 성자의 흐름에 든 자라고 불리지만 들어간 곳이 없으니 형색 소리 냄새 맛 감촉 마음의 대상에 들어가지 않는 것을 수다원이라 하기 때문입니다 수보리여 그대생각은 어떠한가 사다함이 나는 사다함과를 얻었다고 생각하겠는가 아닙니다 세존이시여 왜냐하면 사다함은 한번만 돌아올 자라고 불리지만 실로 되돌아 오지 않으므로 이를 사다함이라 하기 때문입니다 수보리여 그대생각은 어떠한가 아나함이 나는 아나함과를 얻었다고 생각하겠는가 아닙니다 세존이시여 왜냐하면 아나함은 되돌아오지 않는 자라고 불리지만 실로 되돌아 오지 않음이

한글 書簡體로 쓴 金剛經 / 880×35cm ― 2019年 作

묘행무주분(妙行無住分) 또한 수보리여 보살은 어떤 대상
에도 집착 없이 보시해야 한다 말하자면 형색에 집착 없이 보시해야
하며 소리 냄새 맛 감촉 마음의 대상에도 집착 없이 보시해야 한다
수보리여 보살은 이와 같이 보시하되 어떤 생각에 집착해서는
안 된다 왜냐하면 보살이 대상에 대한 관념에 집착 없이 보
시한다면 그 복덕은 헤아릴 수 없기 때문이다 수보리여 그대 생각은
어떠한가 동쪽 허공을 헤아릴 수 있겠는가 수보리의 집착 없는 보
없습니다 세존이시여 수보리여 남서북방 사유상하의 허공을 헤아릴 수
하지 않고 보시하는 복덕도 이와 같이 헤아릴 수 없다 수보리여
보살은 반드시 가르친 대로 살아야 한다

여리실견분(如理實見分) 수보리여 그대 생각은 어떠한가
신체적 특징을 가지고 여래라고 볼 수 있는가 없습니다 세존이
시여 신체적 특징을 가지고 여래라고 볼 수는 없습니다 왜냐하면
여래께서 말씀하신 신체적 특징은 바로 신체적 특징이 아니기
때문입니다 부처님께서 수보리에게 말씀하셨습니다 신체적 특징
들은 모두 헛된 것이어서 신체적 특징이 특징 아님을 본
다면 바로 여래를 보리라

정신희유분(正信希有分) 수보리가 부처님께 여쭈었습니다
세존이시여 이와 같이 말씀을 듣고 진실한 믿음을 내는 중생들이
있겠습니까 부처님께서 수보리에게 말씀하셨습니다 그런
말 하지 말라 여래가 열반에 든 오백 년 뒤에도 계율을 지키고 복덕
을 닦는 이는 이러한 말씀에 신심을 낼 수 있고 이것을 진실한 말로
여길 것이다 이 사람은 한 부처님이나 두 부처님 서너 다섯 부처님
께서뿐만 아니라 이미 한량없는 부처님 처소에서
여러 가지 선근을 심었으므로 뿐만 아니라 이러한 중생
들이 이와 같이 한량없는 복덕 얻는 줄 알아야 한다 왜냐하면
믿음을 내는 자들은 알아야 한다
왜냐하면 이러한 중생들은 다시는 자아가 있다는 관념이 없고 법이라는
관념 영혼이 있다는 관념이 없고 법이 아니라는
이러한 중생들의 마음이 관념을 가지면 자아 개아 중생 영혼에
집착하는 것이고 법이라는 관념을
어 집착하는 것이고 왜냐하면 법이 아니라는 관념을

라 하기 때문입니다 수보리여 그대 생각은 어떠한가 아라한이 나는 아
라한의 경지를 얻었다고 생각하겠는가 수보리가 대답하였습니다
아닙니다 세존이시여 왜냐하면 실제로 아라한이라 할 만한 법이
없기 때문입니다 세존이시여 만약 아라한이 나는 아라한의 경지를 얻었
다고 생각한다면 자아 개아 중생 영혼에 집착하는 것입니다
세존이시여 부처님께서 저를 다툼 없는 삼매를 얻은 사람 가운
데 제일이고 욕망을 여읜 제일가는 아라한이라고 말씀하셨습니다
저는 나는 욕망을 여읜 아라한이라고 생각하지 않습니다 세존이시여
어제가 나는 아라한의 경지를 얻었다고 생각한다면 세존께서는 수
보리는 적정행을 즐기는 사람이다
이 없으므로 수보리는 적정행을
양겠으므로 이것입니다

장엄정토분(莊嚴淨土分) 부처님께서 수보리에게 말씀하
셨습니다 그대 생각은 어떠한가 여래가 옛적에 연등부처님 처소
에서 법을 얻은 것이 있는가 없습니다 세존이시여 여래께서
연등부처님 처소에서 실제로 법을 얻은 것이 없습니다 수보리
여 그대 생각은 어떠한가 보살이 불국토를 아름답게 꾸미는가
아닙니다 세존이시여 왜냐하면 불국토를 아름답게 꾸민다는 것은
아름답게 꾸미는 것이 아니므로 아름답게 꾸민다고 말하기 때문
입니다 그러므로 수보리여 모든 보살 마하살은 이와 같이 깨끗
한 마음을 내어야 한다 형색에 집착하지 않고 마음을 내어야
하고 소리 냄새 맛 감촉 마음의 대상에도 집착하지 않고 마음을
내어야 한다 마땅히 집착 없이 그 마음을 내어야 한다
어떤 사람의 몸이 산들의 왕 수미산만큼 크다면 그 몸이
한가 그 몸이 크다고 하겠는가 수보리가 대답하였습니다 매우
큽니다 세존이시여 왜냐하면 부처님께서는 몸 아님을 설하셨
으므로 큰 몸이라 말씀하셨기 때문입니다

무위복승분(無爲福勝分) 수보리여 항하의 모래 수만큼
항하가 있다면 그대 생각은 어떠한가 이 모든 항하의 모래 수는 정말 많
겠습니까 수보리여 지금 진실한 말로 그대에게 말한다
선남자 선여인이 수보리여 내가 지금 진실한 말로 그대에게 말한다
겠습니까 세존이시여 왜냐하면 항하들만 해도 헤아릴 수 없이 많은
항하들로 가득 찬 채워 보시한다면 그 복덕이 많겠는가 수보리가 대답하

(윗 단)

였습니다 매우 많습니다 세존이시여 부처님께서 수보리에게 말씀

하셨습니다 선남자 선여인이 이 경의 사구게만이라도 받고 지니고

🔴 **존중정교분(尊重正敎分)** 또한 수보리여 이 경의 사구게

다른 사람들을 위해 설해 준다면 이 복이 저 복보다 뛰어나다

만일이라도 설해지는 곳곳마다 모든 세상의 천인 인간 아수라가

마땅히 공양할 부처님의 탑묘일음 곳에 하물며 이 경

전체를 받고 지니고 외우는 사람이랴 수보리여 이 사람은 가

이와 같고 가장 경이 있는 곳은 부처님과 존경받는 제자들이 계시는

곳이다

🔴 **여법수지분(如法受持分)** 그때 수보리가 부처님께 여쭈었습니다

세존이시여 이 경을 무엇이라 하며 저희들이 어떻게 받

들어 지녀야 합니까 부처님께서 수보리에게 말씀하셨습니다

이 경의 이름은 금강반야바라밀이니 이제 목으로 너희들은 받들

어 지녀야 한다 그것은 수보리여 여래는 반야바라밀을 반야바라밀이

아니라 설하였으므로 반야바라밀이라 말한 까닭이다 수보리여

그대 생각은 어떠한가 세존이시여 여래께서 설 하신 법이 있는가 부처님

께서 말씀드렸다 수보리여 세존이시여 여래께서 세계라고

많다고 하셨는가 수보리여 대답하되 매우 많습니다 세존이시여

수보리여 그래는 티끌들을 티끌이 아니라고 설하였으므로 티끌이

라 말한다 여래는 세계를 세계가 아니라고 설하였으므로 세계라고

말한다 수보리여 그대 생각은 어떠한가 삼천대천세계의

올 가지고 여래라고 볼 수 없는가 세존이시여 서른두가지 신체적 특징

니고 다른 사람을 위해 설해 준다고 하자 그러면 이 복이 저 복보다

신체적 특징은 신체적 특징이 아니라고 설하셨으므로

께서는 서른두가지 신체적 특징으로 여래라고 볼 수 없습니다 왜냐하면 여래

로서는 두가지 신체적 특징이라고 말씀 하셨기 때문입니다

수보리여 어떤 선남자 선여인이 항하의 모래수만큼 목숨을 보

시한다고 하자 또 어떤 사람이 이 경의 사구게만이라도 받고 저

🔴 **이상적멸분(離相寂滅分)** 그때 수보리가 이 경설하심을

듣고 그 뜻을 이해하여 감격의 눈물을 흘리며 부처님께 말씀드렸

습니다 경이 드뭅니다 세존이시여 제가 지금까지 얻은 혜안으로는

(아랫 단)

중생이란 관념은 중생이란 관념이 아니라고 설하고 모든 관념도

참된 말은 하는 이며 이치에 맞는 말로 하는 이고 속이지 않고 말하는

이며 사실대로 말하는 이다 수보리여 여래가 얻은 법은 진실도

없고 거짓도 없다 수보리여 보살이 대상에 집착하는 마음으로

보시하는 것은 마치 사람이 어둠속에 들어가면 아무것도 볼 수 없는

것과 같다 보살이 대상에 집착하지 않는 마음으로 보시하는 것은 눈밝은

사람에게 햇빛이 밝게 비치면 갖가지 모양을 볼 수 있는

것과 같다 수보리여 미래에 선남자 선여인이 이 경전을 받고

지니고 외운다면 여래는 부처의 지혜로 이 사람들이 모두

🔴 **지경공덕분(持經功德分)** 수보리여 선남자 선여인이

아침나절에 항하의 모래수만큼 목숨을 보시하고 낮에 또 항하

의 모래수 만큼 목숨을 보시하며 저녁나절에 또 항하의 모래수 목숨을

보시하여 이와 같이 한량없는 시간동안 몸으로 보시한다고 하자

또 어떤 사람이 이 경을 듣고 믿는 마음으로 거역하지 않는다면

그러면 이 복은 저 복보다 더 뛰어나다 하물며 이 경전을 베껴쓰

고 받고 지니고 외우며 다른 이를 위해 설명해 주는 경우랴

수보리여 간단하게 말하면 이 경에는 생각할 수도 없고 헤아릴

수도 없는 한량없는 공덕이 있다 여래는 대승에 나아가는 이를 위해

설 하며 최상승에 나아가는 이를 위해 설한다

어떤 사람이 이 경을 받고 지니고 읽고 외워 널리 다른 사람들을 위해

설해 준다면 여래는 이 사람들이 모두 헤아릴 수 없고 말할 수 없으며

한없고 생각할 수 없는 공덕을 성취한 것을 다 알고 다 본다

이와 같은 사람들은 여래의 최상의 깨달음을 감당하게 될

것이다 왜냐하면 수보리여 소승법을 좋아하는 자가 자아가 있다

는 견해 개아가 있다는 견해 중생이 있다는 견해 영혼이 있다는

견해에 집착한다면 이 경을 듣고 받고 읽고 외우며 다른 사람을

위해 설명해 줄 수가 없기 때문이다 수보리여 이 경이 있는

곳은 어디든지 모든 세상의 천인 인간 아수라들에게 공양을 받을

것이다 이 곳은 부처님의 탑과 같이 되므로 모두가 공경하고 둘러

싸 여러가지 꽃과 향을 뿌릴 것임을 알아야 한다

🔴 **능정업장분(能淨業障分)** 또한 수보리여 이 경을 받고

지니고 읽고 외우는 선남자 선여인이 남에게 천대와 멸시를 당한다면

부처님께서 이같이 깊이 없는 경전을 들으신 적이 없습니다. 세존이시여 만일 어떤 사람이 이 경을 듣고 믿음이 청정해 지면 바로 궁극적 지혜가 일어날 것이니 이 사람은 가장 희유한 공덕을 성취할 것임을 알아야 합니다. 세존이시여 이 궁극적 지혜라는 것은 곧 궁극적 지혜가 아닌 까닭에 여래께서는 궁극적 지혜라고 말씀하셨습니다. 세존이시여 저가 지금 이 경을 듣고서 믿고 이해하고 받고 지니기는 어렵지 않습니다. 그러나 미래 오백년 뒤에서도 어떤 중생이 이 경전을 듣고 믿고 이해하고 받고 지닌다면 이 사람은 가장 희유한 사람일 것입니다. 왜냐하면 이 사람은 자아가 있다는 관념, 개아가 있다는 관념, 중생이 있다는 관념, 영혼이 있다는 관념이 없기 때문입니다. 그것은 자아가 있다는 관념은 관념이 아니며 개아가 있다는 관념, 중생이 있다는 관념, 영혼이 있다는 관념은 관념이 아닌 까닭입니다. 왜냐하면 모든 관념을 떠난 것을 부처님이라 말하기 때문입니다.

부처님께서 수보리에게 말씀하셨습니다. 그렇다 그렇다 만일 어떤 사람이 이 경을 듣고 놀라지도 않고 무서워 하지도 않고 두려워 하지도 않는다면 이 사람은 매우 경이로운 줄 알아야 한다. 왜냐하면 수보리여 여래는 최고의 바라밀이 아니라고 말하기 때문이다. 수보리여 이욕바라밀을 여래는 이욕바라밀이 아니라고 설하였다. 왜냐하면 수보리여 내가 옛날에 가리왕에게 온 몸이 마디마디 절단되었을 때 나는 자아가 있다는 관념이 없었고 개아가 있다는 관념, 중생이 있다는 관념, 영혼이 있다는 관념이 없었기 때문이다. 왜냐하면 내가 옛날에 사지가 잘려졌을 때 만일 자아가 있다는 관념, 개아가 있다는 관념, 중생이 있다는 관념, 영혼이 있다는 관념이 있었다면 성내고 원망하는 마음이 있었을 것이기 때문이다. 그대는 관념이 없었다면 성내고 원망하는 마음이 없었을 것이다. 수보리여 또 이다 수보리여 여래는 과거 오백년 동안 인욕수행자였는데 그때 자아가 있다는 관념이 없었고 개아가 있다는 관념, 중생이 있다는 관념, 영혼이 있다는 관념이 없었다. 그러므로 수보리여 보살은 모든 관념을 떠나 가장 높고 바른 깨달음의 마음을 내어야 한다. 형색에 집착없이 마음을 내어야 하며 소리 냄새 맛 감촉 마음의 대상에도 집착없이 마음을 내어야 한다. 마땅히 집착 없이 마음을 내어야 한다. 그러므로 부처님은 형색에 집착하는 마음으로 보시해야 한다고 여래는 설하였다. 수보리여 보살은 모든 중생을 이롭게 하기 위하여 이와 같이 보시해야 한다. 여래는 모든

이 사람의 전생의 죄업으로는 악도에 떨어져야 마땅하지만 금생에 다른 사람의 천대와 멸시를 받았기 때문에 전생의 죄업이 소멸되고 반드시 가장 높고 바른 깨달음을 얻게 될 것이다. 수보리여 나는 여래를 만나기 전 과거 한량없는 아승기겁 동안 만팔천억 나유타의 여러 부처님을 만나 모두 공양하고 섬기면서 헛되이 보낸 적이 없음을 기억한다. 만일 어떤 사람이 정법이 쇠퇴할 때 이 경을 받아지니고 읽고 외워서 얻은 공덕에 비하면 내가 여러 부처님께 공양한 공덕은 백분의 하나에도 미치지 못하고 천만 억분의 하나 나아가서 어떤 셈이나 비유로도 미치지 못한다. 수보리여 선남자 선여인이 정법이 쇠퇴할 때 이 경을 지니고 읽고 외워서 얻은 공덕을 내가 자세히 말한다면 아마 이 말을 듣는 이는 마음이 어지러워서 의심하지 않고 믿지도 않을 것이다. 수보리여 이 경은 뜻도 불가사의하며 그 과보도 불가사의 함을 알아야 한다.

⊙ 구경무아분(究竟無我分)

그때 수보리가 부처님께 여쭈었습니다. 세존이시여 가장 높고 바른 깨달음의 마음을 낸 선남자 선여인이 어떻게 살아야 하며 어떻게 그 마음을 다스려야 합니까. 부처님께서 수보리에게 말씀하셨습니다. 가장 높고 바른 깨달음을 얻고자 하는 선남자 선여인은 이러한 마음을 일으켜야 한다. 나는 일체 중생을 열반에 들게 하리라. 일체 중생을 열반에 들게 하였지만 실로 한 중생도 열반을 얻은 자가 없다. 왜냐하면 수보리여 만일 보살에게 자아가 있다는 관념, 중생이 있다는 관념, 영혼이 있다는 관념이 있다면 보살이 아니기 때문이다. 그것은 수보리여 가장 높고 바른 깨달음으로 나아가는 자라 할 법이 실로 없는 까닭이다. 수보리여 그대 생각은 어떠한가 여래가 연등 부처님 처소에서 얻은 가장 높고 바른 깨달음이라 한 법이 있느냐. 아닙니다 세존이시여 얻은 가장 높고 바른 깨달음이라 하신 뜻을 이해하기로는 부처님께서 연등부처님 처소에서 얻으신 가장 높은 깨달음이 실로 없습니다. 수보리여 여래가 가장 높고 바른 깨달음을 얻었다. 수보리여 여래가 얻은 법에 실제로 없다. 그렇다 그렇다 수보리여 여래가 가장 높고 바른 깨달음을 얻었다. 수보리여 여래가 얻은 법이 실제로 있었다면 연등부처님께서 내게 그대는 다음 세상에 석가모니라는 이름의 부처가 될 것이다 라고 수기

하지 않았으므로 가장 높고 바른 깨달음을 얻을 법이 실제로 없었으므로 여등불(如燈佛)께서 내게 그대는 내세에는 반드시 석가모니라는 이름의 부처가 될 것이다 라고 수기하셨던 것이다.

왜냐하면 여래라는 모든 존재의 진실한 모습을 의미하기 때문이다.

어떤 사람이 여래가 가장 높고 바른 깨달음을 얻었다고 말하더라도 진실로 여래가 가장 높고 바른 깨달음을 얻은 법이 실제로 없다.

수보리여 여래가 얻은 가장 높고 바른 깨달음에는 진실도 없고 거짓도 없다. 그러므로 여래가 일체법이 모두 불법이다 라고 설한다.

수보리여 이른바 일체법이라는 것은 일체법이 아닌 까닭에 일체법이라 말한다. 수보리여 여기 어떤 사람의 몸이 매우 큰 것과 같다.

수보리여 비유하면 사람의 몸이 매우 크다고 한 것이 큰 몸이 아니기 때문에 큰 몸이라 말한다.

수보리여 보살도 역시 이와 같다. 만약 보살이 나는 반드시 무량한 중생을 제도하리라 말한다면 이는 보살이라 할 수 없다. 왜냐하면 수보리여 본래 자아도 없고 개아도 없고 중생도 없고 영혼도 없기 때문이다.

수보리여 보살이 나는 반드시 불국토를 장엄하리라 말한다면 이는 보살이라 할 수 없다. 왜냐하면 여래가 불국토를 장엄한다는 것은 장엄이 아니기 때문에 장엄한다고 말하기 때문이다.

수보리여 만약 보살이 자아도 없고 법도 없음을 통달했다면 여래는 이를 진정한 보살이라 부른다.

🔴 일체동관분(一體同觀分) 수보리여 그대 생각은 어떠한가 여래에게 육안이 있는가 그렇습니다 세존이시여 여래에게는 육안이 있습니다.

수보리여 그대 생각은 어떠한가 여래에게 천안이 있는가 그렇습니다 세존이시여 여래에게는 천안이 있습니다.

수보리여 그대 생각은 어떠한가 여래에게 혜안이 있는가 그렇습니다 세존이시여 여래에게는 혜안이 있습니다.

수보리여 그대 생각은 어떠한가 여래에게 법안이 있는가 그렇습니다 세존이시여 여래에게는 법안이 있습니다.

수보리여 그대 생각은 어떠한가 여래에게 불안이 있는가 그렇습니다 세존이시여 여래에게는 불안이 있습니다.

수보리여 그대 생각은 어떠한가 저 갠지스강의 모래와 같이 이런 많은 갠지스강 세계가 있다면 참으로

수보리여 세존이시여 매우 많습니다. 부처님께서 말씀하셨다. 그 모든 갠지스강의 모래수 만큼의 부처님 세계의 국토에 있는

🔴 무법가득분(無法可得分) 수보리여 그대 생각은 어떠한가 여래가 부처님께 여쭈었습니다. 세존이시여 부처님께서 가장 높고 바른 깨달음을 얻으셨습니까 얻은 것은 법이 없는 것입니까. 세존이시여 내가 부처님께서 말씀하신 뜻을 이해하기로는 부처님께서 가장 높고 바른 깨달음을 얻으셨다는 것도 조그마한 법조차도 얻을 만한 것이 없었으므로 가장 높고 바른 깨달음이라 말한다.

🔴 정심행선분(淨心行善分) 또한 수보리여 이 법은 평등하여 높고 낮은 것이 없으니 이것을 가장 높고 바른 깨달음이라 말한다. 자아도 없고 개아도 없고 중생도 없고 영혼도 없이 온갖 선법을 닦음으로써 가장 높고 바른 깨달음을 얻게 된다.

수보리여 선법이라는 것은 선법이 아니라고 여래는 설하였으므로 선법이라 말한다.

🔴 복지무비분(福智無比分) 수보리여 삼천대천세계에 있는 산들의 왕 수미산만큼의 칠보 무더기를 가지고 보시하는 사람이 있다고 하자 또 이 반야바라밀경의 사구게만이라도 받고 지니고 읽고 외워 다른 사람을 위해 설해주는 사람의 복덕은 뒤의 복덕에 비해 백에 하나에도 미치지 못하며 더 나아가서 어떤 셈이나 비유로도 미치지 못한다.

🔴 화무소화분(化無所化分) 수보리여 그대 생각은 어떠한가 그대들은 여래가 나는 중생을 제도하리라 하는 생각을 한다고 말하지 말라. 왜냐하면 여래가 제도한 중생이 실제로 없기 때문이다. 만일 여래가 제도한 중생이 있다면 여래에게도 자아가 있고 개아가 있고 중생이 있고 영혼이 있는 것이다.

수보리여 여래가 자아가 있다는 집착은 자아가 있는 집착이 아니라고 여래는 설하였지만 범부는 자아가 있다고 집착한다. 수보리여 범부라는 것도 범부가 아니라고 설하였다.

🔴 법신비상분(法身非相分) 수보리여 그대 생각은 어떠한가 서른두가지 신체적 특징으로 여래라고 볼 수 있는가 수보리여 대답하였다. 그렇습니다 서른두가지 신체적 특징으로도 여래라고 봅니다. 부처님께서 말씀하셨다. 수보리여 만약 서른두가지 신체적 특징으로도 여래라고 본다면 전륜성왕도 여래일 것이다 수보리여 부처님께 말씀드렸습니다 세존이시여 제가

288

법계통화분(法界通化分)

"수보리야 그대 생각은 어떠한가 어떤 사람이 삼천대천세계에 칠보를 가득채워 보시한다면 이 사람이 이런 인연으로 많은 복덕을 얻겠는가" "그렇습니다 세존이시여 이 사람이 이런 인연으로 많은 복덕을 얻을 것입니다" "수보리야 복덕이 실로 있는 것이라면 여래는 많은 복덕을 얻는다고 말하지 않았을 것이다 복덕이 없기 때문에 여래는 많은 복덕을 얻는다고 말한 것이다"

이색이상분(離色離相分)

"수보리야 그대 생각은 어떠한가 신체적 특징을 원만하게 갖추었다고 보아야 하는가" "아닙니다 세존이시여 신체적 특징을 원만하게 갖추었다고 보아서는 안됩니다 왜냐하면 여래께서는 신체적 특징을 갖춘 것이 아니라고 설하셨으므로 신체적 특징을 갖추었다고 말씀하셨기 때문입니다" "수보리야 그대 생각은 어떠한가 신체적 특징을 갖추었다고 보아야 하는가 아니라고 보아야 하는가" "세존이시여 신체적 특징을 갖추었다고 보아서는 안됩니다 왜냐하면 여래께서는 신체적 특징을 갖춘 것이 아니라고 설하셨으므로 신체적 특징을 갖추었다고 말씀하셨기 때문입니다"

비설소설분(非說所說分)

"수보리야 그대는 여래가 나는 설한 법이 있다는 생각을 한다고 말하지 말라 이런 생각을 하지 말라 왜냐하면 여래가 설한 법이 있다고 말한다면 이 사람은 여래를 비방하는 것이니 내가 설한 것을 이해하지 못했기 때문이다 수보리야 설법이라는 것은 설할 만한 법이 없는 것이므로 설법이라고 말한다" 그때 수보리 장로가 부처님께 여쭈었습니다 "세존이시여 미래에 이 법을 설하심을 듣고 실로 믿는 마음을 낼 중생이 있겠습니까" "수보리야 그들은 중생이 아니요 중생이 아닌 것도 아니다 왜냐하면 수보리야 중생 중생이라 하는 것은 여래가 중생이 아니라고 설하였으므로 중생이라 말하기

무단무멸분(無斷無滅分)

때문이다."

무단무멸분(無斷無滅分)

"수보리야 그대가 여래는 신체적 특징을 원만하게 갖추지 않았기 때문에 깨달음을 얻었다고 생각한다면 수보리야 여래는 신체적 특징을 원만하게 갖추지 않았기 때문에 깨달음을 얻었다고 이렇게 생각하지 말라 수보리야 그대가 가장 높고 바른 깨달음의 마음을 낸 자는 모든 법이 단절되고 소멸된다고 주장한다고 생각한다면 이런 생각을 하지 말라 왜냐하면 가장 높고 바른 깨달음의 마음을 낸 자는 법에 대하여 단절되고 소멸된다는 관념을 말하지 않기

불수불탐분(不受不貪分)

"수보리야 보살이 항하의 모래수만큼 세계에 칠보를 가득채워 보시한다고 하자 또 어떤 사람이 모든 법이 무아임을 알아 인욕을 성취한다고 하자 그러면 이 보살은 앞의 보살이 얻은 공덕보다 더 뛰어나다 수보리야 모든 보살들은 복덕을 누리지 않기 때문이다" 수보리가 부처님께 여쭈었습니다 "세존이시여 어찌하여 보살은 복덕을 누리지 않습니까" "수보리야 보살은 지은 바 복덕에 탐착하지 않아야 하기 때문에 복덕을 누리지 않는다고 말한다"

위의적정분(威儀寂靜分)

"수보리야 어떤 사람이 여래는 오거나 가거나 앉거나 눕는다고 한다면 그 사람은 내가 설한 뜻을 이해하지 못한 것이다 왜냐하면 여래란 오는 것도 없고 가는 것도 없으므로 여래라고 말하기 때문이다"

일합이상분(一合理相分)

"수보리야 선남자 선여자가 삼천대천세계를 부수어 가는 티끌로 만든다면 그 티끌들이 얼마나 많겠는가" "매우 많습니다 세존이시여 왜냐하면 이 티끌들이 실제로 있는 것이라면 부처님께서는 티끌들이라고 말씀하지 않으셨을 것이기 때문입니다 그것은 여래께서 티끌들이라고 설하신 까닭입니다 세존이시여 여래께서 말씀하신 삼천대천세계는 세계가 아니므로 세계라고 설하셨습니다 왜냐하면 세계가 실제로 있

눈 것이라면 한 명어리로 뭉쳐진 것이 짓지만 여래께서 한 명어리
로 뭉쳐진 것은 한 명어리로 뭉쳐진 것이 아니라고 설하셨으므로
한 명어리로 뭉쳐진 것이라 말씀하셨기 때문입니다.

수보리여 한 명어리로 뭉쳐진 것은 말 할 수가 없는 것인데 범부
들이 그것을 탐내고 집착할 따름이다.

🔷 지견불생분(知見不生分) ⑩ 수보리여 어떤 사람이 여래가
자아가 있다는 견해 개아가 있다는 견해 중생이 있다는 견해 영혼
이 있다는 견해를 설했다고 말한다면 수보리여 그대 생각은 어
떠한가 이 사람이 내가 설한 뜻을 알았다 하겠는가 아닙니다
세존이시여 그 사람은 여래께서 설한 뜻을 알지 못한 것입니다
왜냐하면 세존께서는 자아가 있다는 견해 개아가 있다는 견해 중생이
있다는 견해 영혼이 있다는 견해가 자아가 있다는 견해 개아가 있다는
견해 중생이 있다는 견해 영혼이 있다는 견해가 아니라고 설하셨으로
자아가 있다는 견해 개아가 있다는 견해 중생이 있다는 견해 영혼이
있다는 견해라고 말씀하셨기 때문입니다.

수보리여 가장 높고 바른 깨달음으로 얻고자 하는 이는 일체법에 대하여
이와 같이 알고 이와 같이 보며 이와 같이 믿고 이해하여 법이라는
관념을 내지 않아야 한다 수보리여 법이라는 관념은 법이라는 관념
이 아니라고 여래는 설 하였으므로 법이라는 관념이라 말을 한다

🔷 응화비진분(應化非眞分) ⑪ 수보리여 어떤 사람이 한량없
는 아승기 세계에 칠보를 가득채워 보시한다고 하자 또 보살의 마
음을 낸 어떤 선남자 선여인이 이 경을 지니되 사구게만이라도 받고
지니고 읽고 외우 다른 사람을 위해 연설해 준다고 하자 그러면 이
복이 저 복보다 더 뛰어나다 어떻게 남을 위해 설명해 줄 것인가
설명해 준다는 관념에 집착하지 말고 흔들림 없이 설명해야 한다
왜냐하면 일체 모든 유위법은 꿈 허깨비 물거품 그림자 어슬
번개 같으니 이렇게 관찰할지라

부처님께서 이 경을 다설 하시고 나니 수보리 장로와 비구 비구니
우바새 우바이와 모든 세상의 천신 인간 아수라 들이 부처님의
말씀을 듣고 매우 기뻐하며 믿고 받들어 행하였습니다.

한글로 풀어쓴 금강반야바라밀경 전문을 옮기다
불기 이천 오백 육십 삼년 기해년 사월 초파일
동천 엄기철

金剛般若波羅蜜經

金剛經 木簡隸書體 細筆 / 63×93cm － 2020 年 作

部數別 常用漢字 1,800字 索引

	監	볼 감	158		가	價	값 가	21
갑	甲	갑옷·천간 갑	152			街	거리 가	199
강	江	강 강	130			假	거짓 가	19
	鋼	강철 강	232			暇	겨를·틈 가	112
	剛	굳셀 강	30			歌	노래 가	125
	强	굳셀 강	80			加	더할 가	31
	降	내릴 강·항복할 항	236			架	시렁 가	118
	綱	벼리 강	176			佳	아름다울 가	15
	講	익힐·욀 강	208			可	옳을 가	40
	康	편안할 강	77			家	집 가	63
개	改	고칠 개	104		각	各	각각 각	41
	介	끼일 개	12			覺	깨달을 각	202
	箇	낱 개	170			閣	누각 각	235
	個	낱개 개	17			脚	다리 각	186
	皆	다 개	156			却	물리칠 각	37
	槪	대개 개	122			角	뿔 각	203
	蓋	덮을 개	195			刻	새길 각	30
	慨	슬퍼할 개	90		간	肝	간 간	184
	開	열 개	234			姦	간사할 간	58
객	客	손·나그네 객	62			懇	간절할 간	92
거	去	갈 거	38			簡	대쪽·간략할 간	171
	擧	들 거	103			干	방패 간	74
	擧	들 거	189			看	볼 간	159
	距	떨어질 거	218			間	사이·틈 간	235
	拒	막을 거	97			幹	줄기 간	75
	居	살 거	68			刊	책펴낼 간	28
	據	의거할 거	102		갈	渴	목마를 갈	137
	巨	클 거	71		감	敢	감히 감	105
	車	수레 거·차 차	219			鑑	거울 감	233
건	健	굳셀 건	19			感	느낄 감	88
	件	사건 건	13			甘	달 감	151
	建	세울 건	78			減	덜 감	137

	觀	볼 관	202		古	옛 고	40
	關	빗장 관	235		孤	외로울 고	60
	管	피리·주관할 관	170	곡	穀	곡식 곡	167
광	廣	넓을 광	78		谷	굴 곡	210
	光	빛 광	23		曲	굽을 곡	113
	鑛	쇳돌 광	233		哭	울 곡	44
괘	掛	걸 괘	99	곤	困	곤할 곤	47
괴	怪	기이할 괴	85		坤	땅 곤	49
	壞	무너질 괴	52	골	骨	뼈 골	249
	愧	부끄러워할 괴	89	공	功	공 공	31
	塊	흙덩이 괴	50		恭	공손할 공	86
교	敎	가르칠 교	105		公	공평할 공	25
	較	견줄 교	219		孔	구멍 공	60
	巧	공교할 교	71		恐	두려울 공	86
	橋	다리 교	123		貢	바칠 공	213
	郊	들·교외 교	228		空	빌 공	167
	矯	바로잡을 교	161		供	이바지할 공	16
	交	사귈 교	10		工	장인 공	71
	校	학교 교	119		攻	칠 공	104
구	鷗	갈매기 구	252		共	함께·한가지 공	25
	具	갖출 구	25	과	科	과목 과	165
	狗	개 구	147		課	매길·부과할 과	207
	球	공 구	150		果	열매 과	118
	救	구원할 구	105		瓜	오이 과	150
	求	구할 구	130		誇	자랑할 과	206
	究	궁구할 구	167		寡	적을 과	64
	句	글귀 구	40		過	지날 과	225
	懼	두려워할 구	93	곽	郭	성곽 곽	228
	驅	몰 구	248	관	冠	갓 관	26
	九	아홉 구	8		館	객사·집 관	247
	丘	언덕 구	6		貫	꿸 관	213
	構	얽을 구	122		寬	너그러울 관	65
	舊	예 구	189		慣	버릇 관	90
	久	오랠 구	7		官	벼슬 관	62

근	近	가까울 근	222
	僅	겨우 근	20
	斤	근·도끼 근	107
	勤	부지런할 근	33
	根	뿌리 근	119
	謹	삼갈 근	209
금	琴	거문고 금	150
	禁	금할 금	164
	禽	날짐승 금	164
	錦	비단 금	232
	今	이제 금	12
	金	쇠 금·성 김	231
급	急	급할 급	85
	級	등급 급	174
	及	미칠 급	39
	給	줄 급	175
긍	肯	즐길 긍	185
기	畿	경기 기	154
	其	그 기	25
	器	그릇 기	46
	記	기록할 기	204
	期	기약할 기	115
	氣	기운 기	129
	奇	기이할 기	55
	忌	꺼릴 기	84
	企	꾀할 기	12
	騎	말 탈 기	248
	幾	몇·기미 기	75
	己	몸 기	72
	棄	버릴 기	121
	機	베틀 기	123
	紀	벼리 기	173
	寄	부칠 기	64
	祈	빌 기	163

	口	입 구	39
	拘	잡을 구	97
	區	지경·구분할 구	34
	苟	진실로·구차할 구	192
	俱	함께 구	18
국	菊	국화 국	193
	國	나라 국	47
	局	판 국	68
군	郡	고을 군	228
	軍	군사 군	219
	群	무리 군	180
	君	임금 군	42
굴	屈	굽을 굴	68
궁	窮	다할·궁할 궁	168
	宮	집 궁	63
	弓	활 궁	79
권	權	권세 권	124
	勸	권할 권	33
	券	문서 권	29
	拳	주먹 권	98
	卷	책 권	37
궐	厥	그 궐	38
귀	鬼	귀신 귀	250
	貴	귀할 귀	214
	歸	돌아갈 귀	126
	龜	거북 귀·터질 균	255
규	規	법 규 규	202
	叫	부르짖을 규	40
	閨	안방 규	235
균	均	고를 균	48
	菌	버섯 균	193
극	極	다할·극진할 극	122
	劇	심할 극	31
	克	이길 극	23

| | | | | | | | | |
|---|---|---|---|---|---|---|---|
| 다 | 多 | 많을 다 | 53 | | 欺 | 속일 기 | 124 |
| | 茶 | 차 다(차) | 192 | | 豈 | 어찌 기 | 211 |
| 단 | 斷 | 끊을 단 | 107 | | 旣 | 이미 기 | 108 |
| | 端 | 끝 단 | 169 | | 起 | 일어날 기 | 217 |
| | 但 | 다만 단 | 14 | | 技 | 재주 기 | 96 |
| | 團 | 둥글 단 | 48 | | 飢 | 주릴 기 | 246 |
| | 檀 | 박달나무 단 | 124 | | 基 | 터 기 | 49 |
| | 丹 | 붉을 단 | 7 | 긴 | 緊 | 긴요할 긴 | 176 |
| | 旦 | 아침 단 | 109 | 길 | 吉 | 길할 길 | 41 |
| | 壇 | 제단 단 | 51 | 나 | 那 | 어찌 나 | 227 |
| | 短 | 짧을 단 | 161 | 낙 | 諾 | 대답할 낙(락) | 208 |
| | 段 | 층계 단 | 127 | 난 | 暖 | 따뜻할 난 | 112 |
| | 單 | 홑 단 | 45 | | 難 | 어려울 난 | 239 |
| 달 | 達 | 통달할 달 | 225 | 남 | 南 | 남녘 남 | 36 |
| 담 | 談 | 말씀 담 | 207 | | 男 | 사내 남 | 152 |
| | 擔 | 멜 담 | 102 | 납 | 納 | 들일·받을 납 | 173 |
| | 潭 | 못·깊을 담 | 140 | 낭 | 娘 | 각시 낭(랑) | 59 |
| | 淡 | 맑을 담 | 135 | 내 | 耐 | 견딜 내 | 182 |
| 답 | 畓 | 논 답 | 153 | | 內 | 안 내 | 24 |
| | 答 | 대답할 답 | 170 | | 奈 | 어찌 내 | 55 |
| | 踏 | 밟을 답 | 218 | | 乃 | 이에 내 | 7 |
| 당 | 唐 | 당나라 당 | 44 | 녀 | 女 | 계집 녀(여) | 56 |
| | 當 | 마땅할 당 | 154 | 년 | 年 | 해 년 | 74 |
| | 黨 | 무리 당 | 254 | 념 | 念 | 생각할 념(염) | 84 |
| | 糖 | 엿·사탕 당 | 172 | 녕 | 寧 | 편안할 녕 | 65 |
| | 堂 | 집 당 | 50 | 노 | 怒 | 성낼 노 | 85 |
| 대 | 待 | 기다릴 대 | 82 | | 奴 | 종 노 | 56 |
| | 隊 | 대·무리 대 | 237 | | 努 | 힘쓸 노 | 32 |
| | 對 | 대답할 대 | 66 | 농 | 農 | 농사 농 | 221 |
| | 代 | 대신할 대 | 13 | | 濃 | 짙을 농 | 141 |
| | 臺 | 돈대 대 | 189 | 뇌 | 惱 | 괴로워할 뇌 | 89 |
| | 帶 | 띠 대 | 73 | | 腦 | 뇌 뇌 | 187 |
| | 貸 | 빌릴 대 | 214 | 능 | 能 | 능할 능 | 186 |
| | 大 | 큰 대 | 54 | 니 | 泥 | 진흙 니(이) | 131 |

록	祿	복·녹 록(녹)	164
	鹿	사슴 록(녹)	252
	錄	적을·기록할 록(녹)	232
	綠	초록빛 록(녹)	176
론	論	논할 론(논)	207
롱	弄	희롱할 롱(농)	78
뢰	雷	우레 뢰(뇌)	240
	賴	의뢰할 뢰	216
료	僚	동료 료(요)	21
	了	마칠 료	9
	料	헤아릴 료	107
룡	龍	용 룡(용)	255
루	淚	눈물 루(누)	135
	樓	다락 루(누)	122
	漏	샐 루(누)	138
	累	여러 루(누)	175
	屢	자주 루	69
류	留	머무를 류(유)	153
	類	무리 류(유)	245
	柳	버들 류(유)	118
	流	흐를 류(유)	133
륙	陸	뭍 륙(육)	237
	六	여섯 륙(육)	25
륜	輪	바퀴 륜(윤)	220
	倫	인륜 륜(윤)	18
률	栗	밤나무 률(율)	120
	律	법률 률(율)	82
륭	隆	높을 륭	237
릉	陵	언덕 릉(능)	236
리	吏	관리 리	41
	理	다스릴 리	150
	離	떠날 리	239
	里	마을 리	230
	履	밟을 리(이)	69

	糧	양식 량(양)	172
	良	어질 량(양)	191
	量	헤아릴 량(양)	231
려	麗	고울 려(여)	252
	旅	나그네 려(여)	108
	慮	생각할 려(여)	90
	勵	힘쓸 려(여)	33
력	歷	지낼 력(역)	126
	曆	책력 력	113
	力	힘 력(역)	31
련	憐	불쌍히여길 련(연)	91
	戀	사모할 련(연)	93
	鍊	쇠 불릴 련(연)	233
	蓮	연꽃 련(연)	195
	連	이을 련(연)	224
	練	익힐 련(연)	177
	聯	잇닿을 련(연)	183
렬	劣	못할 렬(열)	32
	列	벌릴 렬	28
	烈	세찰·매울 렬(열)	142
	裂	찢어질 렬(열)	200
렴	廉	청렴할 렴(염)	77
령	零	떨어질 령(영)	240
	令	명령할·하여금 령	12
	靈	신령 령(영)	241
	領	옷깃 령(영)	244
	嶺	재·고개 령(영)	70
례	例	법식 례(예)	16
	禮	예도 례(예)	164
로	路	길 로(노)	218
	老	늙을 로(노)	181
	勞	수고로울 로	32
	露	이슬 로(노)	241
	爐	화로 로(노)	144

| | | | | | | | | |
|---|---|---|---|---|---|---|---|
| | 民 | 백성 민 | 129 | | 睦 | 화목할 목 | 159 |
| | 憫 | 불쌍히여길 민 | 92 | 몰 | 沒 | 가라앉을 몰 | 131 |
| 밀 | 蜜 | 꿀 밀 | 197 | 몽 | 夢 | 꿈 몽 | 54 |
| | 密 | 빽빽할 밀 | 64 | | 蒙 | 어릴 몽 | 194 |
| 박 | 博 | 넓을 박 | 36 | 묘 | 卯 | 토끼·넷째지지 묘 | 36 |
| | 迫 | 닥칠 박 | 222 | | 妙 | 묘할 묘 | 57 |
| | 泊 | 배댈·머무를 박 | 131 | | 墓 | 무덤 묘 | 51 |
| | 朴 | 순박할·후박나무 박 | 116 | | 廟 | 사당 묘 | 77 |
| | 薄 | 엷을 박 | 195 | | 苗 | 싹·묘 묘 | 192 |
| | 拍 | 칠 박 | 97 | 무 | 戊 | 다섯째천간 무 | 93 |
| 반 | 班 | 나눌 반 | 149 | | 貿 | 무역할 무 | 214 |
| | 般 | 돌 반 | 190 | | 霧 | 안개 무 | 241 |
| | 返 | 돌이킬 반 | 222 | | 無 | 없을 무 | 142 |
| | 反 | 되돌릴 반 | 39 | | 茂 | 우거질·무성할 무 | 192 |
| | 半 | 반 반 | 35 | | 務 | 일·힘쓸 무 | 32 |
| | 飯 | 밥 반 | 246 | | 舞 | 춤출 무 | 190 |
| | 叛 | 배반할 반 | 39 | | 武 | 호반 무 | 126 |
| | 盤 | 소반 반 | 158 | 묵 | 墨 | 먹 묵 | 51 |
| 발 | 拔 | 뽑을 발 | 97 | | 默 | 잠잠할 묵 | 253 |
| | 髮 | 터럭 발 | 249 | 문 | 文 | 글월 문 | 106 |
| | 發 | 필·쏠 발 | 156 | | 聞 | 들을 문 | 183 |
| 방 | 傍 | 곁 방 | 20 | | 門 | 문 문 | 234 |
| | 芳 | 꽃다울 방 | 191 | | 問 | 물을 문 | 45 |
| | 邦 | 나라 방 | 227 | 물 | 物 | 만물 물 | 147 |
| | 放 | 놓을 방 | 104 | | 勿 | 말 물 | 33 |
| | 防 | 막을·둑 방 | 235 | 미 | 尾 | 꼬리 미 | 68 |
| | 方 | 모 방 | 108 | | 眉 | 눈썹 미 | 159 |
| | 房 | 방 방 | 95 | | 味 | 맛 미 | 43 |
| | 妨 | 방해할 방 | 57 | | 迷 | 미혹할 미 | 222 |
| | 倣 | 본뜰 방 | 18 | | 米 | 쌀 미 | 172 |
| | 訪 | 찾을 방 | 204 | | 未 | 아닐 미 | 116 |
| 배 | 倍 | 곱 배 | 18 | | 美 | 아름다울 미 | 180 |
| | 背 | 등 배 | 185 | | 微 | 작을 미 | 83 |
| | 輩 | 무리 배 | 220 | 민 | 敏 | 민첩할 민 | 105 |

	步	걸음 보	125
	補	기울 보	200
	普	넓을 보	111
	寶	보배 보	65
	譜	족보 · 계보 보	209
	保	지킬 보	16
복	複	겹칠 복	201
	腹	배 복	187
	福	복 복	164
	伏	엎드릴 복	13
	服	옷 복	115
	卜	점 복	36
	復	회복할 복	83
본	本	근본 · 밑 본	116
봉	逢	만날 봉	224
	奉	받들 봉	55
	蜂	벌 봉	197
	鳳	봉새 봉	251
	峰	봉우리 봉	70
	封	봉할 봉	66
부	富	가멸 · 부자 부	64
	部	거느릴 부	228
	赴	다다를 부	217
	扶	도울 부	96
	浮	뜰 부	134
	府	마을 · 곳집 부	76
	婦	며느리 부	59
	副	버금 부	30
	符	부신 · 부호 부	169
	附	붙을 부	235
	夫	사내 부	54
	膚	살갗 부	187
	腐	썩을 부	186
	否	아닐 부	42

	排	밀칠 배	100
	倍	북돋울 배	49
	配	아내 · 짝 배	229
	杯	잔 배	117
	拜	절 배	97
백	柏	동백 · 측백나무 백	118
	伯	맏 백	14
	百	일백 백	156
	白	흰 백	156
번	飜	날 · 번역할 번	246
	煩	번거로울 번	143
	繁	번성할 번	178
	番	차례 번	154
	翻	펄럭일 번	181
벌	罰	벌할 벌	179
	伐	칠 벌	13
범	汎	뜰 범	130
	凡	무릇 범	27
	犯	범할 범	147
	範	법 범	171
법	法	법 법	131
벽	壁	벽 벽	51
	碧	푸를 벽	162
변	邊	가 변	227
	辯	말잘할 변	221
	變	변할 변	210
	辨	분별할 변	221
별	別	나눌 · 다를 별	29
병	兵	군사 병	25
	丙	남녘 병	6
	病	병 병	155
	屛	병풍 병	69
	竝	아우를 병	168
보	報	갚을 · 알릴 보	50

	賓	손 빈	215
	頻	자주 빈	244
빙	聘	부를 빙	183
	氷	얼음 빙	129
사	邪	간사할 사	227
	似	같을 사	14
	四	넉 사	47
	詞	말·글 사	205
	辭	말씀 사	221
	司	맡을 사	40
	沙	모래 사	131
	社	모일 사	162
	蛇	뱀 사	197
	巳	뱀 사	72
	捨	버릴 사	100
	寫	베낄 사	65
	仕	벼슬·섬길 사	13
	斜	비낄 사	107
	謝	사례할 사	208
	私	사사로울 사	165
	思	생각 사	85
	士	선비 사	52
	詐	속일 사	204
	師	스승 사	73
	絲	실 사	175
	射	쏠 사	66
	史	역사·사기 사	40
	斯	이 사	107
	事	일 사	9
	寺	절 사	66
	祀	제사 사	162
	査	조사할 사	118
	死	죽을 사	126
	賜	줄 사	215

	父	아비 부	145
	簿	장부 부	171
	賦	줄·구실 부	215
	付	줄·부칠 부	13
	負	질 부	212
북	北	북녘 북	34
분	粉	가루 분	172
	分	나눌 분	28
	奔	달릴 분	55
	奮	떨칠 분	56
	墳	무덤 분	51
	憤	분할 분	92
	紛	어지러워질 분	174
불	拂	떨칠 불	97
	佛	부처 불	14
	弗	아닐 불	80
	不	아닐 불	6
붕	崩	무너질 붕	70
	朋	벗 붕	114
비	備	갖출 비	20
	比	견줄 비	128
	婢	계집종 비	59
	飛	날 비	246
	卑	낮을 비	35
	碑	비석 비	162
	批	비평할 비	96
	肥	살찔 비	184
	祕	숨길·비밀 비	163
	悲	슬플 비	88
	費	쓸 비	214
	非	아닐 비	242
	妃	왕비 비	56
	鼻	코 비	254
빈	貧	가난할 빈	213

야	野	들 야	230
	夜	밤 야	53
	耶	어조사 야	183
	也	어조사 야	8
약	若	같을 약 · 반야 야	192
	約	대개 · 약속할 약	173
	藥	약 약	196
	弱	약할 약	80
양	養	기를 양	247
	揚	날릴 양	101
	樣	모양 양	123
	洋	바다 양	133
	楊	버들 양	122
	陽	볕 양	237
	讓	사양할 양	210
	羊	양 양	180
	壤	흙 양	52
어	魚	고기 어	250
	漁	고기잡을 어	139
	語	말씀 어	206
	御	어거할 어	83
	於	어조사 어	108
억	抑	누를 억	96
	憶	생각할 억	92
	億	억 억	22
언	言	말씀 언	203
	焉	어찌 언	142
엄	嚴	엄할 엄	46
업	業	업 업	122
여	如	같을 여	56
	余	나 여	12
	予	나 여	9
	餘	남을 여	247
	汝	너 여	130

	審	살필 심	65
	甚	심할 심	151
	尋	찾을 심	66
십	十	열 십	35
아	我	나 아	94
	亞	버금 아	10
	芽	싹 아	191
	兒	아이 아	23
	牙	어금니 아	146
	阿	언덕 아	235
	餓	주릴 아	247
	雅	초오 · 우아할 아	238
악	惡	악할 악	88
	岳	큰산 악	70
안	雁	기러기 안	239
	鴈	기러기 안	251
	眼	눈 안	159
	岸	언덕 안	69
	顔	얼굴 안	245
	案	책상 안	120
	安	편안할 안	61
알	謁	뵐 알	208
암	巖	바위 암	70
	暗	어두울 암	112
압	壓	누를 압	52
	押	누를 압	98
앙	央	가운데 앙	54
	仰	우러를 앙	14
	殃	재앙 앙	126
애	涯	물가 애	136
	愛	사랑 애	89
	哀	슬플 애	43
액	額	이마 액	244
	厄	재앙 액	37

| | | | | | | | | |
|---|---|---|---|---|---|---|---|
| | 原 | 근원 원 | 38 | 요 | 要 | 구할 요 | 201 |
| | 援 | 도울 원 | 101 | | 謠 | 노래 요 | 209 |
| | 園 | 동산 원 | 47 | | 遙 | 멀 요 | 225 |
| | 圓 | 둥글 원 | 48 | | 腰 | 허리 요 | 187 |
| | 遠 | 멀 원 | 226 | | 搖 | 흔들 요 | 102 |
| | 怨 | 원망할 원 | 86 | 욕 | 浴 | 목욕할 욕 | 134 |
| | 願 | 원할·바랄 원 | 245 | | 辱 | 욕 욕 | 221 |
| | 元 | 으뜸 원 | 22 | | 慾 | 욕심 욕 | 91 |
| | 員 | 인원 원 | 44 | | 欲 | 하고자할 욕 | 124 |
| | 院 | 집 원 | 236 | 용 | 勇 | 날랠 용 | 32 |
| 월 | 越 | 넘을 월 | 217 | | 用 | 쓸 용 | 152 |
| | 月 | 달 월 | 114 | | 庸 | 쓸·떳떳할 용 | 77 |
| 위 | 僞 | 거짓 위 | 21 | | 容 | 얼굴 용 | 63 |
| | 圍 | 둘레 위 | 47 | 우 | 憂 | 근심 우 | 91 |
| | 委 | 맡길 위 | 58 | | 羽 | 깃 우 | 181 |
| | 胃 | 밥통 위 | 185 | | 優 | 넉넉할 우 | 22 |
| | 緯 | 씨 위 | 177 | | 尤 | 더욱 우 | 67 |
| | 違 | 어길 위 | 225 | | 又 | 또 우 | 38 |
| | 偉 | 위대할 위 | 19 | | 遇 | 만날 우 | 224 |
| | 慰 | 위로할 위 | 91 | | 友 | 벗 우 | 39 |
| | 威 | 위엄 위 | 58 | | 雨 | 비 우 | 240 |
| | 危 | 위태할 위 | 37 | | 牛 | 소 우 | 146 |
| | 謂 | 이를 위 | 208 | | 愚 | 어리석을 우 | 89 |
| | 位 | 자리 위 | 15 | | 于 | 어조사 우 | 9 |
| | 衛 | 지킬 위 | 199 | | 右 | 오른쪽 우 | 40 |
| | 爲 | 할 위 | 145 | | 郵 | 우편 우 | 228 |
| 유 | 幽 | 그윽할 유 | 75 | | 宇 | 집 우 | 61 |
| | 油 | 기름 유 | 132 | | 偶 | 짝 우 | 19 |
| | 誘 | 꾈 유 | 206 | 운 | 雲 | 구름 운 | 240 |
| | 遺 | 끼칠·남길 유 | 226 | | 運 | 돌·운전할 운 | 225 |
| | 愈 | 나을 유 | 89 | | 韻 | 운 운 | 243 |
| | 裕 | 넉넉할 유 | 200 | | 云 | 이를 운 | 10 |
| | 遊 | 놀 유 | 225 | 웅 | 雄 | 수컷 웅 | 239 |
| | 酉 | 닭 유 | 229 | 원 | 源 | 근원 원 | 138 |

	疑	의심할 의	154
	醫	의원 의	230
	依	의지할 의	16
이	耳	귀 이	182
	異	다를 이	153
	貳	두 이	214
	二	두 이	9
	而	말이을 이	182
	以	써 이	12
	夷	오랑캐 이	55
	移	옮길 이	166
	已	이미 이	72
익	翼	날개 익	181
	益	더할 익	157
인	引	끌 인	79
	印	도장 인	36
	寅	동방·셋째지지 인	64
	人	사람 인	11
	認	알 인	206
	仁	어질 인	12
	因	인할 인	47
	忍	참을 인	84
	刃	칼날 인	28
	姻	혼인 인	58
일	日	날·해 일	109
	逸	편안할·달아날 일	224
	一	한 일	5
	壹	한·하나 일	52
임	任	맡길 임	14
	壬	북방 임	52
	賃	품팔이 임	215
입	入	들 입	24
자	字	글자 자	60
	者	놈 자	182

	由	말미암을 유	152
	悠	멀 유	87
	維	멜·끈·벼리 유	176
	柔	부드러울 유	119
	惟	생각할 유	88
	儒	선비 유	22
	幼	어릴 유	75
	唯	오직 유	44
	猶	오히려 유	148
	有	있을 유	114
	乳	젖 유	8
육	肉	고기 육	184
	育	기를 육	185
윤	閏	윤달 윤	234
	潤	젖을 윤	140
은	隱	숨을 은	238
	銀	은 은	231
	恩	은혜 은	86
을	乙	새 을	8
음	陰	그늘 음	236
	飲	마실 음	246
	音	소리 음	243
	吟	읊을 음	42
	淫	음란할 음	136
읍	邑	고을 읍	227
	泣	울 읍	132
응	應	응할 응	92
의	儀	거동 의	22
	意	뜻 의	89
	宜	마땅할 의	62
	矣	어조사 의	160
	義	옳을 의	180
	衣	옷 의	199
	議	의논할 의	209

준	準	법도·준할 준	138
	遵	좇을 준	226
	俊	준걸 준	17
중	中	가운데 중	6
	重	무거울 중	230
	衆	무리 중	198
	仲	버금 중	14
즉	卽	곧 즉	37
	則	곧 즉·법칙 칙	30
증	增	더할 증	51
	憎	미워할 증	92
	曾	일찍 증	114
	贈	줄·보낼 증	216
	證	증거 증	209
	症	증세 증	155
	蒸	찔 증	194
지	枝	가지 지	117
	持	가질 지	99
	之	갈 지	7
	止	그칠·발 지	125
	誌	기록할 지	206
	只	다만 지	40
	遲	더딜 지	226
	地	땅 지	48
	志	뜻 지	84
	池	못 지	130
	指	손가락·가리킬 지	99
	智	슬기·지혜 지	112
	知	알 지	160
	至	이를 지	188
	紙	종이 지	173
	支	지탱할 지	103
직	直	곧을 직	158
	職	벼슬 직	183

	造	지을 조	224
	組	짤·끈 조	174
족	族	겨레 족	108
	足	발 족	217
존	尊	높을 존	66
	存	있을 존	60
졸	卒	군사 졸	35
	拙	졸할 졸	98
종	宗	마루·으뜸 종	62
	終	마칠 종	174
	縱	세로 종	178
	種	씨 종	166
	鐘	종·쇠북 종	233
	從	좇을 종	82
좌	佐	도울 좌	15
	坐	앉을 좌	49
	左	왼 좌	71
	座	자리 좌	76
죄	罪	허물 죄	179
주	州	고을 주	71
	株	그루 주	119
	柱	기둥 주	118
	晝	낮 주	111
	走	달릴 주	217
	周	두루 주	43
	注	물댈 주	132
	舟	배 주	190
	朱	붉을 주	116
	住	살 주	15
	洲	섬 주	133
	酒	술 주	229
	主	임금·주인 주	7
	宙	집·하늘 주	62
죽	竹	대 죽	169

학	學	배울 학	61
	鶴	학 학	251
한	旱	가물 한	109
	韓	나라이름 한	242
	汗	땀 한	130
	寒	찰 한	64
	閑	한가할 한	234
	限	한계 한	236
	漢	한수·한나라 한	140
	恨	한할 한	87
할	割	나눌 할	30
함	咸	다 함	44
	含	머금을 함	42
	陷	빠질 함	237
합	合	합할 합	41
항	巷	거리 항	72
	抗	대항할·겨룰 항	97
	航	배 항	190
	港	항구 항	137
	項	항목 항	243
	恒	항상 항	87
해	該	갖출 해	205
	亥	돼지 해	11
	海	바다 해	135
	奚	어찌 해	55
	解	풀 해	203
	害	해할 해	63
핵	核	씨 핵	119
행	行	다닐·갈 행	199
	幸	다행 행	75
향	享	누릴 향	11
	鄕	시골 향	228
	響	울림 향	243
	香	향기 향	248

	肺	허파 폐	185
포	浦	개 포	135
	胞	배·태보 포	185
	飽	배부를 포	246
	布	베 포	73
	捕	사로잡을 포	99
	包	쌀 포	34
	抱	안을 포	98
폭	暴	사나울 폭	112
	爆	터질 폭	144
	幅	폭 폭	74
표	表	겉 표	199
	漂	떠돌 표	139
	標	표 표	123
	票	표 표	163
품	品	물건 품	43
풍	楓	단풍나무 풍	122
	風	바람 풍	245
	豊	풍성할 풍	211
피	皮	가죽 피	157
	被	이불·입을 피	200
	彼	저 피	81
	疲	지칠 피	155
	避	피할 피	227
필	畢	마칠 필	153
	必	반드시 필	84
	筆	붓 필	170
	匹	짝 필	34
하	河	강이름 하	133
	下	아래 하	5
	何	어찌 하	15
	夏	여름 하	53
	荷	연(蓮)·풀이름 하	193
	賀	하례할 하	214

흡	吸	숨들이쉴 흡	42
흥	興	일어날 흥	189
희	喜	기쁠 희	45
	戲	놀 희	94
	稀	드물 희	166
	希	바랄 희	73
	熙	빛날 희	143
	噫	탄식할 희	46
총 1806字			

	歡	기뻐할 환	125
	還	돌아올 환	227
	丸	둥글 환	7
	換	바꿀 환	101
활	活	살 활	134
황	荒	거칠 황	193
	黃	누를 황	253
	皇	임금 황	156
	況	하물며 황	133
회	悔	뉘우칠 회	87
	回	돌아올 회	47
	會	모일 회	114
	灰	재 회	142
	懷	품을 회	93
획	劃	그을 획	31
	獲	얻을 획	148
횡	橫	가로 횡	123
효	效	본받을 효	104
	曉	새벽 효	113
	孝	효도 효	60
후	侯	과녁·제후 후	17
	厚	두터울 후	38
	後	뒤 후	82
	喉	목구멍 후	45
	候	물을·기후 후	19
훈	訓	가르칠 훈	204
훼	毀	헐 훼	127
휘	輝	빛날 휘	220
	揮	휘두를 휘	101
휴	休	쉴 휴	14
	携	이끌 휴	102
흉	胸	가슴 흉	186
	凶	흉할 흉	27
흑	黑	검을 흑	253

姓名 : **嚴 基 喆**

雅號 : 東泉

1955年 忠淸北道 忠州 出身

■blog. https://blog.naver.com/sekwongi
네이버(Naver) 또는 다음(Daum)에서 '동천 엄기철'
또는 '추사체사랑 동천 엄기철' 로 검색
➡ 방문 하시면 필자의 다양한 작품활동과 서예 관련
　일상을 볼 수 있습니다.

略歷

• 東國大學校 佛敎學科 卒業
• 高麗大學校 敎育大學院 書藝文化最高位課程 修了
• 隨筆家(2020年 國寶文學 '桑田碧海'로 登壇)
• 著書 : 첫 隨筆集 - '점點 하나 파란만장'
• (社)韓國秋史體硏究會 理事. 副會長 歷任 / 顧問(現)
• "(社)韓國秋史體硏究會會員展" 31年 連續 출품 - 2024년 기준
• 秋史先生追慕全國揮毫大會(禮山) 次上, 壯元, 招待作家/審査歷任
• 韓國秋史書藝大展(果川) 特選, 優秀賞, 招待作家/運營委員 및 審査歷任
• 大韓民國美術大展(美協) 入選 3回, 特選 1回 -2015年 이후 出品 中斷
• 亞細亞美術招待展 招待作家, 運營委員(1994年부터 出品)
• 日本/全日展書法協會主催 公募展 國際藝術大賞(2004년)
• 韓進Group 27年 勤務 후 2008年 退職
• 秋藝廊(書室 및 Gallery) 運營/2008年부터 現在에 이름
• 作品所藏 : 서울 안암동 '普陀寺' 觀音殿 懸板 및 柱聯 외 다수
• 個人展 4回
　－서울美術館企劃招待 第1回 個人展(2013年)
　－'吉祥寺' 招待 / 法頂스님入寂3週期追慕 "法頂스님의 香氣로운 글 書畵展(2013年)
　－第3回 個人展 / 나를 찾아가는 同行 '金剛經' 特別展(2019년/仁寺洞 한국미술관)
　－'吉祥寺' 招待 / 法頂스님入寂10週期追慕 "法頂스님의 香氣로운 글 & 金剛經모음展(2020年)

秋史體로 쓴 (部首別)

常用漢字 1,800字

2024年 4月 30日 초판 발행

저　자　엄 기 철

발행인　이 홍 연·이 선 화
발행처　㈜이화문화출판사

등록번호　제300-2015-92호
주소　서울시 종로구 인사동길 12, 310호(대일빌딩)
전화　02-732-7091~3 (도서 주문처)
　　　　02-738-9880 (본사)
FAX　02-725-5153
홈페이지　www.makebook.net

값　35,000원